# 科陶德藝術啟蒙課

## 威特爵士談如何欣賞名畫

U0087362

羅伯特・克萊蒙特・威特 (Robert Clermont Witt)｜著　傅穎達，傅語嫣｜譯

# HOW TO LOOK AT PICTURES

「世間實無凡俗或齷齪之物，一切皆可透過藝術形式化為永恆。」

英國國家美術館和泰德美術館理事會理事

—————— 羅伯特・威特代表作

全英藝術史系排名第一的倫敦大學科陶德藝術學院藝術啟蒙讀本！

中文版根據季·貝爾父子出版公司（G. BELL AND SONS, LTD.）1920 年增補版翻譯
英國國家美術館和泰德美術館理事會理事羅伯特·威特代表作
全英藝術史專業排名第一的倫敦大學科陶德藝術學院藝術啟蒙讀本

# 目錄

王維 雪山行旅圖軸 故宮博物院

科陶德藝術學院

羅伯特‧威特爵士（Robert Witt，西元 1872 ～ 1952 年），英國藝術史學家、藝術評論家、學者、藝術收藏家，英國國家美術館和泰德美術館理事會理事，大英爵級司令勳章獲得者。與英國實業家、藝術收藏家薩繆爾‧科陶德（Samuel Courtauld，西元 1876 ～ 1947 年）和英國國會議員、海軍大臣、藝術資助人費勒姆子爵亞瑟‧李（Arthur Lee, 1st Viscount Lee of Fareham，西元 1868 ～ 1974 年）共同創辦了英國著名的科陶德藝術學院（The Courtauld Institute of Art）。

西元 1872 年 1 月 16 日，威特出生於英國倫敦南華克區的康伯威爾，父母為德國移民，經商家庭。

他在克里夫頓中學畢業後，進入牛津大學新學院歷史系。西元 1896 年，他參加了辛巴威解放戰爭，並一直與塞西爾‧羅茲（Cecil Rhodes）共事，擔任戰地記者。

西元 1897 年威特獲得律師資格。西元 1899 年與志趣相投的牛津大學校友瑪麗‧海倫‧威特結婚。他們均愛好收藏攝影和繪畫作品。收藏品最終多達 50 萬件，藏於位於倫敦波特曼廣場 32 號的自家中。後這裡變成了威特收藏館，為當時世上最大的名畫、手稿、圖紙複製檔案館。逐漸這裡變成研讀藝術史的國際中心。1952 年威特夫婦去世後，其藏品全部遺贈給科陶德藝術學院。

1902 年，威特創作了其代表作：《怎樣看畫》（*How to Look at Pic-*

*tures*），這是一部藝術愛好者的通識讀本。

1903 年，威特加入國家藝術藏品基金會（National Art Collections Fund），1921 ～ 1945 年間，出任該基金會第二屆主席。1918 年國王喬治五世授勳日上，威特被授予大英帝國勳章；1922 年新年授勳日上，他被授予下級勳位爵士。

1952 年 3 月 26 日，威特逝世，享壽 80 歲。

倫敦大學科陶德藝術學院（The Courtauld Institute of Art，簡稱 The Courtauld）為倫敦大學下的一個學院，其藝術史科系尤為著名。學院成立於 1932 年，以紀念實業家、藝術收藏家及學院創辦捐資人薩繆爾·科陶德。該學院也以收藏於科陶德美術館中的印象主義和後印象主義畫作出名，學院與畫廊均位於倫敦河岸街索美塞特府，1989 年搬至現址。

學院教授藝術和建築史，以倫敦大學的名義頒發學位，有學士及碩士課程，是英國唯一被「研究評鑑作業」（RAE）評為 5 星級的藝術史教育機構，2008 年藝術史系在全英排名第二，而 2012 年《衛報》給出的排名則是第一。

學院有兩所貴族捐建的博物館，即以建築與雕塑為主的馬丁·康韋收藏館（Conway Library）和以繪畫為主的羅伯特·威特收藏館（Witt Library），即現在的科陶德美術館。

學院在網路上展出有科陶德藝術學院畫廊的四萬多幅圖畫和康韋收藏館的三萬五千多張照片。

# 獻給瑪麗・海倫・威特[1]

---

1　瑪麗・海倫・威特（Mary Helene Marten），英國藝術收藏家，羅伯特・威特爵士妻子，逝世後將一生收藏全部捐給科陶德藝術學院。

# 前言

　　這本小冊子無意標新立異。本書是面向對畫作和繪畫沒有專業知識，但又感興趣並經常流連於公共和私人畫廊及各類畫展的讀者的。因此，本書無意吸引畫家，專家或業內批評人士。當下的藝術評論充斥著學究氣，或者太專業化、學術性太強；這些評論的影響只限於多年專研此道，洞悉其中奧妙的少數圈內人士；因此，這些人士完全不需要本書所述的淺薄見解。

　　本書所刊載的名畫之美一定會令人讚嘆不已；如果本書未能盡述這些情愫，或審視角度趨於平實，可能會招致具有較強鑑賞力的讀者非議；我想這些較為細膩和稍縱即逝的美感，如同飄自另一方世界的芬芳，是不可言喻的；時間的過往會讓每個名畫愛好者享有那份不期而來的美感。再者，我深知這些名畫的純良和柔弱，因此唯恐詞不達意，妄加描述而汙損了它們。

一九〇二年
肯特郡海沃村

# 譯者序

　　我們大多數人是如本書作者羅伯特·威特在序言中描述的那些「在畫廊裡逡行四顧，盯著畫冊或指南，不時茫然舉目、懵懵懂懂的男男女女」。

　　這確是一本啟蒙藝術圈外的凡人欣賞世界名畫的佳作。作者透過本書，像一個長者一樣帶著不諳此道的家人在畫廊裡孜孜不倦的說著如何看畫，一點點拋出知識：西方繪畫的發展歷程，各個畫派，不經意間夾帶幾個術語，然後不斷以大師們的名畫舉例說明。難得的是碎碎念之間不乏雋語：

- ✦ 畫家「賺的正是人類虛榮的錢，因為人的虛榮與其品味和慷慨是密不可分的」。（第八章）
- ✦ 一幅能讓人望進無際遠方的風景畫自有其獨特魅力，所有形狀融入神祕的朦朧之中。縱然最尋常的景色也可以因光之作用而化為大美。（第九章）
- ✦ 倘若我們一絲不苟的用透視畫法原理去看畫，我們會發現許多賞心悅目的畫都是有缺陷的。（十一章）
- ✦ 色彩不在於逼真而在於感覺。（十二章）
- ✦ 特納（Turner）畫中最是豔麗的效果是他將發乎自然的靈感在畫室中化為的夢境。
- ✦ 世間實無凡俗或齷齪之物，一切皆可透過藝術形式化為永恆。（十三章）

✦ 繪畫終究是一種障眼法，一種騙人的把戲，一種利用線條、色彩、光影，以平面表現立體物體的傳統手法。（第十五章）

如果文如其人的話，以我觀之，威特先生一定是個飽學而耿介之人。這可以從其對許多大師的畫的評論看出端倪：

羅姆尼[2] 的許多肖像畫極其缺乏個性。他的女模特兒長得都像姐妹，男模特兒則都像是八竿子打不著的遠房堂兄表弟，無數面孔都長著同樣形狀的眼睛，同樣嘴角上揚的嘴唇，就像很多畫坊中的作品那般如出一轍。（第八章）

難道我們缺失的不就是如此「逼真」的指點嗎？

翻譯本書對於譯者是一個「譯」學相長的過程。在本書翻譯到第十一章時譯者有幸在九月下旬到倫敦出差，特意到英國國家美術館去「看畫」，看到了本書中提到的許多名畫；譯者站在這些畫面前原本不知所以的感覺被油然而生的某種感悟替代：原來那是透視原理，這是光影效果，嗯，光與色彩是如此關係……。

這裡有一個概念，也是本人在翻譯過程中琢磨再三的，即繪畫與美術的定義和關係。繪畫在本書中常常出現的英文為 painting, drawing, pictorial art, rendering 等等；繪畫在中文俗稱「畫畫」，應是用畫筆在畫紙，畫布，畫板，甚至在牆上，地上等描繪人和世間萬物的過程或行為。而美術，英文說法為 fine arts，注意那是複數的藝術（art），即美術包括繪畫，雕刻，建築，服裝設計等。因此，繪畫是一種美術形式（a fine art），正如在中華傳統文化中繪畫是琴棋書畫四藝之一；而孩子們平時是去上繪畫課呢，還是美術課呢？當然，繪畫應是各類其他視覺藝術的基礎，也因此 artist 在英文中常指畫家。

---

2　羅姆尼（George Romney，西元 1734 ～ 1802 年），英國肖像畫家。他是當時最傑出的藝術家之一，為許多社會人物作畫，其中包括納爾遜（Nelson）勳爵的情婦艾瑪·漢彌爾頓（Emma, Lady Hamilton）。西元 1782 年羅姆尼與艾瑪·漢彌爾頓認識後，她便成為他的藝術繆思。羅姆尼為艾瑪創作了超過 60 幅作品，姿勢各不相同，有些作品中艾瑪還飾演歷史或者神話人物。

這本書也是一本西方繪畫發展的歷史。今天大眾通常聽到、看到的西方美術歷史和世界名畫應始於文藝復興前後，對應的就是我們市面上常常看到的各種版本的世界名畫。繪畫發展和相關的欣賞及收藏是與社會文明發展，特別是經濟發展密不可分的。繪畫由最初的記錄打獵採食的原始岩畫發展到為宗教和權貴服務；再到了近代和現代，隨著經濟和技術的發展，繪畫除了其功利性之外已被賦予了滿足人們審美需求的重要角色。近代繪畫得以發展的幾大國家，義大利、荷蘭、法國、英國，無不是彼時經濟最發達之地。當然，繪畫藝術的發展從透視法，明暗對比，到色彩的試驗，從矯飾主義，到自然主義，洛可可主義，寫實主義，印象派等等更是一代代「滿懷藝術家勇氣的大師們」不斷擺脫各種傳統藩籬，突破創新的成果。

在翻譯過程中，我發現作者曾以日本繪畫作為東方繪畫的代表與西方繪畫作比較。譯者不由暗問何以如此，這裡是否存在近代乃至現代中國在文化藝術傳播上的落後，因為中國的繪畫藝術源遠流長，璀璨之作不知凡幾。

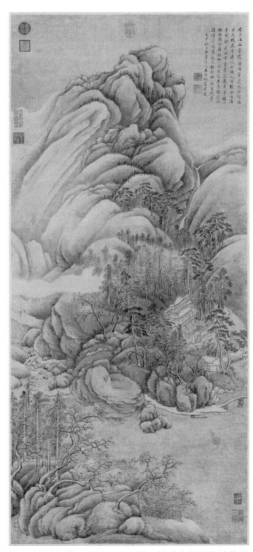

清，王時敏〈仿王維江山雪霽〉，藏於臺灣故宮博物院

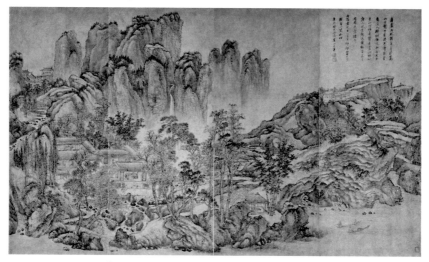

清，王翬〈仿王蒙山水圖〉，藏於日本松岡美術館

　　例如，早在南北朝時代宗炳在其《畫山水序》已有山水畫透視法的論述：「去之稍闊，則其見彌小。今張絹素以遠映，則昆閬（昆侖山）之形，可圍千方寸之內；豎畫三寸，當千切之高；橫墨數尺，體百里之迴。」唐代王維所撰《山水論》中更是提出處理山水畫中透視關係的要訣：「丈山尺樹，寸馬分人，遠人無目，遠樹無枝，遠山無石，隱隱似眉（黛色），遠水無波，高與雲齊。」而十五世紀義大利畫家馬薩喬[3]是第一位使用透視法的畫家，在此方面與中國畫家相隔了整整近一千年。那麼，為何中國的透視畫法不聞於世？中國畫家的世界名畫在哪裡？這是譯者徜徉在威特爵士曾就讀的有六百多年歷史的牛津大學新學院（New College, Oxford）校園及駐足在他作為創始人之一及捐贈人的倫敦科陶德藝術學院（The Courtauld Institute of Art）時的一點遐思。

---

3　馬薩喬（Masaccio，西元 1401 ～ 1428 年），原名托馬索·德·塞爾·喬凡尼·德·西蒙（Tommaso di Ser Giovanni di Simone），義大利文藝復興時期第一位偉大的畫家，他的壁畫是人文主義第一個最早的里程碑，他也是第一位使用透視法的畫家，在他的畫中首次引入了滅點，他畫中的人物出現了歷史上從沒有見過的自然的身姿。

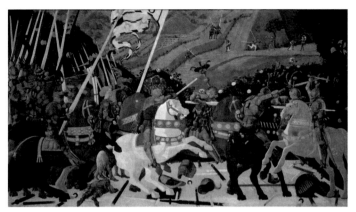

〈聖羅馬諾之戰〉，藏於英國倫敦國家美術館

　　本書寫於 1902 年，滄海桑田，其中有些資訊與今天不對稱，所以翻譯過程需要仔細研究，例如有些名畫的名稱和收藏地點發生變化。如烏切洛[4] 所畫的〈聖羅馬諾之戰〉（*Battle of San Romano*）在本書稱為〈聖艾智德之戰〉（*Battle of St. Egidio*）。同時，譯者在翻譯過程中發現許多日常英文詞彙用在繪畫術語中時對於非繪畫專業人士來說不易理解，甚至造成歧義。因此，在本書後面附錄了書中出現的一些術語並作了英漢對照，希望對讀者有所幫助。

　　最後但尤為重要的是威特先生透過此書告訴我們 —— 芸芸眾生皆可看畫。

　　因譯者對於繪畫藝術知識的了解有限，瑕疵在所難免。另，本書寫於上個世紀初，行文典雅；譯者力求「信、達」，離「雅」甚遠，因此不足之處多多，懇請讀者不吝指正。

<div align="right">

二〇二一年十月十日夜
英國牛津

</div>

---

4　保羅・烏切洛（Paolo Uccello，西元 1397 ～ 1475 年），原名保羅・迪・多諾（Paolo di Dono），義大利畫家。烏切洛生活於中世紀末期和文藝復興初期，因此他的作品相應的也呈現出跨時代的特徵：他將晚期哥德式和透視法這兩種不同的藝術潮流融合在了一起。據喬爾喬・瓦薩里（Giorgio Vasari）《藝苑名人傳》中記載，烏切洛痴迷於透視法，常常為了找到精確的消失點而徹夜不眠。他最著名作品是描繪聖羅馬諾之戰的三聯畫。

# 引言

　　常常見到男男女女在畫廊裡逡行四顧，盯著畫冊或指南，不時茫然舉目，看看自己是否站在想看的畫作前 —— 他們應是世界上最無助的人。他們懵懵懂懂，拖著腳步堅持著，身心俱疲，而幾乎一無所獲。他們一遍一遍的看著名畫而不知其所以然。他們明白某些奇妙的力量深藏其間，但卻不知道開啟那些奧妙的咒語。他們很確定自己對此會很感興趣，同時也很清楚自己已經興趣索然。他們對此的領會飄忽不定，純粹是主觀的，因而無法確定自己的感受是否是公允或睿智的。他們欣賞名畫的原則禁不起推敲，一旦詳查，則會一塌糊塗。他們真心敬仰畫框上那些大師的名字；雖然他們對這些名字只是略有耳聞但足以令他們肅然起敬，但除此之外，大多只是不加判斷的，盲目的英雄崇拜。從這一點上，畫冊毫無用處。畫冊堪堪列出畫家的名字和時代，可能包括他的流派；如果畫冊比較詳盡，還可能有畫家的生平介紹，乾巴巴的畫作描述，而其中就是沒有讓原本滿心歡喜但已提不起精神的賞畫人想要的內容。

　　我們渴望面對這些收藏的名畫能夠如數家珍，而不是茫然無知。歐洲任何一個主要城市都有畫廊，或者正在建立畫廊。人們家裡，無論大小，都會藏有某些繪畫作品。然而，關於如何看畫方面的著作卻寥寥無幾。可是，數不勝數的是畫家們的專業刊物，關於繪畫藝術的各種理論，關於美學的論著，以及關於眾多畫派作品的長篇大論。這些著作需要曠日經年的悉心研讀。目前，確實沒有現存或即將成書的著述能夠讓勤勉好學，滿懷期望的讀者成為賞畫的行家。賞畫的門道沒有規則或公式。單純靠書本不可能學會賞畫和繪畫。賞畫的另一個極大障礙無疑是畫作數量浩如煙海。

單單是一流畫作的數量已讓人望而卻步。任何一個頗具規模的畫廊可能就有數千幅作品，其中數百幅是可圈可點的。尤其是在一個新建的陌生畫廊裡，即使經驗老道的鑑賞者都很難集中精力欣賞某幅畫作。眼睛會不由自主的從該看的畫作游離，看向掛在旁邊，上邊或下方的作品。令人無奈的是，為了節省空間和成本，這些畫不可能掛得那麼合適。英國特拉法加廣場（此處指英國國家美術館）的作品擺放得算是出類拔萃了；但即使那裡畫框仍然掛得相當擁擠，讓人目不暇接，往往會漏下一、兩幅作品。即使一幅品質稍遜一籌的畫單獨掛在一個朋友的家裡，或者相鄰所布置的畫不多，其賞心悅目的感受要遠遠大於欣賞大畫廊裡櫛比鱗次的名畫。

英國倫敦國家美術館

　　以上這些因素是我們在研究畫作過程中一開始就會碰到並受到間接影響的一些比較明顯和現實的困難。看畫過程中，如果看畫者感興趣，還有其他觀點有待提及並加以研究。而這些觀點又會引發其他觀點。視角拓寬了，批判精神則隨之而覺醒。

某些畫作

我們已走過

或許數百次，卻漠然不見。

　　這些畫要勾起我們的興趣，讓我們有茅塞頓開的欣喜。我們對於繪畫藝術的困惑不解及其歷史和考古方面的研究，正是我們探索知識的最大快樂所在。與以上種種困惑截然不同的是，源於形狀和色彩之美的審美喜悅隨著新的發現而不斷增加。因理解而其樂無窮。每一種繪畫藝術都有其特別之處。每一藏畫之所，正如老友聚首之地。隨著經驗和知識的增加，每幅畫都會有所評定，並與其他畫作相連在一起，進行比較和歸類，形成對於繪畫藝術本質上的統一感受。最終，對於形狀和色彩世界之美的徹悟感，會驅散令人無力和困惑的忐忑感。誠然，各執己見的爭爭吵吵在所難免。敢說「我誰都不惹」的批評家很難找到；真能找到的話，他也無疑不配稱之為評論家。關於藝術批評的爭議性，儘管本身很有意思，但本書無意談及；本書的目的不是改變他人的觀點，而是提供建議。

　　藝術批評沒有定論；即使有，至今聞所未聞。想要拿出一套放之四海而皆準並醫治百病的理論是完全不可能的。很多不可避免出現的難題可以有五花八門的答案，因此只能懸而未決。本書只想為看畫者提出一些他們肯定會碰到的觀點。本書無意告訴讀者哪些畫該看，哪些畫不該看，希望本書能夠幫助讀者真真切切的看畫，理解和欣賞畫，讓讀者自己決定哪些是最值得他欣賞的畫。正是伴隨著不斷加強的理解力而產生的由衷愉悅給予了繪畫，乃至所有藝術形式，令我們大多數人心馳神往的魔力。我們對於畫家的理解或者說不清的某些其他情愫，使我們把自己的某些東西糅合進最完美的畫作中，而這些東西，畫家自己做夢都沒有想過。繪畫不是乾巴巴的主題，不是只屬於博物館裡的東西，不是等著兢兢業業、想著有朝一日升遷的實習生去研究、收錄分類後才有價值的藏品。藝術不是科學的替代品，而是生活的裝飾；沒有它，生活是殘缺的。

# 第一章　個人觀點

　　首先該談的很自然是個人觀點。藝術批評，正如繪畫藝術本身，是很個人化和多樣化的。看畫過程中，看畫人的性格，理念，個人教育和經歷，相比其他因素，會更影響他看畫的態度。這些因素因人而異，做詳細分析是徒勞無功的。然而，有些普遍因素值得考慮。

　　看畫人可能是一名受過培訓的專業畫家，也可能是一個對繪畫藝術缺乏專業知識的外行。他們的觀點一定會大相徑庭。畫家和外行各自用不同的眼光看畫。他們各自尋找不同的東西。畫家深知自己藝術方面的經驗更加老道，確信自己對於畫作的批評無論是觀點還是文字表述都要凌駕於業餘人士的膚淺想法。外行人則會引經據典：「旁觀者清」；謝天謝地，他至少不會像這個畫家那樣固陋，偏執於一個流派或小圈子。這種對立如同藝術本身一樣亙古如此。整體來說，外行人說得對。迪斯雷利[5] 有句妙語，說得有些道理：批評家是一幫文學或藝術都沒搞明白的傢伙。哪怕是最好的藝術批評家也肯定不是藝術家。拉斯金[6] 確實算是兩者兼具，但他的情況另當別論。旁觀者確實可以看得清大部分遊戲，但條件是他們懂得遊戲規則。不幸的是，優秀的藝術批評家和優秀畫家一樣珍稀難求，兩者同樣皆是很複雜的存在。優秀的藝術批評家是天生的，而不是後天習得的。然而沒有廣博和悉心的學習，即使他是天縱之才也遠遠不夠。他必須將敏銳的觀察力、判斷力和分辨力，與畫家特有的那種將藝術靈感如聖火般傳遞不息的精神及由此激發的熱情相結合。

　　除此之外，我們看著眼前的畫都會主動的大發議論，因此，某種意義上，我們都是批評家。最初的觀點都是源於個人的喜好與否。個人觀點確實是藝術批評的最原初形態，但卻包含了構成藝術批評的某些基本材料。偏愛任何一幅畫或流派的非理智、愚陋的私見，都是沒有價值的。只有基於經驗、觀察、悉心比較和研究的個人見解，才能成為有意義的藝術批

---

5　迪斯雷利（Benjamin Disraeli，西元 1804 ～ 1881 年），英國保守黨政治家、作家和貴族，曾兩次擔任首相。

6　拉斯金（John Ruskin，西元 1819 ～ 1900 年），英國維多利亞時代主要的藝術評論家之一，也是英國藝術與工藝美術運動的發起人之一，他還是一名藝術資助人、製圖師、水彩畫家，以及傑出的社會思想家和慈善家。

評。因此，看畫時，褒揚或貶抑都不應該首當其衝，而應該是最後的結論。看畫應該理解為先，之後才去褒貶。應該懷著欣賞而不是毀謗的態度去全面理解畫作。「理解方能寬容」[7] 適用於道德，同樣也適用於藝術，儘管這種思維習慣可能被誇大，甚至「導致對於所有事物乃至雞毛蒜皮的小事，一旦年長日久，都會漠然視之」；這種習慣最終會戕害藝術的終極理想；這種思維傾向會使剛剛開始看畫的人走向極端嚴苛和全盤否定的誤區。挑別人的毛病比發現優點容易得多。人們常常忽略一點：即使一幅畫整體令人失望，但它很可能還有動人的色彩變化或者繪畫上的細膩之處值得注意。另一方面，第一印象看似迷人的一組畫可能經不起近觀。我們確實無法認同每幅畫，或者每個流派的畫作。個人感知對於看畫來說影響過大。但是，如果畫作存在無論是技巧還是風格上的優良特質，我們至少還是能夠領悟到的。我們總是自然而然的為某些畫作所吸引，就像某些書對我們有天然的感召一樣；看著這些畫，我們會感到一種特別的親切和快樂。我們喜歡這種感覺。這些情愫是純屬個人的。其他畫作，則有如不太親密的友人，不太符合我們日常之需，可待偶爾交流之用。但是，關乎一幅畫的真正價值時，儘管有各種考量，這些個人因素是絕不考慮在內的。

特別是那些知識和經驗不足卻自詡公正的藝術批評家聲稱自己標準極高，眼睛只看每批收藏中寥寥無幾的名畫，除此之外全然不去理睬 ── 這種人為數不少。聖伯夫[8] 曾說，「每每看到人們以不屑一顧的態度看待值得讚賞的優秀二流作家；似乎除了一流作家，他們容不下任何其他人 ── 這是最令我痛心疾首的事。」這種現象同樣出現在藝術批評上。如果這種過分苛求的態度會使人鼠目寸光，那麼，盲目、偏執的推崇任何一名繪畫大師或畫派同樣是害人匪淺的。一名偉大的畫家確實是執著己見的人，這一點也是他成功的祕訣。但是，這是創造性思維的一大特質；批評家們對

---

7　理解方能寬容，即 Tout comprendre est tout pardonner。

8　聖伯夫（Sainte-Beuve，西元 1804 ～ 1869 年），法國作家、文藝批評家。

此過分推崇，有失偏頗，並因此把藝術的一切其他特點排除在外；這樣不能使人昭昭，只能使人昏昏。固持一家之言的批評家實在是不配從事這個職業。所謂繪畫方面的不同凡響，正如其他方面，只是相對而言的。如果一幅平庸的畫作與一批較差的畫掛在一切常常會令人驚豔；相反，如果置身於一批一流的畫作之中，它則相形見絀了。任何一大批藏畫的一幅畫，特別是像精挑細選收藏在英國國家畫廊裡的畫作，無不需要經過悉心研究才會大有所得。

　　假設藝術批評從其性質上必須是以個人觀點為出發的，那麼則產生了關於其價值的問題。如「那是品味問題」般的老生常談以最大眾化的方式反映了這個難題。在此，我們不宜討論關於藝術權威性這個棘手的問題。人們對這個或那個畫作的優點爭論不休，而心中卻疑問重重。甲的觀點是否與乙的觀點一樣有價值？憑什麼丙自以為是的要去評判甲和乙孰高孰低？誰有最終評判權？這是在所難免的窘境。如果不管我和我的鄰居是否都學習過所有的繪畫流派還是某一流派，而二人對於某幅畫的價值的看法不相上下，那麼個人品味之說確實無可爭議。這個說法的荒誕之處不攻自破。再者，也可能我們各自都經年累月的研習過繪畫，但所持觀點卻截然不同。唯有時間才能判定。西蒙茲[9]說，「最偉大的藝術可以在盡可能長的時間裡為盡可能多的常人提供最大可能的愉悅」。雖然尚不能證明我們所用的這個粗略的假設是一個統一和普世應用的原則，但這個假設有可能解決我們的難題。

　　因為藝術風格的變化極其撲朔迷離，令人捉摸不定，因而求索過程必定漫長。上一代人所仰慕的卻為下一代人所鄙視。時過境遷之後，當今的風雲人物則被拋到九霄雲外。我們對於同代人的評價可能會被後來人推

---

9　西蒙茲（John Addington Symonds，西元 1840 ～ 1893 年），英國詩人、文藝評論家、文化史學家。因對文藝復興運動時期的作品研究而聞名。

翻。我們祖父那輩人非常推崇像圭多[10]和卡拉奇[11]那批十七世紀的義大利畫家，而對弗拉芒原始畫派[12]則不屑一顧。我們這代人則推翻了他們的觀點，拍賣行則是記載時尚變化的晴雨表。處於類似的時期和潮流中，即使是意見領袖們對當下流行的時尚也要頷首稱是。所有這一切都要經過時間的檢驗。隨著時間的緩慢進展，畫家們無疑會在長長的大師名單中找到自己該有的位置。每一代人的虛誇和熱情終將被人們從真實的角度加以審視。我們國家當今的頂尖畫家所處的地位，一旦與其他國家、其他時代的巨匠們相提並論，就會大打折扣。即使最不可調和的看法也會自行演變成同一的觀點。積年累月的各種爭議和對立終將歸於塵埃。關於這些大師及其後的一大批畫家的評價會隨著時間的推移逐漸趨於一致。

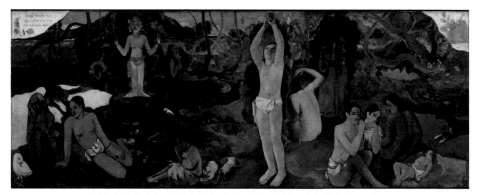

原始畫派代表作：〈我們從何處來？我們是誰？我們向何處去？〉，
保羅·高更（Paul Gauguin），藏於美國波士頓美術館

10　圭多（Guido Reni，西元 1575 ～ 1642 年），或譯貴鐸·雷尼，義大利巴洛克畫家，他出生於波隆納，後來也曾長期在此作畫，是當時最著名的畫家之一。

11　卡拉奇（Annibale Carracci，西元 1560 ～ 1609 年），義大利畫家，巴洛克繪畫的代表人物之一。他與其兄阿戈斯蒂諾·卡拉奇、堂兄盧多維科·卡拉奇合稱為卡拉奇兄弟，他們共同創辦了波隆納卡拉奇學院（Accademia dei Carracci）。卡拉奇與另一位同時期的義大利畫家卡拉瓦喬（Caravaggio）常被一同提起。他與以自然主義畫風著稱的卡拉瓦喬風格迥異，但他們同為巴洛克繪畫的不同風格奠定了重要基礎。

12　原始畫派（the Primitives），是一種崇尚「原始」體驗的西方美學思潮。它提倡在現代藝術中引入原始（非西方的、史前的）事物，如高更（Gauguin）繪製的大量大溪地主題作品。它本質上是一種烏托邦思想，認為天然的才是最好的。雖然在藝術上產生了不少碩果，原始主義也因固化外國「野蠻人」的形象、美化殖民統治而遭受批評。一些素人藝術和民間藝術作品，如亨利·盧梭（Henri Rousseau）、保羅·克利（Paul Klee）等人的作品也被劃入原始主義的範疇。

事實上，在藝術批評上難以達成意見一致；如果我們非常較真，我們之前所做的假設就難以成立。總而言之，鑒於繪畫流行風格的變幻莫測，只有時間才是檢驗畫作真正價值的最佳標準。

像李奧納多·達文西[13]、拉斐爾[14]、米開朗基羅[15]、提香[16]、魯本斯[17]、林布蘭[18]、維拉斯奎茲[19]、特納[20]這些人是現今公認的驚才絕豔的繪畫

---

13　李奧納多·達文西（Leonardo Da Vinci，西元 1452～1519 年），義大利文藝復興時期的一個博學者：在繪畫、音樂、建築、數學、幾何學、解剖學、生理學、動物學、植物學、天文學、氣象學、地質學、地理學、物理學、光學、力學、發明、土木工程等領域都有顯著的成就。這使他成為文藝復興時期人文主義的代表人物，也是歷史上最著名的藝術家之一，與米開朗基羅和拉斐爾並稱「文藝復興藝術三傑」。

14　拉斐爾（Raphael，西元 1483～1520 年），本名拉斐爾·桑蒂（Raffaello Santi），義大利畫家、建築師。與李奧納多·達文西和米開朗基羅並稱「文藝復興藝術三傑」。拉斐爾所繪畫的畫以「秀美」著稱，畫作中的人物清秀，場景優美。

15　米開朗基羅（Michelangelo，西元 1475～1564 年），義大利文藝復興時期傑出的通才、雕塑師、建築師、畫家、哲學家和詩人，與李奧納多·達文西和拉斐爾並稱「文藝復興藝術三傑」，以人物「健美」著稱，即使女性的身體也描畫得肌肉健壯。他的雕刻作品「大衛像」舉世聞名。

16　提香（Titian，約西元 1488～1576 年），本名：提齊安諾·維伽略（Tiziano Vecelli），英語系國家常稱呼為提香（Titian），義大利文藝復興後期威尼斯畫派的代表畫家。10 歲時隨兄長到威尼斯，在喬瓦尼·貝利尼（Giovanni Bellini）的畫室學畫，與畫家喬久內（Giorgio o Zorzi da Castelfranco）是同學。在提香所處的時代，他被稱為「群星中的太陽」，是義大利最有才能的畫家之一，兼攻肖像畫、風景畫及神話、宗教主題的歷史畫。他對色彩的運用不僅影響了文藝復興時代的義大利畫家，更對西方藝術產生了深遠的影響。

17　魯本斯（Rubens，西元 1577～1640 年），法蘭德斯畫家，巴洛克畫派早期的代表人物。魯本斯的畫有濃厚的巴洛克風格，強調運動、顏色和感官。魯本斯以其反宗教改革的祭壇畫、肖像畫、風景畫以及關於神話及寓言的歷史畫聞名。魯本斯經營一家安特衛普的大型畫室，繪製許多著名的畫作，也是歐洲知名的藝術收藏家。魯本斯接受良好的文藝復興人文主義教育，本身也是外交官，曾被西班牙國王菲利普四世（Felipe IV）及英格蘭國王查理一世（Charles I）冊封為騎士。

18　林布蘭（Rembrandt，西元 1606～1669 年），歐洲巴洛克繪畫藝術的代表畫家之一，17 世紀荷蘭黃金時代繪畫的主要人物，被稱為荷蘭歷史上最偉大的畫家；在 2004 年票選最偉大的荷蘭人當中，他排名第九。他所處的年代被稱為荷蘭黃金時代，荷蘭的科學藝術與商貿成就達到頂峰。在林布蘭的作品中，明暗對照法得到了充分的運用，著重捕捉光線和陰影的繪畫技術讓人物栩栩如生。與同時代的畫家不同，林布蘭表現的並非是人物的美貌或財富，而是經過深刻洞察後的人性與內在心理。寫實的呈現方式，毫不掩飾時間與歲月在模特兒身上留下的印記是林布蘭作品的一大特點。他的作品題材多樣，從經典的歷史場景，故事傳說到日常生活場景與人像。他的兩任妻子，莎斯姬亞·林布蘭（Saskia van Uylenburgh）與斯托芬（Hendrickje Stoffels），經常成為他作品中女性人物的原型。

19　維拉斯奎茲（Velasquez，西元 1599～1660 年），文藝復興後期、巴洛克時代、西班牙黃金時代的畫家，對後來的畫家影響很大，哥雅（Goya）認為他是自己的「偉大教師之一」。對印象派的影響也很大。他通常只畫所見到的事物，所畫的人物，幾乎能走出畫面；他也畫一些宗教畫，但其中的神像宛如人間，充滿緊張和痛苦的表情；他畫的馬和狗充滿活力。他的作品原本大部分收藏在馬德里的博物館中默默無聞，在西元 1811 年法國入侵西班牙的戰爭中，被外界所了解。但占領軍基於想讓公眾欣賞，並沒有破壞和盜走這些畫。經過鑑定家的鑑定，維拉斯奎茲有 274 幅作品存世，其中有 121 幅存英國、13 幅存法國、12 幅存奧地利、7 幅存俄羅斯、7 幅存德國。他的其餘作品，大部分收藏在西班牙馬德里的普拉多博物館，大約展出有 60 多幅。

20　特納（Turner，西元 1775～1851 年），英國浪漫主義風景畫家，水彩畫家和版畫家，他的作品對後期的印象派繪畫發展有相當大的影響。在 18 世紀歷史畫為主流的畫壇上，其作品並不受重視，但在現代則公認他是偉大的風景畫家。

原始畫派代表作：〈在熱帶森林作戰的老虎和水牛〉，
亨利·盧梭，藏於俄羅斯聖彼得堡艾米塔吉博物館

原始畫派代表作：〈亞維農的少女〉，
巴勃羅·畢卡索（Pablo Picasso），
藏於紐約現代藝術博物館

大師。

而其他像佩魯吉諾[21]、盧伊尼[22]、梅姆林[23]、特尼爾斯[24]、牟利羅[25]、賀加斯[26]則是略遜一籌但不同凡響的畫家。只有當我們最終將不同畫家置於同行中進行比較時，才會發現同樣有資格評定他們的批評家們竟是眾說紛紜，莫衷一是。這也在所難免，我們每個人很多程度上都為個人因素所影響。現實主義畫派的擁護者一定會首推維拉斯奎茲，之後才是拉斐爾。偏愛色彩鮮豔和充滿活力的畫風的人則力薦魯本斯，而李奧納多·達文西次

---

[21] 佩魯吉諾（Perugino，約西元 1446 ～ 1523 年），義大利文藝復興時期畫家，活躍於文藝復興全盛期。其最著名的學生是拉斐爾。

[22] 盧伊尼（Luini，約西元 1480 ～ 1532 年），義大利文藝復興時期畫家，也是達文西同時代畫家。

[23] 梅姆林（Memlinc，約西元 1430 ～ 1494 年），德裔早期尼德蘭畫家，曾在羅希爾·范德魏登（Rogier van der Weyden）於布魯塞爾的畫室中作畫，范德魏登死後梅姆林成為布魯日市民，成為了當地的主要畫家之一。

[24] 特尼爾斯（Teniers，西元 1610 ～ 1690 年），荷蘭法蘭德斯巴洛克畫派畫家。工於歷史題材、風景、風俗、肖像和靜物題材畫作。

[25] 牟利羅（Murillo，西元 1618 ～ 1682 年），巴洛克時期西班牙畫家。生於西班牙塞維利亞，死於塞維利亞。他生前榮獲過塞維利亞大教堂主教授予的「當代最高的榮譽冠冕」，因此被尊稱為「西班牙的聖母畫家」。他繪畫技法精湛，對色彩和光線掌握極佳，使得畫面呈現出柔和甜美的抒情感。

[26] 賀加斯（Hogarth，西元 1697 ～ 1764 年），英國著名畫家、版畫家、諷刺畫家和歐洲連環漫畫的先驅。他的作品範圍極廣，從卓越的現實主義肖像畫到連環畫系列。他的許多作品經常諷刺和嘲笑當時的政治和風俗。後來這種風格被稱為「賀加斯風格」。

之。論富麗堂皇和壯觀寧靜，當屬提香；論神祕和特色，當屬林布蘭；論想像力，當屬特納。我們非常重視這些特點，並依此分別將其代表畫家排名。

另外，我們的個人喜好隨著年齡和閱歷的增長而發生變化。童年和青年時期的偶像常常還未等我們人到中年就垮掉了。這無疑起因於我們評判能力的有所增強，但是，不去考慮我們的智力因素，這很大程度上與我們的性情變化有關。所幸我們認識到我們對於上一代和同代畫家們的評判是不可能萬無一失的；這種想法是積極的。相反，評判時的審慎之心更為關鍵。關於未來畫作的觀點要基於過去和現在的觀點。當下名不見經傳的畫家可能有朝一日聲名顯赫。懷著這個念頭去評判當代畫家時，我們會感到任重道遠。當今更需要大膽、獨立的批評，不去妄下定論，可以充分支持和證實所提出的評判。唯有不斷實踐才可能感悟到對於某個主題的融會貫通並對此深信不疑。藝術批評和藝術本身一樣都需要難能可貴的勇氣。這種勇氣與經過時間和研究檢驗的權威並非是對立的。當代藝術方面的權威是基於對古今繪畫藝術的深入研究而形成的。一個對現代繪畫完全不通的評論家想要與術業有專攻的學者一較高下，那是自以為是，而非勇氣可嘉。有些畫作尚未有定論，那麼，有資格評判的人士對此完全可以無所顧忌的批評。羅伯特‧路易斯‧史蒂文森[27]曾說，「知道自己喜歡什麼，而不是唯唯諾諾的接受世人告訴你該喜歡的是什麼 —— 這就是鮮活的靈魂。」誠懇的藝術批評現已被權威的幽靈嚇得魂不附體。權威們列出的大師名單飛揚跋扈，只能嚇唬那些不去深究其是否有權作此評判的人。我們都曾耳聞某個知名藝術評論家宣稱某某當代畫家是世界上最棒的肖像畫、或風景畫、或動物畫、或靜物畫大師；或者另一個畫家的作品簡直慘不忍睹。如果我們對作品或繪畫一無所知，我們不得不承認他的權威觀點一定是比我

---

27　羅伯特‧路易斯‧史蒂文森（Robert Lewis Stevenson，西元 1850 ～ 1894 年），蘇格蘭小說家、詩人與旅遊作家，也是英國文學新浪漫主義的代表之一。代表作：《金銀島》、《黑箭》、《化身博士》、《綁架》、《巴倫特雷的少爺》、《入錯棺材死錯人》、《卡特麗娜》等。

原始畫派代表作：〈遊魂〉，保羅·高更，藏於美國紐約奧諾美術館

們的任何拙見高出一籌。然而，其觀點的分量無非是他的閱歷使然；就我們對其在此方面的了解，這個所謂的權威只是比我們的認知和理解略強一點而已。

　　卓越的藝術批評能力當然遠不只單純的研究和經驗。我們曾見識過真正的批評家對於藝術中的永恆之美具有某種天賦或直覺，而這種天分絕非長年苦研就能達到的。品味被定義為直覺加經驗之和。不幸的是，直覺不是憑觀察所得。準確的講，經驗則是慢慢習得的。專業的藝術批評家要窮其一生夜以繼日進行藝術研究；除此之外，藝術教學初始階段中的見習期讓權威不再那麼令人敬畏，給了學生勇氣和信心。大體上講，藝術批評家最為根本的眼力就是經驗而已。在藝術批評的討論中強調藝術研究並不為

過。一幅畫可遠不只是一份腦力工作：它是凝縮在一頁紙上的一卷書；它是記錄一段時光的一張多彩圖畫；它是描繪在畫布上的一堂課。一家大型美術館可不單單是一部只用來引證和研究的藝術詞典。之所以在此強調這一點，是因為沒有這份認知，幾乎不可能更全面的欣賞一幅畫，也就無法獲得其中的純粹愉悅。藝術的真正目的在於激發人們的潛能去欣賞和陶醉於藝術之美。如果我們能看懂一幅畫，我們就能去欣賞它。假正經和矯揉造作是與藝術精神背道而馳的，是在戕害藝術。佩特[28]是最有天分和最為細膩的現代藝術批評家之一；對他而言，熱愛藝術是直覺、是熱情。他曾強調這一觀點，並充滿詼諧和挖苦的評價道：「對於有些人，維納斯[29]即使如出水芙蓉般從海水中起身他們也高興不起來，因為他們只喜歡古希臘或古羅馬時代的維納斯，他們想像著這樣的維納斯現如今已出落成了嫻雅溫順的可人。」至少在本書中，讀者可以無拘無束的盡情發現和欣賞藝術之美。讀者可以像福樓拜[30]那樣在過往大師們的畫作中找到藝術之美。他寫道：「我只要留有親近的仰慕大師們的能力就好了；我願意不惜一切換取那份親近感。」讀者也可以在當代名畫中發現藝術之美，即使從不奢望一己之見為世人認可，但仍勇於開明公允、滿腔熱情的發現其中的佳作。

　　維納斯為主題的藝術品：

---

28　佩特（Walter Horatio Pater，西元 1839 ～ 1894 年），英國作家、文藝評論家，畢業於牛津大學皇后學院。代表作：《文藝復興》、《享樂主義者馬里烏斯》、《想像的肖像》、《鑑賞集》、《柏拉圖和柏拉圖主義》等。

29　維納斯（Venus），古羅馬神話裡的愛神、美神，同時又是執掌生育與航海的女神，相對應於希臘神話的阿芙蘿黛蒂（Aphrodite）。在羅馬，維納斯的紀念日定在每年的四月，帝國時期的羅馬對維納斯的崇拜尤為盛行。凱撒大帝自稱艾尼亞斯後裔，尊維納斯為羅馬人祖先。而維納斯也是藝術家創作常表現的藝術主題。

30　福樓拜（Gustave Flaubert，西元 1821 ～ 1880 年），法國文學家，代表作：《包法利夫人》、《薩朗波》、《情感教育》、《聖安東尼的誘惑》。

〈維納斯的誕生〉，波提且利（Botticelli），藏於義大利佛羅倫斯烏菲茲美術館

〈維納斯和邱比特〉，保羅・魯本斯，
藏於西班牙提森 - 博內米薩博物館

錢幣上的凱撒和維納斯形象，西元前 44 年

維納斯銅像，西元 2 ～ 3 世紀，
藏於法國里昂美術館

# 第二章　畫作日期的考量

　　偉大的藝術是永恆的，因此與時代無關。藝術是不分時代，不分國界的。我們只是指人以其創新精神創作了繪畫或雕塑，而這種創新精神超越時代、種族和國籍，廣泛存在於文明世界，那麼這個說法是無可爭議的。

　　仔細研究這種精神的表現方式，我們會發現表現方式數不勝數，同一時期和環境下的作品彼此一脈相連。去參觀任何一家將不同時代和流派畫作掛在一起的畫廊，這一點就可以得到證實。很多早期大師們的作品看起來卻出奇的現代，令人驚嘆不已。這有力證明了以上觀點言之鑿鑿。一個相對非專業的人對於一幅畫創作時代的判斷一般誤差不超過一百年，而專業批評家可以慧眼如炬，判斷誤差不會超過十年。大概人們看畫時的第一個問題都是這幅畫是哪個時代創作的。面對一幅名畫，最令人沮喪的莫過於忘記這一點。很大程度上，所有偉大的藝術創作均是其所處時代和環境的產物。我們因為忽略了這一點而常常期望某一藝術風格探索時期會出現成熟的作品，比如我們批評梅姆林的畫缺少魯本斯作品的活力和靈動，批評克里韋利[31]的畫沒有丁托列托[32]和委羅內塞[33]的作品所展現的恢弘。如果我們是在評判一幅十四世紀原始畫派的作品，或者文藝復興全盛期[34]的一幅成熟作品，或者一幅當代作品，我們的標準一定會馬上，幾乎不知不覺的變化。每個時代皆有其畫家獨特表現藝術的方法以及秉承的藝術理念。

---

31　克里韋利（Crivelli，西元？～ 1495 年），文藝復興時期歐洲藝術家。他出生於威尼斯，在中部義大利偏僻的阿斯科利‧皮塞諾度過了一生。他的宗教題材作品以為數眾多的裝飾圖案最為特色。

32　丁托列托（Tintoretto，西元 1518 ～ 1594 年），本名：雅科波‧康明（Jacopo Comin），義大利文藝復興晚期最後一位偉大的畫家，和提香、委羅內塞並稱為威尼斯畫派的「三傑」之一。他的恢弘風格被稱為「瘋狂熱情的」（Il Furioso），他戲劇性的利用透視和光線效果，使他成為巴洛克藝術的先驅。

33　委羅內塞（Veronese，西元 1528 ～ 1588 年），義大利文藝復興時代的畫家。英國文藝評論家高文（Gowing）說：「委羅內塞的光線充足的室外場景激發了整個 19 世紀，這種改革無法描述，他是現代繪畫的奠基者，印象派畫家認為他的方式是自然主義的，有人認為是更精細和美麗的美術革新，但結果如何需要我們不斷的探索。」

34　文藝復興全盛期（The High Renaissance），指的是藝術史上義大利文藝復興的全盛時期，這一時期起始於達文西〈最後的晚餐〉繪成、羅倫佐‧德‧麥地奇（Lorenzo di Piero de' Medici）逝世的西元 1490 年代，結束於西元 1527 年的羅馬之劫。「文藝復興全盛期」一詞最早出現於 19 世紀早期的德語中，為「Hochrenaissance」，後者來源於約翰‧約阿希姆‧溫克爾曼（Johann Joachim Winckelmann）的著述。有學者認為這個術語過度關注個別事物，過於簡化。文藝復興全盛期的教宗國處於教宗儒略二世（Pope Julius II）治下，這一時期的藝術家包括了達文西、米開朗基羅和拉斐爾這三位巨匠，他們的作品也是這一時期作品的典範。這些作品有著細膩的人物刻畫，並有復古的風格。這一時期的建築風格則以羅馬式建築坦比哀多教堂為代表。

各個時代的畫家所感興趣的問題亦不盡相同。

很顯然，藝術上不存在永不停歇的成長和輝煌的規律。一個時期的發展和燦爛之後必然出現一個時期的蕭索。一代巨匠的後繼者常常是一批庸才。藝術發展的軌跡是一個循環往復的過程，繁榮與蕭條此起彼伏，交替出現。當代一位法國藝術批評家分析了這些繪畫藝術潮流的起因，他認為這是同一代的一批畫家思想契合而形成的。這些人發現有一批與自己想法一致的同伴，而且大家的思想與所生活的社會不謀而合，受此激勵，他們將自己的才思發揮得淋漓盡致。然而，斗轉星移，那些充滿新意和令人興奮的思想曾經讓畫家們興奮並以此創造了輝煌時代，但此時已失去活力，已無法去反映大眾的情愫。因此，藝術創作失去了真誠自然的品格。模仿和重複創作之風興起，這一時期我們稱之為頹廢時代[35]。日月如梭，人們又厭倦了模仿。畫家們再一次向新的方向進發，開啟了新的藝術運動。但是，新藝術時代可能不會去依循前人的傳統，也可能不會去繼往開來。在初始階段，藝術家們不會有意重拾以往的傳統。很多人經歷過這個困境，無法認識到這一事實；有一個年輕畫家的故事對此詮釋得再清楚不過；當被問及他是否可以超越真福安傑利科修士[36]時，他答道：想一想從安傑利科修士時代至今繪畫藝術的發展，已為人所知的透視法和光與影的奧妙以及後面幾代畫家的作品，他只有努力畫得更好，才可能有一席之地。他的說法「有道理，但是不正確」：有道理，因為繪畫自有一套規則和方法，一直以來持續不斷的發展，所以此推斷可以成立；之所以又不正確，是因為縱觀整個藝術史，不難發現此推斷錯誤百出。

---

35  頹廢時代，英文即 Decadence。

36  真福安傑利科修士（Fra Angelico，西元 1395 ～ 1455 年），義大利早期文藝復興時期畫家，藝術史學家瓦薩里在其巨著《藝苑名人傳》中稱讚其擁有「稀世罕見的天才」。安傑利科一生大部分時間在佛羅倫斯工作，並且只畫宗教題材。他的繪畫作品在簡單而自然的構圖中應用透視畫法。

〈最後的審判〉，安傑利科修士代表作，藏於義大利佛羅倫斯藝術學院美術館

〈聖母領報〉，安傑利科修士代表作，藏於義大利國立聖馬可美術館

　　在此不宜討論從整體上或歷史角度上看，這些繪畫藝術交替興衰、循環往復的各個時期是否會促進藝術的延續與最終的進步。是否較大規模的藝術活動與以往規模較小但專業品質更完善的藝術活動相比是一種進步？現代繪畫是否將以往所有繪畫技巧吸收並加入自身的特點而融合在複合攝

影方式之中？或者現代繪畫儘管具有更廣闊的視角，但是否忽視和丟棄了繪畫藝術的某些基本原則？老一代大師們是否囿於當時的繪畫材料和方法刻意拒絕他們認為超出繪畫範疇的新生事物，還是全然沒有意識到作為畫家的全部技巧及其各種可能性？是否繪畫的各方面都已嘗試或完美無缺？是否還有新的領域要去攻克？以上這些問題是不可避免的；每個藝術批評家對此會各自給出不同的答案。各個時期的交替興衰無規律可尋。

以文藝復興時期為例，其發展勢頭經歷了兩個多世紀才達到鼎盛。相反，衰落期則或較之更長或更短。從十七世紀的衰落至今，義大利沒有再出現過偉大的藝術運動。自杜勒[37]和霍爾拜因[38]所創立的畫派衰落之後，德國繪畫藝術一直處於荒蕪狀態，且長達數個世紀之久。與十七世紀的先輩們相比，當今的荷蘭藝術大師經歷了數百年藝術上的青黃不接。這種狀態源於諸如政治、社會和宗教等干擾因素；這些因素來源於外部，妨礙了在作用力和反作用力原則下各種藝術思想的正常發展。文明的進步可能趨向縮短衰落期，但認為每次波峰總會高於此前的波峰的觀點顯然是不能成立的。

對於我們大多數人，繪畫史始於以「早期義大利畫派」為代表的原始荒涼的祭壇畫，止於現在的年度伯林頓府展[39]和巴黎沙龍展。在此，最早和最晚的畫作絕不會同時出現。評判在此之間數世紀繪畫的優缺點顯得更為必要。

隨著十三世紀喬托[40]及追隨者在義大利的崛起，藝術領域的覺醒應運

---

37　杜勒（Albrecht Dürer，西元 1471 ～ 1528 年），德國中世紀末期、文藝復興時期著名的油畫家、版畫家、雕塑家及藝術理論家。杜勒藉由他對義大利文藝復興的認識，將羅馬神話帶進歐洲北方的藝術，這也使他成為北方文藝復興中最重要的畫家之一，而他也有許多的理論，其中包括了數學定理、透視及頭身比例等。

38　霍爾拜因（Hans Holbein der Jüngere，約西元 1497 ～ 1543 年），德國畫家，最擅長油畫和版畫，屬於歐洲北方文藝復興時代的藝術家，他最著名的作品是許多肖像畫和系列木版畫〈死神之舞〉。

39　伯林頓府展（Burlington House），伯林頓府位於英國倫敦的皮卡迪利街，起初是一幢帕拉第奧式風格的私宅。19世紀中期，英國政府購進伯林頓府並進行了擴建。中庭北端的主樓為皇家藝術研究院所在。此指每年在皇家藝術研究院常設的藝術展。

40　喬托（Giotto di Bondone，約西元 1267 ～ 1337 年），義大利畫家、建築師，被認為是義大利文藝復興時期的開創者，被譽為「歐洲繪畫之父」、「西方繪畫之父」。在英文稱呼就如同中文一樣，只稱他為 Giotto（喬托）。藝

而生。新的繪畫風格得以形成。人們開始反對過往的已不復存在或正在消亡的種種迷信；復甦的生活和思想促發了嶄新的藝術精神；新的藝術精神生機盎然，摒棄過去，著眼當下並於其中尋找靈感。至此，十四世紀猶如昨日黃花，這場新的藝術潮流已席捲義大利。這一時期的畫家在素描、透視法、構圖、著色及明暗法方面幾乎一無所知。早期佛羅倫斯和西恩納畫派的畫家們因缺少解剖學知識，致使其筆下的聖母畫像和聖徒畫像常常不盡人意。當時幾乎沒有模特兒，作畫時完全沒有應用光影技法；肉體色彩一點沒有新意，人物服飾的布料也不切實際。繪畫內容拘泥刻板，完全囿於描繪異教徒的痛苦和罪罰、基督教的教義及其聖徒和英雄的生平事蹟。其內容仍然純粹是基督教性質的，大部分是關於修道院士的。更主要的是，繪畫還要服從於建築師的種種要求。

　　然而，到了十五世紀，繪畫有了突飛猛進。無論是在佛羅倫斯、西恩納，還是在溫布利亞、倫巴底、威尼斯，畫家們秉承先輩們的活力和熱情紛紛崛起並掌握了大量前所未有的繪畫技法。這些畫家們從不斷的失敗中吸取經驗，嘗試不同方向；他們有著嶄新的靈感之源、新型的繪畫材料、較之以往更多的選擇自由，因而得以頑強進取。十四世紀時不為人知的透視法逐漸演化並得以應用。喬托在這個方向未敢嘗試的事情，烏切洛做了大膽探索，曼特尼亞[41]獲得成功。受雕塑藝術及所發現的古裸體雕塑的影響，波拉約洛[42]和西諾萊利[43]等人如飢似渴的對裸體藝術進行研究。非基督教理念及各種思潮異軍突起，某些情況下暫時取代了基督教思想。

---

　　術史家認為喬托應為他的真名，而非 Ambrogio（Ambrogiotto）或 Angelo（Angiolotto）的縮寫。

11　曼特尼亞（Andrea Mantegna，約西元 1431 ～ 1506 年），義大利畫家，也是北義大利第一位文藝復興畫家。他是羅馬考古學家雅科波・貝利尼（Jacopo Bellini）的女婿及學生。曼特尼亞在透視法上做了很多嘗試，以此創造更宏大更震撼的視覺效果，如〈哀悼死去的基督〉中他選擇從基督的腳的角度描繪基督的屍體。他的風景畫的金屬感和一些人物的石頭質感證明了當時畫家基於雕像的原理作畫的方式。

12　波拉約洛（Antonio del Pollaiolo，西元 1429 或 1433 ～ 1498 年），義大利文藝復興時期的畫家、雕塑家、雕刻家和金匠。其作品受古典主義和人體解剖學影響。

13　西諾萊利（Luca Signorelli，約西元 1445 ～ 1523 年），義大利文藝復興時期的畫家，他是當時托斯卡尼地區的重要畫家之一。

　　在十四世紀和十五世紀，與義大利發生偉大變革的同期，繪畫藝術在德國生根發芽，同時在尼德蘭（*Netherlands*）以令人驚豔的勃勃生機，開花結果。以揚·范艾克[44]、羅希爾·范德魏登[45]、梅姆林等同時代大師為代表的法蘭德斯繪畫藝術很快成長壯大。據我們所掌握的情況，早期法蘭德斯畫作以大膽自信為特點，手法細膩嫻熟。法蘭德斯畫派在肖像畫和風景畫繪畫上獨領風騷，讓當時的義大利畫家們在這些領域望塵莫及。

　　時至十六世紀，藝術發展更加迅猛，涉及領域也更加廣泛。作為文藝復興發源地的義大利保留了其值得驕傲的地位；在此期間，義大利藝術達到巔峰。這是一個充滿活力，成就輝煌的世紀。當時令人感覺彷彿繪畫方面已達到完美無缺的高度。喬久內[46]、提香、丁托列托、委羅內塞這批偉大的威尼斯畫家對於色彩的使用如此大膽和巧妙，堪稱史無前例。出自達文西、米開朗基羅、拉斐爾、安德烈亞·德爾·薩爾托[47]佛羅倫斯大師們之手的繪圖技法達到了前所未有的境界。當身處阿爾卑斯山以南的義大利大師們的藝術活動正處於巔峰期間，而在北歐，杜勒和霍爾拜因則在德國引發了類似文藝復興的文化運動。

　　在十七世紀，藝術成就的地理分布發生了徹底變化。最早崛起的義大利也是最先呈現衰敗之相的。雖然其影響猶在，但已沒有產出。精巧優雅不再，輕浮造作氾濫。氣勢磅礴和富麗堂皇的畫風退化為沉悶和無聊。德

---

44　揚·范艾克（Jan van Eyck，西元 1390 ～ 1441 年），早期活躍於布魯日的法蘭德斯畫家和十五世紀名聲顯赫的北方文藝復興的藝術家之一。他為早期尼德蘭畫派最偉大的畫家之一，也是十五世紀北方後哥德式繪畫的創始人。揚·范艾克的作品包括世俗和宗教題材，其中有委託畫像、資助畫像，大型和可轉移的祭壇畫。他繪畫的面板分成單面、雙面、三面和多面。

45　羅希爾·范德魏登（Roger van der Weyden，約西元 1400 ～ 1464 年），出生於今天的比利時圖爾奈，早期尼德蘭畫家，現存作品以宗教三聯畫、祭壇畫、單人或雙人肖像畫為主。著名作品為〈博納祭壇〉（Beaune Altarpiece）。

46　喬久內（Giorgione，西元 1477 ～ 1510 年），義大利文藝復興時期藝術大師，威尼斯畫派畫家。喬久內的作品富有藝術感性和想像力，詩意的憂鬱。他最早使用明暗造型法及暈塗法。他的一些遺作由其同畫室的畫家如提香完成。作品構圖新穎，造型柔和，色彩具有豐富的明暗層次，人物與風景背景結合得體，他的藝術對提香及後代畫家影響很大。

47　安德烈亞·德爾·薩爾托（Andrea del Sarto，西元 1486 ～ 1530 年），文藝復興時期歐洲佛羅倫斯畫家。他曾在皮耶羅·迪·科西莫（Piero di Cosimo）的畫室學藝。他因在佛羅倫斯的修道院以灰色模擬浮雕畫法繪製的宗教題材而享有盛譽。

國的繪畫藝術似乎同樣日落西山。唯獨在尼德蘭，因為范戴克[48]和魯本斯等大師的存在，出現了比以往更輝煌的類似文藝復興的文化運動；該運動的興起恰逢義大利藝術的衰落期，因而荷蘭湧現出了以哈爾斯[49]、林布蘭、范勒伊斯達爾[50]為首的獨特畫派。同時，法國此前一直追捧義大利藝術，沒有出現獨樹一幟的畫派，但卻向世界展現了由克勞德·洛蘭[51]和普桑派[52]畫家發起的一個古典主義的繪畫風格。在本世紀，此前在繪畫方面一直默默無聞的西班牙橫空出現了兩位風格迥然的天才畫家——維拉斯奎茲和牟利羅[53]。維拉斯奎茲是現代繪畫之父，而牟利羅雖然相比之下缺少新意，但其藝術魅力並不遜色。

隨著十八世紀的到來，除了像提也波洛[54]、吉奧瓦尼·安東尼奧·卡納爾[55]、瓜爾迪[56]、隆吉[57]這些二流畫家外，義大利繪畫藝術已蕩然無存。哥雅[58]是西班牙碩果僅存的畫家，德國、荷蘭、法蘭德斯等地一流畫家已

---

48 范戴克（Sir Anthony van Dyck，西元 1599～1641 年），比利時佛拉蒙族畫家，是英國國王查理一世時期的英國宮廷首席畫家。查理一世及其皇族的許多著名畫像都是由范戴克創作的。他的畫像輕鬆高貴的風格，影響了英國肖像畫將近 150 年。他還創作了許多聖經故事和神話題材的作品，並且改革了水彩畫和蝕刻版畫的技法。

49 哈爾斯（Frans Hals，約西元 1580～1666 年），荷蘭黃金時期肖像畫家，以大膽流暢的筆觸和打破傳統的鮮明畫風聞名於世。

50 范勒伊斯達爾（Jacob Isaakszoon van Ruysdael，約西元 1628～1682 年），荷蘭風景畫家。

51 克勞德·洛蘭（Claude Lorrain，約西元 1600～1682 年），法國巴洛克時期的風景畫家，但主要活動是在義大利。工於風景畫。

52 普桑派（the Poussins），以十七世紀法國巴洛克時期重要畫家尼古拉·普桑（Nicolas Poussin）為代表的古典主義畫派作品。

53 牟利羅（Bartolomé Esteban Murillo，西元 1618～1682 年），巴洛克時期西班牙畫家。生於西班牙塞維利亞，死於塞維利亞。他生前榮獲過塞維利亞大教堂主教授予的「當代最高的榮譽冠冕」，因此被尊稱為「西班牙的聖母畫家」。他繪畫技法精湛，對色彩和光線掌握極佳，使得畫面呈現出柔和甜美的抒情感。

54 提也波洛（Giovanni Battista Tiepolo，西元 1696～1770 年），常被稱為詹巴提斯塔（Giambattista）或詹巴提斯塔·提也波洛（Giambattista Tiepolo），義大利著名畫家。

55 吉奧瓦尼·安東尼奧·卡納爾（Giovanni Antonio Canal，西元 1697～1768 年），在英語世界中通稱為加納萊托（Canaletto），義大利畫家。畫作以描繪 18 世紀的威尼斯風光主題知名。他記錄了大運河邊的人家與作坊、賽舟會、聖馬可廣場的耶穌升天日慶典。

56 瓜爾迪（Francesco Guardi，西元 1712～1793 年），義大利畫家，被認為是印象主義的先導。其風景畫具有明亮的冷色調與柔和的氛圍效果。

57 隆吉（Pietro Longhi，西元 1701～1785 年），義大利畫家。作品多以風俗畫為主。

58 哥雅（Francisco Goya，西元 1746～1828 年），西班牙浪漫主義畫派畫家。哥雅畫風奇異多變，從早期巴洛克式畫風到後期類似表現主義的作品，他一生總在改變，雖然他沒有建立自己的門派，但對後世的現實主義畫派、浪漫主義畫派和印象派都有很大的影響，是一位承前啟後的人物。

無跡可尋。以華鐸[59]和福拉歌那[60]為代表的法國畫家精研高雅矯飾的繪畫藝術，使之美輪美奐，而夏丹[61]則從居家生活和靜物的溫馨效果中尋覓靈感。而當世界其他地方的繪畫藝術似乎無以為繼，才情盡失之時，英國首次躋身世界畫壇，在以賀加斯[62]、雷諾茲[63]、庚斯博羅[64]為旗手的大師帶領下，進行了一場具有自身特色的後文藝復興運動。

最後，進入十九世紀，即工業革命和商業活動時代，繪畫藝術在整個歐洲得以復甦。十九世紀繪畫藝術的趨勢是擺脫此前數百年的羈絆，不再依賴已過時的窠臼，不再回顧而是面向未來，不再膜拜以往大師而是向大自然取經。因此，其主要特點在於百家齊放，涉獵廣泛，以大無畏的精神探索前人從未觸及的難題。因此也造成了一個如何界定其走向的難題；同時，這一問題也因為該藝術潮流與我們當代畫家相隔不遠而難度大增，妨礙我們真切的審視他們。

歲月更迭，世事變化莫測，因此我們的標準必然隨之改變。但這並不意味著我們對於每個時代的藝術創作都能有同樣的感悟。我們每個人都個性鮮明。而且，每個時代皆有其獨特的方式，各自的成敗興廢，各自的高低優劣。你不能強人所難，不能期望十四世紀的繪圖術或模型十全十美，不能期望十五世紀的風景畫畫法成熟完善，不能去期望十六世紀的藝術風格或主題現實主義感十足。你也不能奢望十七世紀的藝術充滿宗教的虔誠，不能奢望十八世紀的藝術充滿質樸和不加雕飾之美。看畫時常常經歷

59　華鐸（Jean-Antoine Watteau，西元 1684 ～ 1721 年），法國洛可可時代代表畫家。

60　福拉歌那（Jean-Honoré Fragonard，西元 1732 ～ 1806 年），法國洛可可時代最後一位重要代表畫家。

61　夏丹（Jean-Baptiste-Siméon Chardin，西元 1699 ～ 1779 年），法國畫家，是著名的靜物畫大師。

62　賀加斯（William Hogarth，西元 1697 ～ 1764 年），英國著名畫家、版畫家、諷刺畫家和歐洲連環漫畫的先驅。他的作品範圍極廣，從卓越的現實主義肖像畫到連環畫系列。他的許多作品經常諷刺和嘲笑當時的政治和風俗。後來這種風格被稱為「賀加斯風格」。

63　雷諾茲（Sir Joshua Reynolds，西元 1723 ～ 1792 年），英國著名畫家，皇家學會及皇家文藝學會成員，皇家藝術學院創始人之一及第一任院長。以其肖像畫和「雄偉風格」藝術聞名，英王喬治三世（George III）很欣賞他，並在西元 1769 年封他為爵士。

64　庚斯博羅（Thomas Gainsborough，西元 1727 ～ 1788 年），英國肖像畫及風景畫家。他是皇家藝術研究院的創始人之一，曾為英國皇室繪製許多作品，並與競爭對手約書亞‧雷諾茲同為 18 世紀末期英國著名肖像畫家。

的失望感和興趣缺缺往往不是因為我們未曾發現某個時代畫作的特質，而是因為我們根本不清楚每個時代的藝術成就，因而無法識別這個時代藝術的優異之處。面對一幅名畫，儘管我們對其何時何地為何人所畫一無所知，但我們卻時常感受得到它令人震撼之美。對於這些我們甚至問也不問，當然我們既不知道答案，也不屑於探問答案是什麼。繪畫的功能不在於動腦，而在於悅目。這一點千真萬確，但並不是全部事實。很多畫不能一概而論；有時我們眼睛對有些畫一掃而過，但我們大腦卻吩咐眼睛稍停片刻，然後再次注目。即使我們目不轉睛，迷戀繪畫之美時，我們的知識也不會令我們的審美意識停頓或縮減。相反，我們真正的熱情所在是學習和審美。對此充滿熱情的人會看得更高遠，且獲得更多的審美愉悅。

　　因此，為了透澈理解一幅畫，我們必須試著透過畫家本身所處時代的視角去看他的畫，從中識別其目的和理念，同時了解什麼是其同時代人所尊崇的理念和特質。當我們能夠從每幅畫所創作的年代的角度去看畫時，至少某種程度上，我們能夠清楚一味模仿過去的畫風絕不可能創作出偉大的藝術作品；近些年很多人曾嘗試模仿杜勒、霍爾拜因、范艾克、菲利普・利皮[65]或者傑瑞特・道[66]的畫法，從一開始就注定了他們一敗塗地。這些畫家一意模仿過去的下場就如《聖經・創世記》中羅得[67]的妻子，非要回望老路，結果變成了一根鹽柱。這不是說某個畫家的某些風格和手法不可以複製，某種程度上，甚至畫作的時代感也可以復現；但是該畫只能貌似卻無法神似，其意境必然矯揉造作；且整體效果上，那些讓之前大師作品魅力四射的生動和靈感蕩然無存。即使是現代最有才氣的畫家以如此方式去模仿而創作出的畫，也只能算是中世紀的野鬼孤魂。而且，曾有人精闢的指出，這些模仿者「臨摹的可不僅是某些名畫的美妙之處，他們還把其

---

65　菲利普・利皮（Filippo Lippi，西元 1406 ～ 1469 年），義大利文藝復興時期畫家。

66　傑瑞特・道（Gerard Dou，西元 1613 ～ 1675 年），荷蘭黃金時代畫家。

67　羅得（Lot），《希伯來聖經》記載的人物，乃摩押人和亞捫人的始祖。羅得是以色列人始祖亞伯拉罕的侄子，是亞伯拉罕兄弟哈蘭的兒子。

瑕疵一樣照抄照搬；他們忘記了早期大師們令人神往的可不是他們稀少的素描，生硬的輪廓，不盡人意的透視和大家津津樂道的那些優點，恰恰相反，是那些除此之外的優異特質」。事實上，「過去所給予一個畫家最有價值的經驗是取其之長為己所用，從而畫出自己的所觀所感」。

〈羅得妻子變成鹽柱〉，選自哈特曼‧舍德爾（Hartmann Schedel）的《紐倫堡編年史》

　　在處理繪畫編年問題時，有一點我們必須強調。在評判繪畫藝術，特別是當今繪畫藝術時，有一種將之與以往繪畫藝術做比較的普遍傾向；其結果時常是對待一切創新或獨創性的沒有道理、充滿偏見的憎惡。這種基於所謂的「公眾的傳統精神」的思潮，與其說源於對於藝術發展史的過度研究，毋寧說是源於時下盛行的觀點；這種觀點認為早期大師們和當代畫家的繪畫兩者之間楚河漢界，壁壘分明，認為所謂的「前輩大師們」與當代頂級畫家們不在同一水準上，完全是另一個等級的。這簡直是荒唐至極。這種對於往昔大師們的膜拜源於因無知而造成的心智上的怯懦。往昔大師們並非總是盡善盡美。環繞他們的光環常常是莫名其妙的。不少創作於藝術最輝煌時期的老畫尚不如當今普普通通的畫。十五和十六世紀很多

最優秀的繪畫毀於厄運；同樣的，有些劣質畫作卻陰差陽錯的得以保留下來。廣義上，繪畫藝術的傳承世世代代，不曾間斷。繪畫風格可能千變萬化，但其本質一如既往。今天的畫家可能就是明天的前輩大師。無論現代繪畫的新意何其驚世駭俗，其獨創性何其銳意革新，其發展的每一個階段皆可以在這些舉世尊崇的「前輩大師」身上得以映照。喬久內以其獨有的方式大膽創新，毫不遜色於馬奈[68]；林布蘭則毫不亞於惠斯勒[69]；同樣，賀加斯與福特·布朗[70]相比也不遑多讓。無論何時，當所謂的傳統成為繪畫藝術的唯一金科玉律之時，即意味著藝術已窮途末路；至此，對傳統的反抗不可避免的興起，取而代之的是各種試驗。

---

68　馬奈（Edouard Manet，西元 1832～1883 年），19 世紀印象主義奠基人之一，生於巴黎，從未參加過印象派的展覽，但他深具革新精神的藝術創作態度，卻深深影響了莫內（Monet）、塞尚（Cézanne）、梵谷（Vincent van Gogh）等新興畫家。

69　惠斯勒（James McNeill Whistler，西元 1834～1903 年），美國著名印象派畫家，父親是美國工程師，全家曾居於聖彼得堡。惠斯勒曾入讀西點軍校，之後自選畫家為職業。惠斯勒出生於美國麻薩諸塞州，21 歲時懷著成為藝術家的雄心前往巴黎。他在倫敦建立起事業，從此未曾返回祖國。多年後，他成為 19 世紀美術史上最前衛的畫家之一。作為一名旅居者，惠斯勒沒有受到為道德而藝術的美國趨勢的影響。相反，他甚至追求唯美主義，即「為藝術而藝術」（art for art's sake），這種理論認為美感應當是藝術追求的唯一目標。惠斯勒的畫作不太重視輪廓和素描，而注重彩色和音樂的效果，尤其喜歡在畫作命名上加上音樂的術語。

70　福特·布朗（Ford Madox Brown，西元 1821～1893 年），英國道德和歷史題材的畫家，以其獨特的圖形和前拉斐爾派風格的霍加斯式版本而著名。

# 第三章　種族和國家的影響

　　一幅畫的創作日期與該畫家的國籍幾乎是同等重要的問題。惠斯勒對此大加嘲諷，他認為藝術是世界性的。他曾告訴我們：「天下就沒有英國藝術這回事，那我們還不如乾脆說英國的數學。」這一悖論聽起來很高明，但其類比卻是荒誕不經的。國籍，自然和政治因素對於藝術的影響確實一直為某些人過分渲染，而法國藝術批評家和哲學家伊波利特·阿道夫·泰納[71]尤其如此。但顯然，一個民族的命運、性格、歷史很大程度上反映在其藝術之中。藝術必然是藝術家對於其外在環境的表達，而藝術家因各自的才華和性格對其外在環境的感受又不盡相同。一個畫家的靈感，終究很大程度上源於其日常生活的耳濡目染，源於其幼時養成的風俗習慣。藝術家會相當精確的將以上因素按自己的性情和習慣透過藝術再現出來。藝術家通常會採用最信手拈來和最為熟悉的東西。荷蘭人的古板冷淡，以運河縱橫交錯的平坦低地為特色的地理風貌，在其繪畫中得以忠實描繪。同樣的，義大利陽光燦爛的天空，其人民的古典特質，其風景宜人的地形皆展現在義大利繪畫之中。

　　在我們討論一個國家或民族特點之前，我們要知道對於繪畫藝術，特別是其早期歷史，真正有影響的某些差異更為廣泛的存在著。譬如，北歐和南歐繪畫藝術之間存在的明顯差異。如此千差萬別，起因於種族、氣候、歷史、自然環境的差異；這些差異勢必影響著將這些差異躍然紙上的繪畫藝術之中。

　　大致來說，歐洲以北居住著條頓人[72]的一個分支，而以南則居住著拉丁民族[73]的一個分支。內斂聰慧的條頓人與熱切敏感的說拉丁語的兄弟民

---

71　伊波利特·阿道夫·泰納（Hippolyte Adolphe Taine，西元 1828 ～ 1893 年），法國評論家、史學家，實證史學的代表。

72　條頓人（Teutonic），原文為：a Teutonic。源於德語：Teutonen，是古代日耳曼人中的一個分支，西元前 4 世紀時大致分布在易北河下游的沿海地帶，後來逐步和日耳曼其他部落融合。後世常以條頓人泛指日耳曼人及其後裔，或是直接以此稱呼德國人。

73　拉丁民族（Latin race），原文為：a Latin race。拉丁人泛指拉丁和羅馬文化影響較深的操印歐語系拉丁語族語言的民族，如義大利人、羅曼什人、科西嘉人、法蘭西人、西班牙人、葡萄牙人、加泰隆人、羅馬尼亞人、摩爾多瓦人等。在此處應指義大利人。

族截然不同，正如灰濛濛，雲靄蔽日的北歐和陽光明媚，晴空萬里的南歐有著天壤之別。條頓人生性多思，缺乏想像力，而義大利人在感官上則更敏銳。但這並不意味著條頓人相比之下在藝術方面不擅長，而是說他們處理藝術問題的著眼點不同。北歐的條頓人和南歐的拉丁語系民族在氣質和性格上的明顯區別，在各自的文學和行為方式上均有展現，因而也必然濃墨重彩的反映在各自的繪畫藝術之中。這些差異不只限於不同的民族之間。這些民族所居住地的氣候和自然條件也都迥然不同。

在北歐，氣候陰冷潮溼，雲霧氤氳。長久的陰霾天氣讓人們的眼睛習慣了各種色調的灰色。襯托畫中人物輪廓的背景不再是以往的晴朗天空，而是一團團色彩和光影，人物漸漸淡入灰濛濛的背景之中。北歐氣候潮溼，未加細心保管的任何畫作都會很快毀掉，所以壁畫在此幾乎聞所未聞。英國國家畫廊裡的畫不僅沒有在室外展覽，而且有人甚至認為有必要把那些畫用玻璃罩上，儘管這麼做弊病很多。

而在南歐，情況大不一樣。由於氣候較北歐溫暖晴朗，空氣乾爽，所以甚至在露天庭院和走廊裡都適合創作壁畫。因此，不少壁畫幾百年來還完好無損，色彩如新。而且，在南歐，特別是義大利，古典藝術傳統及其遍布全國各地的歷史遺跡對繪畫藝術產生了深刻久遠的影響。義大利人對於人體的研究似醉如痴，天性使然。在十七世紀義大利的藝術影響橫掃歐洲之前，這種古典主義對北歐繪畫藝術的影響微乎其微。南歐的古典主義精神在以義大利藝術為代表的理想化思潮中展現無遺，而現實主義在北歐則更盛行。在德國和荷蘭，選擇和概括的原則完全行不通；貫穿這一地區早期藝術歷史的思潮是專注繪畫的細節而不去顧及整體裝飾效果。

即使從廣義上去看北歐和南歐的藝術，各國之間的藝術仍然存在著本質上的不同，無不承載著其民族特色。這些特色又特別展現在以往的藝術創作中，即使未能展露無遺；在我們更進一步回顧繪畫歷史過程中，這些特色的印記也更加顯而易見。這些特色取決於該國家的社會、政治、宗教

特點，取決於該國家的各種特徵、風俗、服飾、自然環境、風景、建築設計。一名旅行者從一個國家跨境進入另一個國家，甚至從一個省跨境進入另一個省，會驚訝的發現映入眼簾的各地特徵迥然不同。當今的文明進步縮小了這些差異；以往，這些差異因各地服飾和生活方式的千變萬化而顯得尤為突出。儘管英國人和德國人皆源於條頓人，法國人和義大利人同為拉丁族裔，我們今天仍然能輕而易舉的把他們分辨出來。雖然畫家可以調換生活其周圍的族群，但卻無法全然迴避這些族群的特徵。這些特徵與語言本身一樣日久天長。在展出不同國家畫作的美術館裡，我們都可以發現這些民族特徵。無須指引或目錄，單從一幅畫所描繪的族群就可以毫不費力的判定這幅畫是否由義大利人，還是佛拉蒙人，西班牙人，或英國人所畫。揚·范艾克畫中的一群相貌平庸，眉毛高挑的婦女，按今天眼光看來是一群絕無優雅或美感的人，無人會搞錯其中任何一位定是佛拉蒙省布魯日城的人妻。同樣，牟利羅筆下的皮膚黧黑，黑眼睛的乞兒是多麼典型的西班牙人；誰會一眼看不出雷諾茲、庚斯博羅、羅姆尼畫中優雅高貴的人物一定是家世良好的英國人？義大利由很多區域組成，所以各地特徵大有不同。佛羅倫斯人有別於威尼斯人，似乎兩個城市不僅在政府模式、歷史、甚至族裔上都彼此不同。我們來比較一下提香或帕爾馬[74]畫中的模特兒長著金髮，身材健碩；而波提且利、基蘭達奧[75]或者李奧納多畫中描繪模特兒則身材苗條，面目清秀，顯得更加聰慧。每個國家皆有其獨特的理念或美的標準，並由其畫家加以界定。即使在宗教繪畫中，義大利和法蘭德斯大師們也是從其身邊的男男女女中挑選模特兒。現存於國家美術館的菲利普·利皮所畫的〈聖母領報〉（*Annunciation*）中，聖母和天使加百列[76]活

---

74　帕爾馬（Palma，約西元 1480 ～ 1528 年），義大利文藝復興時期威尼斯畫派的畫家。

75　基蘭達奧（Domenico Ghirlandaio，西元 1449 ～ 1494 年），或譯多梅尼科·基爾蘭達約，義大利文藝復興時期的畫家，也是佛羅倫斯在文藝復興時期湧現的第三代畫家之一。他曾與其兄大衛·基蘭達奧（Davide Ghirlandaio）、貝內德托·基蘭達奧（Benedetto Ghirlandaio）及妹夫塞巴斯蒂諾·馬依那爾迪（Bastiano Mainardi）等家族成員一起組建了一個大型畫室，並擔任其中的領導人物。在他的畫室的眾多學徒中，最著名的是米開朗基羅。

76　加百列（Gabriel），傳達天主訊息的熾天使。加百列第一次的出現是在《希伯來聖經》但以理書中，名字的意思

生生就是當時一位佛羅倫斯年輕人和一位佛羅倫斯少女，只是可能多多少少被理想化了而已。事實上，菲利普畫中的聖母瑪利亞常常描畫的就是自己的妻子；基蘭達奧的壁畫則充斥著與自己同時代的男男女女。

〈聖母領報〉，菲利普·利皮，藏於英國倫敦國家美術館

　　同樣，每個國家的地形特徵，時下盛行的建築風格都凸顯其別具一格。樹籬成行，果園飄香，草場如茵，茅草屋，哥德式教堂，滾滾烏雲，陽光時斷時續是典型的英國本地風光，正如柏樹，橄欖樹，葡萄園，鐘樓，碧空如洗，四野盡望是義大利的獨特之處。佩魯吉諾畫作中的風景以藍色的陡峭山坡，蜿蜒的峽谷為背景描畫家鄉佩魯賈多山的鄉村特色，而康斯特勃[77]畫中落滿樹葉的街巷和農莊則是他熱愛的英國東部鄉村的獨特風光。同樣特點鮮明的是維拉斯奎茲和哥雅畫中以灰黑色的西班牙塞拉山脈禿岩和雪峰為背景，而馬薩喬和梅姆林則透過畫筆使各自家鄉佛羅倫斯和布魯日高牆尖頂的房屋和高高的山牆流芳百世。可能荷蘭繪畫藝術最能反映一個國家的自然形態在繪畫藝術中所起的作用何其強大。如范·果

是「天主的人」、「天神的英雄」、「上帝已經顯示了他的神力」、或「將上帝之祕密啟示的人」。他也被認為是上帝之（左）手。

77　康斯特勃（John Constable，西元 1776 ～ 1837 年），英國風景畫家。作品真實生動的表現瞬息萬變的大自然景色，他有許多獨創的技法，如用刮刀直接鋪色塊，產生閃爍著亮光的白點，表現樹葉的反光，這些技法直接影響著巴比松派畫家和後來的印象派畫家。

衍[78]、德‧康寧克[79]、霍貝瑪[80]、范德爾‧海頓[81]等十七世紀的荷蘭繪畫大師們以他們典型的寫實畫法再現了家鄉低地草原風光的各個方面：銀色水道縱橫交錯、風車星羅密布、整潔的紅磚房和白色的教堂等。而毫不奇怪這個曾經號稱海上女主人的民族也產生了一批海洋畫派畫家。

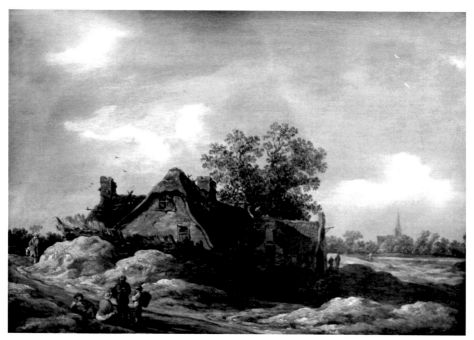

〈農舍〉，范‧果衍，藏於德國萊比錫美術館

---

78　范‧果衍（Van Goyen，西元 1596 ～ 1656 年），荷蘭風景畫家。

79　德‧康寧克（Philip De Koninck，西元 1619 ～ 1688 年），荷蘭風景畫家。

80　霍貝瑪（Meindert Hobbema，西元 1638 ～ 1709 年），荷蘭黃金時代風景畫家。霍貝瑪的藝術觀，偏重於對自然的直接觀察與描繪，他的風景畫多以樹木為主體的藝術形象，用精確的造型語言描繪，從而產生逼真的畫面境界。

81　范德爾‧海頓（Van der Heyden，西元 1637 ～ 1712 年），荷蘭巴洛克時期的畫家、玻璃畫家、製圖員和版畫家。是最早專門研究城市景觀的荷蘭畫家之一，並成為荷蘭黃金時代的主要建築畫家之一。

〈弗朗切斯科‧德勒‧奧佩里肖像畫〉，
佩魯吉諾，
藏於義大利佛羅倫斯烏菲茲美術

〈彼得周濟眾人與亞拿尼亞之死〉，
馬薩喬，藏於義大利佛羅倫斯卡爾米內
聖母大殿

〈聖維羅妮卡〉，梅姆林，
藏於美國華盛頓國家美術館

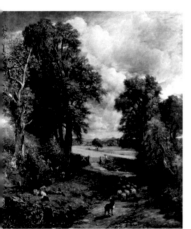

〈麥田〉，康斯特勃，
藏於英國倫敦國家美術

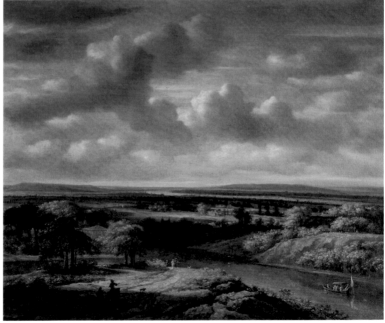

〈河岸風景區〉，德‧康寧克，藏於荷蘭阿姆斯特丹國家博物館

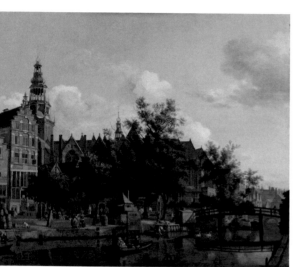

〈阿姆斯特丹 OZ 運河街景〉，范德爾·海頓，
藏於荷蘭阿姆斯特丹國家博物館

〈烈日下的農場〉，霍貝瑪，
藏於美國華盛頓國家美術館

　　對藝術有著同樣重要影響的是一個國家的宗教。現代藝術確實不受此方面的影響。藝術從沒有像今天這樣擺脫宗教的束縛。但是，早期的藝術史證明藝術不僅為當時各種教義所影響，也為其繁文縟節所限制。在這一方面，南方與北方藝術的某些更廣義上的區別有跡可循。大體上說，北歐的宗教屬於新教，儘管有一些明顯的例外，而南歐的宗教則屬於羅馬天主教。在像義大利和西班牙這樣純粹的天主教國家，教會的理念很自然的盛行於這些國家的藝術之中。教會深深的影響著人們的生活。其教義無時不刻的與人們的感官和情緒產生強烈共鳴。繪畫最早扮演著教會侍女的角色；教會利用繪畫傳播教義。南歐人的腦海裡充斥著羅馬日曆上無數聖人的傳奇。即使後來人們不再膜拜他們的美德和救贖之力，他們的故事和風采已然耳熟能詳。每座教堂都有數座祭壇；那時善男信女們的心願和驕傲就是要在祭壇之上懸掛一幅出自大師之手的名畫。因此，教堂繪畫風行一時；義大利文藝復興時期最優秀的一些祭壇畫就是應富有的主教或教會機

構之請完成的，或按某個豪門望族之約用來裝飾私人小教堂或公共大廳。同樣，小教堂或走廊的牆壁上繪滿了壁畫，一方面為了宣傳教義，另一方面也發揮了裝飾作用。南歐有著各式各樣的諸多教堂；依照其建築設計，教堂均裝有小窗戶和連綿不斷的牆壁，足以繪畫之用。北歐的哥德式建築裝有豎框窗戶和彩色玻璃，教堂的過道也無祭壇可言，因此無法與南歐的教堂相提並論。同樣，教會和政府機構組織的各類宗教盛典不僅讓人們習慣了花團錦簇的視覺效果，而且透過將之再現在牆壁和畫布上，羅馬天主教與繪畫藝術之間的關聯則更加密不可分。

　　荷蘭和英國的各自畫派風起雲湧之際，宗教改革運動已經席捲歐洲，並將其宗教生活一分為二。新教對於繪畫藝術毫無興趣，事實上，是極其懷疑繪畫藝術與羅馬天主教是一丘之貉。喀爾文主義的清規戒律嚴禁任何以音樂或繪畫為媒介的、訴諸於感官的刺激。這一理念導致任何由宗教引發的靈感在英國和荷蘭繪畫藝術中幾乎無跡可尋。在這兩個國家，繪畫的發展擺脫了教會的影響，既不受其支持，也不受其限制。這些國家的藝術贊助源於民間，而非教會。這些國民對那些聖徒的陳年舊事或聖母的傳奇擺出毫無興趣的姿態。因此，那時的繪畫藝術必然另闢蹊徑，創新求變；肖像畫、風景畫及風俗畫最具代表性，風靡一時。取代祭壇畫的是荷蘭藝術家行會畫家們繪製的真人大小的巨幅群體肖像畫，或稱之為行會群像畫（*Regent pictures*）。出自弗蘭斯·哈爾斯[82]之手的系列群體肖像畫中的最佳作品描繪聖喬治市民警衛隊官員們身著盛裝，神采奕奕的圍坐在宴會桌旁；該畫現今懸掛在哈倫市弗蘭斯·哈爾斯博物館[83]。這些特色非常具有荷蘭風情；而華鐸和朗克雷[84]所描繪的服飾優雅的貴族男女在草坪上跳著小步

---

82　弗蘭斯·哈爾斯（Frans Hals，約西元 1580～1666 年），荷蘭黃金時期肖像畫家，以大膽流暢的筆觸和打破傳統的鮮明畫風聞名於世。

83　哈倫市弗蘭斯·哈爾斯博物館（Frans Hals Museum），荷蘭哈倫市的一座博物館。創建於西元 1862 年。1950 年，博物館內的現代美術品被搬遷至他地。該博物館雖然主要展示弗蘭斯·哈爾斯的美術品，但也展示一些其他荷蘭 17 世紀畫家的作品。

84　朗克雷（Nicolas Lancret，西元 1690～1743 年），法國畫家，洛可可風格，以輕鬆詼諧的方式記錄法國奢靡宮廷統治時期的生活。

舞或在大理石噴泉周圍歡聚的宴遊（Fêtes galantes）題材，則是典型的法國風情。

　　因此，無論是選題，還是處理方法，甚至畫的尺寸大小等都有著明顯的民族差異。繪畫藝術的每個方面無一不是某個國家所產生的天才人物及該國家的時下需求疊加而成的結果，所以一個國家的藝術家刻意照抄照搬別國藝術家的特色是永遠與成功無緣的。義大利大師們和他們之後的十七世紀法蘭德斯畫家們的繪畫主要以聖經、寓言或神話題材，他們受聘將之繪製在牆壁和畫布上。直至十六世紀，為私人家庭創作的畫架畫才漸漸在義大利流行。當時的荷蘭大師們則在盡可能小的木板或畫布上繪製暢銷的肖像畫、風景畫及風俗畫。

　　一直有人試圖對抗這些民族性和自然氣候對繪畫藝術的影響，但皆徒勞無益。像馬比

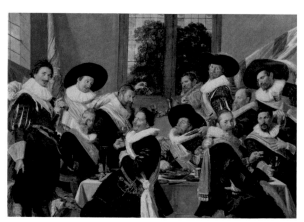

〈聖喬治市民警衛隊官員之宴〉，弗蘭斯·哈爾斯，藏於荷蘭哈勒姆市弗蘭斯·哈爾斯博物館

〈愛的盛宴〉，華鐸，藏於德國德累斯頓歷代大師畫廊

〈舞蹈中的瑪利亞‧卡瑪果〉，朗克雷，
藏於英國倫敦華萊士收藏館

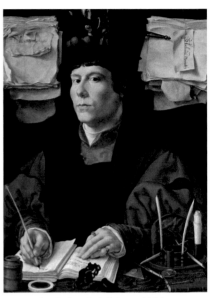

〈一位商人的肖像〉，馬比斯，
藏於美國華盛頓國家美術館

斯[85]、伯納德‧凡‧奧利[86]等許多十六
世紀的法蘭德斯畫家們捨棄了本土藝
術，奔赴義大利，對羅馬藝術趨之若
鶩。其結果從一開始就糟糕得很。他
們喪失了先賢們精心作畫，敏於觀察
的習慣，取而代之的卻是浮誇做作的
繪畫風格，讓人一眼就認出其中與外
來影響水土不服所造成的結果。無獨

---

85  馬比斯（Jan Mabuse，西元 1478 ～ 1532 年），來自低
    地國度的法語畫家。

86  伯納德‧凡‧奧利（Bernard van Orley，西元 1491 ～
    1541 年），荷蘭法蘭德斯畫家，後轉向義大利羅馬
    畫派。

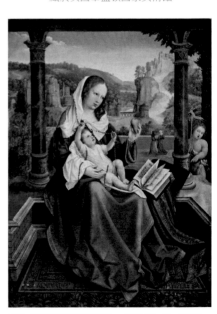

〈聖母子和施洗者約翰〉，伯納德‧凡‧奧利，
藏於西班牙馬德里普拉多博物館

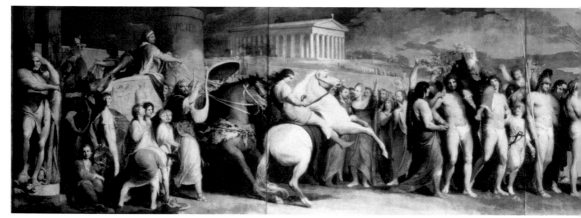

〈奧林匹亞勝利者的加冕〉，巴里，藏於英國倫敦皇家藝術學院畫廊

有偶，如海登[87]、巴里[88]、菲斯利[89]等英國學院派畫家們創作的大幅諷喻類和古典畫很明顯是在模仿柯勒喬[90]、拉斐爾、米開朗基羅及那些威尼斯大師們的作品，看起來讓人頗感滑稽而且絕對談不上美輪美奐。這些畫家好像是在試圖用一種自己完全陌生的語言進行交流。

今天，民族差異對藝術幾乎不再有什麼影響。便捷的交通設施實際上已消除了這些差異。一個英國畫家可以在巴黎拜師學習，而在威尼斯找模特兒。兩個世紀前，如果一個畫家遠行，那一定是去羅馬，因為唯有那裡才是畫家朝聖的麥加。而今他可以去巴黎、慕尼黑、東方，足跡遍布各地；他可以在所到之處去學習、臨摹和博採眾長。攝影和現代複製手法大大促進了這一去民族化的趨勢。1900 年的巴黎萬國博覽會彰顯了這種變化。在羅浮宮裡，義大利、法蘭德斯、荷蘭、德國、法國、英國等諸多的畫作根據來源國分組展覽，無須介紹就可以分辨出來自哪些國家。在舉辦

---

87　海登（Benjamin Robert Haydon，西元 1786 ～ 1846 年），英國畫家，畫作多以大型歷史題材為主。

88　巴里（James Barry，西元 1741 ～ 1806 年），愛爾蘭畫家。

89　菲斯利（Johann Heinrich Füssli，西元 1741 ～ 1825 年），德國 - 瑞士裔的英國畫家、製圖員和藝術家。

90　柯勒喬（Antonio Allegri da Correggio，西元 1489 ～ 1534 年），義大利畫家。文藝復興時期帕爾馬畫派的創始人，創作出 16 世紀最蓬勃有力和奢華的畫作。他的畫風醞釀了巴洛克藝術，而其優美的風格又影響了 18 世紀的法國。

〈拿破崙‧波拿巴〉，海登，
藏於英國倫敦國家肖像館

巴黎萬國博覽會的大皇宮[91]裡，各
國的展廳均標有以上這些國家的名
字；但是，很多情況下，即使目光
最犀利的藝術批評家也無法分辨出
一幅畫的來源國。從這一點上看，
藝術已的的確確跨越了國界。

　　考慮到畫家所處國家的問題，
則一定會考量另一個與之密不可分
的因素，即作畫時的社會環境；它

91　大皇宮（Grand Palais），位於法國巴黎香榭麗舍大
　　道，是為了舉辦 1900 年世界博覽會所興建的展
　　覽館，由建築師德格拉那（Henri Deglane）及盧偉
　　（Albert Louvet）兩人共同建造，正面長 240 公尺、
　　高 43 公尺。和小皇宮及亞歷山大三世橋修建於同
　　一時期。

〈索爾重創塵世巨蟒〉，菲斯利，
藏於英國倫敦皇家藝術學院畫廊

對於我們評價畫作有著超出我們理解的影響。囊括各個國家及各個畫派代表性作品的收藏不斷增加，使我們容易忽略以上事實。一幅畫在其所創作的本土是最賞心悅目的。一幅義大利的繪畫在英國或德國總是看起來不倫不類的。一個人身在佛羅倫斯則很難集中精神去欣賞其美術館裡的荷蘭和法蘭德斯繪畫。只有當我們看過那些保留在其本土的畫作，我們才能徹底看懂那些流失到了異域他鄉的畫作。

# 第四章　畫派

　　繪畫一般以流派劃分。我們所說的畫派有義大利和西班牙畫派，法國和荷蘭畫派；許許多多的不同繪畫成就也被囊括在這些畫派之中。然而，用在繪畫上的「流派」（school）這個詞，如果未能考慮到用於每個具體情況下的確切含義，在其他很多情況下，有時不合邏輯，總是令人費解。我們常常談及英國畫派、佛羅倫斯畫派、魯本斯畫派、前拉斐爾畫派、印象主義畫派，巴比松畫派，最後還有「流派畫」（School-picture）等。很顯然，這個被用來用去的術語在此至少有三個含義。流派可以指不同區域，或指某個人的直接或間接影響，或指一批志同道合的畫家。

　　流派這個詞的第一個含義，也是最為人所知的含義是指排除時間在內的純地理範圍，通常等同於國家劃分，但不一定完全如此。當然，論及法國畫派或英國畫派的繪畫與說起法國或英國文學如出一轍。正如我們所見，民族性在繪畫以及生活其他方面均發揮著極其重要的作用。這是「流派」一詞在地理概念上涵義最廣的用法。在泛指的民族性界定內，尚有許多與地理相關的附屬特徵，特別是在像義大利和德國這樣五花八門的政治團體並存的國家。在中世紀的藝術繁榮階段，義大利只是一個地理上的名稱，而很多隱約相似卻毫無共通點的畫作都可以貼上「義大利畫派」這個標籤。因此，當我們去區分托斯卡尼畫派和溫布利亞畫派，或者西恩納畫派與威尼斯畫派之時，我們則將其地理特點更具體化去指一個地區或城鎮。正如我們所見，義大利繪畫極其明顯的展現了其地方特色乃至國家特色。佛羅倫斯和西恩納同屬托斯卡尼省，彼此相距數里之遙。然而，佛羅倫斯繪畫藝術中展露著佛羅倫斯人一直以來孜孜不倦的科學探索精神，而西恩納的繪畫藝術則不含任何科學色彩，充滿了宗教狂熱，畫面流暢優美。而佛羅倫斯繪畫藝術與威尼斯繪畫藝術之前的差異則更加明顯。更有甚者，荷蘭畫家則根據他們作畫所在的城市劃分畫派。我們會論及哈倫畫派、雷頓畫派、阿姆斯特丹畫派或烏特勒支畫派，雖然這些城市之間均不足一日之遙。英格蘭畫派，或者更穩妥的講，英國畫派，發展較晚，地方

畫派較少；即使這樣，英國仍然有諾里奇畫派、紐林畫派、格拉斯哥畫派之分，各有千秋。在此情況下，這種差異可能主要在於所求不同而不是無意表現出來的各自地方特色。

　　「畫派」這個詞的另一個含義則用來表述某繪畫大師對於其學生和追隨者所產生的個人影響。畫派或畫坊的習俗當今幾乎已無跡可尋。當然，我們談起伯恩 - 瓊斯[92]畫派或者卡羅勒斯 - 杜蘭[93]畫派時，實際上所指並非那麼明確，而論及喬托畫派或林布蘭畫派時，我們則可以囊括一大批循規蹈矩卻名不見經傳的畫家。在中世紀，一名畫家遠談不上其個體存在，而是要作為某個畫家行會成員去恪守其清規戒律；除非一名畫家才華超群，否則他絕無任何獨樹一幟的機會。一位年輕畫家通常要師從一位有名氣的畫家，

〈梅林中計〉，伯恩 - 瓊斯，
藏於英國利物浦利弗夫人美術館

做些像為老師磨顏料或準備畫板或石膏等枯燥乏味的工作。最終，某些微

---

92　伯恩 - 瓊斯（Sir Edward Coley Burne-Jones, 1st Baronet，ARA；西元 1833 ～ 1898 年），英國藝術家和設計師，與前拉斐爾兄弟會有密切關聯。他是威廉·莫里斯（William Morris）的朋友，創作過包括彩色玻璃在內的許多裝飾藝術品。他的早期畫風受羅塞提（Rossetti）影響，西元 1860 年代開始形成自己的風格，繪製了包括〈梅林中計〉在內的一系列名作。

93　卡羅勒斯 - 杜蘭（Carolus-Duran，西元 1837 ～ 1917 年），法國畫家、藝術教育家。他是法蘭西第三共和國上流社會最受讚賞的肖像畫家之一。

不足道的工作會交到他手上；他要在老師的指導下完成，而老師可能會做最後的加工潤飾。這些徒弟同門受教並為其傳統所左右，繪畫為同一風格影響，因此他們的作品勢必千人一面。而才華超群，特立獨行的畫家會脫穎而出，最終建立自己的畫坊並開宗立派。

〈吻〉，卡羅勒斯 - 杜蘭，藏於法國里爾美術宮

因此，喬瓦尼‧貝利尼[94]的畫坊是十五世紀和十六世紀早期威尼斯畫家們當之無愧的培訓學校。歸於他畫派下的畫家有提香、喬久內、卡泰納[95]、巴塞提[96]、比索洛蒂[97]及一大批相較以上畫家稍遜一籌的畫家。提香和喬久內則為其中翹楚，青出於藍而勝於藍，並創建了自己的繪畫風格。他們可以算是屬於貝利尼畫派，但那只是因為他們從貝利尼那裡學會了繪畫的基本要素。事實上，有人認為喬久內的抒情風格反過來對貝利尼不無影響。

但我們可以很確切的把像巴塞提、比索洛蒂及一眾畫家劃歸貝利尼畫派。作為貝利尼的助手，他們甚至在自己的作品上簽上貝利尼的名字；這樣做並無意造假，而是表示此畫作出自該宗師的畫坊。許多具有顯著貝利尼畫風的畫，但做工太差而未能由知名的學生完成，所以只能加上「貝利尼畫派」的標籤，劃歸為「流派畫」；在無法界定一幅畫為大師本人或其知

94　喬瓦尼‧貝利尼（Giovanni Bellini，西元 1430 ～ 1516 年），義大利文藝復興時期藝術家。雅科波‧貝利尼（Jacopo Bellini）的小兒子。他的姐姐嫁給了安德烈亞‧曼泰尼亞（Andrea Mantegna），所以他的早期作品受到曼泰尼亞作品的影響。新穎的筆法和神韻的氣質是他後期畫作的特色，這些對於後來的藝術家影響頗深。

95　卡泰納（Vincenzo Catena，西元 1480 ～ 1531 年），義大利文藝復興時期威尼斯畫派畫家。

96　巴塞提（Marco Basaiti，西元 1470 ～ 1530 年），義大利文藝復興時期威尼斯畫派畫家。

97　比索洛蒂（Francesco Bissolo，西元 1470 ～ 1554 年），義大利文藝復興時期威尼斯畫派畫家。

名學生所畫時,「流派畫」則很適用,可以替任何一幅受大師影響的畫加此標識。目前,批評家非常積極的將這些沒有著落的畫劃歸在新近發現但只聞其名而其他一無所知的畫家名下。

魯本斯有一大批學生和助手;他們參與了幾乎所有出自魯本斯畫坊的偉大作品。我們只有在其未被助手染指的早期作品中才能一睹魯本斯繪畫的真容。一旦其聲名鵲起,則大量訂單湧來;當人們漫步羅浮宮、慕尼黑、維也納和安特衛普等地的畫廊時,就會意識到如此大量的畫作不可能出自魯本斯一人之手。我們只能感嘆是何等頭腦能如此快捷的創作,是何等人格力量能如此影響他人並為其俯首效勞。畫坊制度中採用了眾所周知的遞減標價方式;大師本人親手繪製的畫或肖像畫自有定價;如果大師只繪製了一幅畫中人物的頭部,該畫標價則低於前者;如果他只是繪了草圖並做了最後潤色,這幅畫標價則更低。

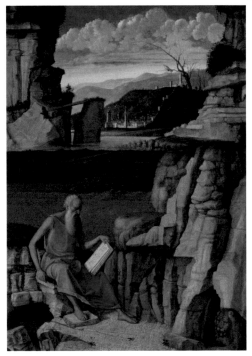

〈閱讀中的聖哲羅姆〉,喬瓦尼·貝利尼,藏於英國倫敦國家美術館

〈裘蒂斯斬殺赫羅弗尼斯〉,卡泰納,藏於義大利威尼斯奎利尼·斯坦帕里亞基金會美術館

〈聖母獻耶穌於聖殿〉，比索洛蒂，藏於義大利威尼斯學院美術館

　　一位畫家所受其大師的影響通常會在其畫作中尋見端倪。這種影響隨著學生意識到自己的優勢而被摒棄，但絕不會從其繪畫風格中消失得無跡可尋。我們欣賞一位名家的繪畫時所產生的許多不解之謎，可以追溯到其青年期間深受某位授業大師啟發而習得的某些獨特手法或習慣。

　　學生日後可能會青出於藍而勝於藍，例如，達文西超越了委羅基奧[98]，雷諾茲超越了哈德遜[99]；或者也可能老師的成就讓弟子永遠不可企及，例如，拉斐爾始終凌駕於朱利奧・羅馬諾[100]之上，或者如林布蘭之於波爾[101]、埃克霍特[102]、傑瑞特・道。

---

98　委羅基奧（Andrea del Verrocchio，約西元 1435 ～ 1488 年），義大利畫家、雕塑家，達文西和波提且利等著名畫家為其學生，他對米開朗基羅也有很大的影響。

99　哈德遜（Thomas Hudson，西元 1701 ～ 1779 年），英國肖像畫家。

100　朱利奧・羅馬諾（Giulio Romano，西元 1499 ～ 1546 年），義大利畫家、建築師。拉斐爾的門徒。

101　波爾（Ferdinand Bol，西元 1616 ～ 1680 年），荷蘭畫家、製圖員，畫作多為歷史題材和肖像畫。

102　埃克霍特（Gerbrand van den Eeckhout，西元 1621 ～ 1674 年），荷蘭黃金時代畫家，林布蘭的得意門生。他還是一位雕刻家、業餘詩人、收藏家和藝術顧問。

〈帶金頭盔的人〉，波爾，
藏於波蘭華沙國家博物館

這種師徒關係源遠流長，時常可以追溯幾代人；像佛羅倫斯畫派這樣畫派的譜系可以準確的自喬托、馬薩喬、基蘭達奧，到米開朗基羅。然而，藝術家的譜系遠不只這麼一目了然或單純。事實上，主流旁支時常混淆不清，將各種影響攪為一團。這些潮流可能完全是非本土的；某個離開本土的畫家，在異國他鄉受到當地藝術影響並得以立足，因此他的門徒所受的藝術影響會呈現雙重性。直至十八世紀，英國畫派才較以往更具本土特色；在此之前，德國畫家霍爾拜因、法蘭德斯畫家范戴克及其後繼者萊利[103]和內勒[104]對英國繪畫影響至深。

「畫派」這個詞的第三層含義是指一批志同道合，時常往來世界各國的畫家所具有的共同特點或篤定的藝術方向。在此意義上，我們會提及折衷主義畫派（*Eclectic*），浪漫主義畫派和前拉斐爾畫派[105]。隨著十七世紀義大利藝術的衰落，折衷主義畫派在羅馬和波隆納應運而生。繪畫中的自發性消失殆盡。於是，畫家們著手模仿像拉斐爾、米開朗基羅和柯勒喬這些大師的作品。這些折衷主義畫家認

〈大西庇阿的禁欲運動〉
藏於荷蘭阿姆斯特丹國

103 萊利（Sir Peter Lely，西元 1618 ～ 1680 年），荷蘭裔英國畫家。

104 內勒（Godfrey Kneller，西元 1646 ～ 1723 年），荷蘭裔英國畫家。

105 前拉斐爾畫派，即 Pre-Raphaelite Brotherhood。又常譯為前拉斐爾兄弟會，是西元 1848 年創辦的一個藝術團體（也是藝術運動），由 3 名英國畫家所發起──約翰·米萊（Sir John Everett Millais）、Charles Dante Rossetti）和威廉·亨特（William Holman Hunt）。他們的目的是為了改變當些在米開朗基羅和拉斐爾的時代之後，在他們看來偏向了機械論的風格主義畫家。他們典的姿勢和優美的繪畫成分已經被學院藝術派的教學方法腐化了，因此取名為前拉斐爾

為這些大師的名字象徵著繪畫領域的
最高成就，因此他們竭力從每個大師
畫法中揀選似乎最具代表性的特點，
然後合而為一，創作出至少等值的繪
畫。他們選擇了拉斐爾繪圖的完美技
巧，米開朗基羅恢弘的構圖和對人體
結構的知識，柯勒喬對於光影效果
的應用。這實際上是最極端的墨守成
規。有人認為如此想法只能導致死灰
復燃而窒息了新生力量。

　　在此意義上，我們還要談及法國
的浪漫主義畫派。為對抗盛行於十九
世紀的呆板嚴苛的古典主義風格浪漫
主義畫派應時而生。英國前拉斐爾畫
派也值得一提；該畫派也挑戰學院派
（*Academy*）大膽蔑視陳規舊俗。

# 第五章　畫家

正如我們所見，一個畫家可以被視為處於某一個特定歷史階段的某一個國家的一分子，也可被視為某一畫派的成員。然而，最終取決於他在藝術世界所處地位的不是以上這些因素，而是其自身的創新力和個人天賦。

確定一名畫家獨到之處的難度幾乎不亞於分析何為其過人魅力。我們可能透過將某位畫家的作品與其同時代畫家，特別是同一畫派其他畫家的作品相比較，從而一窺端倪。某些特點可能為所有畫家共有，而其中有些特點可以尋根溯源至同門的某一位授業大師。從某個畫家的作品中剔除這些特點，可以說，所保留的即為其個人風格，或者用當下的說法，即其主觀性。布豐[106]的名言「風格即人」（Le style, c'est l'homme）一語道破了這一事實；這一妙論不僅適用於文學，也適用於繪畫藝術。

與莫雷利[107]一脈相承的新生科學性批評理論即以這些原則為基礎，並極其精準的用於早期義大利繪畫的研究。正如每個人皆有其獨特的筆跡，每個作家皆有其偏愛的文辭，每個畫家也皆有其獨特的繪畫手法，其作品才會區別於其同一畫派的他人作品。每個早期畫家對於某些手和耳朵，有褶衣飾和田園背景的形態的畫法都是獨具特色的；另一方面，就其畫風和整體理念而言，他與師父和同門幾乎別無二致。因此，利皮畫中人物寬闊的手和耳朵，帕里斯·波爾多內[108]畫中人物衣飾獨具的褶皺，朱利奧·羅馬諾畫中人物豐滿的上唇，都是一種凸顯他們與其他畫家迥然不同的象徵；而在其他方面，他們又與其他畫家極其相似。當然，在現代繪畫中，由於現實主義風格（Realism）日益流行，所以這種檢驗方式不再適用。只有透過對比和排除，我們才能就一個畫家本人於其所處時代的藝術貢獻做出評估。無論他多麼緊跟某些老畫家甚至同代畫家的步伐，如果他還是名副其實的畫家的話，最終他的個性一定會深深的烙印在他的繪畫之上。

---

106 布豐（Georges-Louis Leclerc, Comte de Buffon，西元 1707 ～ 1788 年），又譯蒲豐、比豐，法國博物學家、數學家、生物學家、啟蒙時代著名作家。布豐的思想影響了之後兩代的博物學家，包括達爾文（Darwin）和拉馬克（Lamarck）。更被譽為「18 世紀後半葉的博物學之父」。

107 莫雷利（Giovanni Morelli，西元 1816 ～ 1891 年），義大利藝術評論家、藝術史學家、政治家。

108 巴里斯·博爾多內（Paris Bordone，西元 1500 ～ 1571 年），義大利文藝復興時期畫家。

〈聖母加冕〉，菲利普・利皮，藏於義大利佛羅倫斯烏菲茲美術館

〈世界之光〉，巴里斯・博爾多內，
藏於英國倫敦國家美術館

〈一位少女的肖像〉，朱利奧・羅馬諾，
藏於法國斯塔拉斯堡美術館

　　維拉斯奎茲就是一個活生生的例子；他才華卓越，遠超其同代人，令他們望塵莫及。他之前的畫家及同代畫家皆籍籍無名。赫雷拉[109]和柏捷高[110]如果不是早年有幸做過他的老師，幾乎無人問津。儘管維拉斯奎茲受到皇室的保護和國王菲利普四世（Felipe IV）的青睞，但其個人處境確實平淡無奇，這也更加彰顯出其藝術成就何其卓越。

　　談及畫家個性和繪畫藝術的關係則不可避免的引發個人影響的問題。某些畫家對於其同代和後來畫家的影響，或好或壞，都是極其強大的。誠然，像米開朗基羅這樣偉大的畫家極少有親傳的弟子，然而儘管如此，他們一直以來有著非常深遠的影響。另一方面，像拉斐爾、提香、林布蘭、魯本斯這樣的繪畫大師，無一不是某個畫派的先驅者，其影響力嘆為觀止。其中，雖然拉斐爾的影響有其消極部分，但其影響可能是最為深遠的。拉斐爾生性好學，博採眾長，但又不失其獨特性。這種臻於完美的風格與其非凡的創新力相結合，造就了他的影響力和藝術魅力。他生前留下了諸多理念，他的弟子們捕捉到了其中精髓。在他死後，他完美的繪畫技法就此止步不前，其創造力也無法再現，他的追隨者只能落得一味模仿的地步。拉斐爾的名字一直如雷貫耳，但真正的拉斐爾卻總是被所謂的「拉斐爾風格」（Raphaelesque）所掩蔽，猶如霧裡看花。同樣，米開朗基羅的追隨者們也難以領會其天賦的真髓，而是在其缺點上，較米開朗基羅有過之無不及。

　　一位繪畫大師透過其作品流傳而影響後世久遠。我們可以在范戴克、德拉克羅瓦[111]、沃茨[112]的許多作品中找到提香的影子。林布蘭的作品不僅影響了其當代的追隨者，還啟發了雷諾茲、威爾基[113]、倫巴赫[114]、伊斯拉

---

109　赫雷拉（Francisco Herrera，西元 1576 ～ 1656 年），西班牙畫家，塞維利亞畫派創始人。

110　柏捷高（Francisco Pacheco，西元 1564 ～ 1644 年），西班牙畫家。

111　德拉克羅瓦（Eugène Delacroix，西元 1798 ～ 1863 年），法國著名浪漫主義畫家。

112　沃茨（George Frederic Watts，西元 1817 ～ 1904 年），英國畫家、雕塑家。

113　威爾基（David Wilkie，西元 1785 ～ 1841 年），蘇格蘭畫家，以其風俗畫而聞名。

114　倫巴赫（Franz von Lenbach，西元 1836 ～ 1904 年），德國畫家，以其肖像畫聞名。

爾斯[115]等人。我們可以在華鐸、賀加思、波寧頓[116]、史都哈德[117]的作品中明顯感受到魯本斯對他們的深刻影響。

〈坎特伯雷朝聖路〉，史都哈德，藏於英國倫敦泰德美術館

而如此有意吸收某位大師的影響，絕不是令畫家汗顏的抄襲和偷偷摸摸的做法。研究一名畫家的生平和性格有助於了解他的作品。這並不意味著一名畫家的繪畫就一定會反映他的生活，或者他的性格會成為其繪畫的某種標準，儘管米開朗基羅認為虔誠的基督徒總會畫

〈威尼斯大運河〉，波寧頓，私家收藏

出虔誠美麗的人物。這樣的特例不勝枚舉。無人可以想像如喬治·莫蘭[118]這樣的畫家一生大部分時間在城裡度過，以放浪不羈而聞名，但幾乎其所有作品都在描繪平靜的鄉間、農場和馬廄景象，散發著道道地地鄉村生活

---

115　伊斯拉爾斯（Jozef Israëls，西元 1824 ～ 1911 年），荷蘭畫家，海牙畫派代表。

116　波寧頓（Richard Parkes Bonnington，西元 1802 ～ 1828 年），英國浪漫主義畫派的風景畫家，為當時英國最有影響力的畫家。

117　史都哈德（Thomas Stothard，西元 1755 ～ 1834 年），英國畫家、插畫家、蝕刻畫家。

118　喬治·莫蘭（George Morland，西元 1763 ～ 1804 年），英國畫家。

的氣息。同樣令人驚訝的是特納生於倫敦，長於倫敦，大半生都在倫敦陰暗骯髒的城裡度過，然而他卻是世界上最偉大的風景畫畫家。瓦薩里[119]曾痛斥佩魯吉諾毫無宗教信仰，然而佩魯吉諾卻如此細膩傳情的將基督教精神描繪得淋漓盡致，從未有過哪位畫家能與之媲美。同樣令人咋舌的其他例子則可以用來證明與以上截然相反的情況。一想起阿德里安‧布勞威爾[120]畫中一張張醜陋的面孔和他經常描繪的酒館鬥毆畫面，我們則對他因酗酒過度而早逝絲毫不感到驚訝。難道安傑利科修士傾心展現的天堂畫面還不足以佐證他篤信天主的虔誠一生？然而，就此話題妄下定論是無意義的，即使以看起來最有利的例證來爭辯下去也是不合宜的。

〈吸菸者〉，阿德里安‧布勞威爾，
藏於美國紐約大都會藝術博物館

〈馬廄裡的馬和狗〉，喬治‧莫蘭，
藏於耶魯大學英國藝術中心

119 瓦薩里（Giorgio Vasari，西元 1511 ～ 1574 年），義大利文藝復興時期畫家和建築師，以傳記《藝苑名人傳》留名後世，為藝術史作品的出版先驅。他崇拜米開朗基羅，但追求風格主義，藝術風格蕪雜。存世作品甚多，大都構圖擠密，動作激烈、緊張，反映了後期風格主義的特點，代表作是佛羅倫斯市政廳內一系列壁畫。他在美術史研究的建樹大於他的創作，所著《藝苑名人傳》長達百萬言，書中第一次正式使用「文藝復興」一詞，並提出可按 14、15、16 世紀劃分美術發展的階段，對後來的藝術理論研究影響很大。

120 阿德里安‧布勞威爾（Adriaen Brouwer，西元 1605 ～ 1638 年），荷蘭畫家。

〈風雨和速度 —— 西部大鐵路〉，特納，
藏於英國倫敦國家美術館

〈聖母的婚禮〉，佩魯吉諾，
藏於法國卡昂美術館

　　但是，人們在看畫時一定會不由自主的思考一個畫家的背景和境遇對其生活和性格的影響。他如何選擇一幅畫的主題並如此處理的動因是什麼？例如現存於阿姆斯特丹國家博物館林布蘭畫的〈夜巡〉，或者現藏於德累斯頓歷代大師畫廊喬久內畫的〈沉睡的維納斯〉，這些傑作的選題和畫法是否是畫家的天賦使然，與以往任何畫毫無關聯？一個畫家的動機是否源於其雄心壯志或爭強好勝之心？是否有畫家會像塞巴斯蒂亞諾·德·皮翁博[121]創作現藏於英國國家美術館的〈拉撒路[122]的復活〉時一心要勝過拉斐爾所畫的〈主顯聖容〉或者特納一心比對著克勞德的傑作在繪畫？某個畫家是否會對富有贊助人言聽計從，像拉斐爾那樣服從當時專橫的教宗儒略二世[123]的要求而繪製梵蒂岡的壁畫？某個畫家是否像林布蘭那樣為了

---

121 塞巴斯蒂亞尼·德爾·皮翁博（Sebastiano del Piombo，西元 1485 ～ 1547 年），義大利文藝復興時期畫家。他在創作中將氣勢磅礴的造型方法和威尼斯的華美豔麗的色彩完美的結合在一起，從而形成自己的風格，在羅馬畫界享有崇高地位。

122 拉撒路（Lazarus），天主教漢譯為拉匝祿，耶穌的門徒與好友，經由耶穌的一個舉動，拉撒路神奇復活。在新約《約翰福音》11 章中記載，他病死後埋葬在一個洞穴中，四天之後耶穌吩咐他從墳墓中出來，因而奇蹟般的復活。拉撒路是耶穌的好朋友，也是瑪利亞（Mary）和馬大（Martha）的兄弟。包括耶穌自己的復活，《聖經》共記載過九件復活紀錄，三次記載在舊約中，四次記載在福音書中，兩次記載在使徒行傳中。

123 儒略二世（Pope Julius II，西元 1443 ～ 1513 年），西元 1503 年 11 月 1 日當選羅馬主教（教宗），同年 11 月 26

平息債主，養家糊口而畫到臨死？或者像魯本斯和雷諾茲那樣即使收費昂貴，但等待畫肖像的人仍然絡繹不絕，乃至於無法閉門謝客？某個畫家是否會像丁托列托或弗蘭斯．哈爾斯因靈感迸發而匆匆揮筆作畫，或者像達文西那樣長年累月的辛勤創作，期間有過躊躇不決，垂頭喪氣，直至事畢筆輟？是否某個畫家作品的主題是在腦海中慢慢形成，像我們印象中的許多大師那樣精雕細琢，循序漸進？或者某個街道或田野景象令畫家靈光乍現，畫面閃過腦海？也唯有如此，惠斯勒和克洛德．莫內[124]才能抓住令他們樂於描繪的各種印象。

〈夜巡〉，林布蘭，藏於荷蘭阿姆斯特丹國家博物館

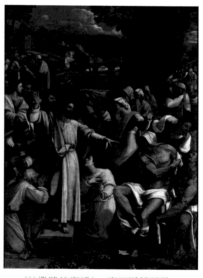

〈拉撒路的復活〉，塞巴斯蒂亞尼，
藏於英國倫敦國家美術館

---

日即位至西元 1513 年 2 月 21 日為止。儒略二世也是文藝復興時期知名的藝術贊助人，藝術家拉斐爾、米開朗基羅等皆為其好友。

121 克洛德．莫內（Claude Monet，西元 1840 ～ 1926 年），法國畫家，印象派代表人物及創始人之一。

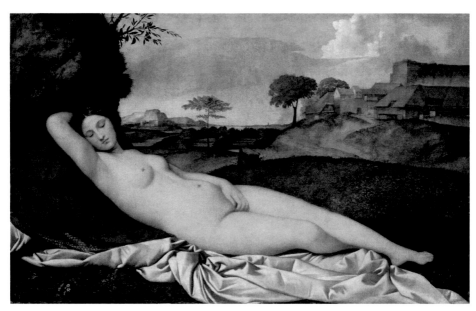

〈沉睡的維納斯〉，喬久內，藏於德國德累斯頓歷代大師畫廊

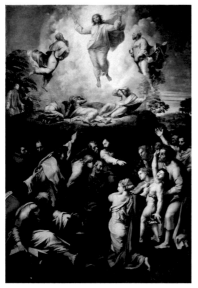

〈主顯聖容〉，拉斐爾，
藏於梵蒂岡城的梵蒂岡博物館

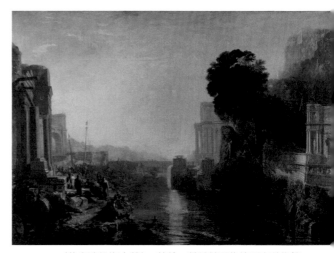

〈狄多建設迦太基〉，特納，藏於英國倫敦國家美術館

〈示巴女王登船〉，克勞德，藏於英國倫敦國家美術館

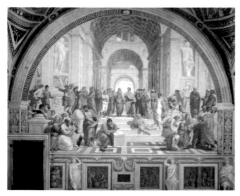

〈雅典學院〉，拉斐爾，
藏於梵蒂岡博物館拉斐爾房間東牆

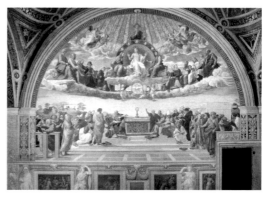

〈聖體的爭議〉，拉斐爾，
藏於梵蒂岡博物館拉斐爾房間西牆

〈三德像〉，拉斐爾，
藏於梵蒂岡博物館拉斐爾房間南牆

〈帕那蘇斯山〉，拉斐爾，
藏於梵蒂岡博物館拉斐爾房間北牆

　　一旦主題選定，接下來的問題是一個畫家的獨特性會在多大程度上得以顯現。所有名畫無不深深烙印著其創作者的鮮明個性。這些印記可不僅僅是某種習性，甚至也不僅僅是某種顯著的畫風。畫家可能在其作品中極力展現自我，也可能完全不去展現自我；根據畫家的作品是否帶有個人色彩，我們可以來評判一個畫家的內心狀態及其動機。有些畫家，特別是肖像畫畫家，全神貫注在其模特兒身上而其本人的特性在作品中幾乎無跡可尋。而對於另一些畫家，則恰恰相反。當我們站在洛托[125]或者安德烈亞·德爾·薩爾托、林布蘭或者范戴克、庚斯博羅或者沃茨所繪的肖像畫前，我們看到的不僅是模特兒，還能覺察到畫家本人的印記。我們無須任何傳記來了解米開朗基羅的一絲不苟、拉斐爾的喜樂寧靜；我們也知道哈爾斯是個樂天派；魯本斯是個彬彬有禮的紳士；林布蘭是個有遠見卓識的人；范戴克是個皇家，也是個深諳世故的人；雷諾茲則是個學者。

　　有些大師的個性何其複雜，而另外一些大師的個性則何其質樸。米開朗基羅是集建築師、雕刻家、畫家、詩人於一身的頂尖人物。達文西作為畫家、雕刻家、建築師、工程師、化學家和作家在各個領域皆成就斐然。

---

125　洛托（Lorenzo Lotto，西元 1480 ～ 1556 年），義大利畫家、製圖師、插畫家。他作品的主要特色是對深度飽和色彩的熟練運用，以及對陰影的大膽使用。所以他的作品有一種震撼人心的感情色彩，還有一種諷刺色彩。他是義大利最有個性的畫家之一。

林布蘭則不僅以其蝕刻畫聞名於世，而且其繪畫也一樣廣為人知。相反，如羅倫佐·迪·克雷迪[126]和卡帕齊奧[127]等早期畫家及稍晚些的荷蘭風俗畫畫家揚·斯特恩[128]和范·奧斯塔德[129]，梅曲[130]和傑瑞特·道則心性單純至極；他們執著且心滿意足於在同一環境下一遍遍的描繪同一主題。

　　大家都會注意到古往今來的畫家之中每個大師的所有作品彼此何其相似；大家也會注意到畫家是如何形成其獨特風格的，無論其作品主題是什麼，其風格在每件作品中均一展無遺。在此方面，畫家始終堅持以自己獨有的風格來強調某一事實或呈現某一嶄新的觀點。喬久內的浪漫畫風、林布蘭在光影運用上的神祕感、庚斯博羅的柔和筆觸、柯洛[131]畫風中低色調的和諧感、伯恩 - 瓊斯畫風中遠離人間煙火的美感，在他們各自的作品中都打下了深深的烙印；當我們從畫廊中一路走過，我們時常會分辨出每幅畫是哪個畫家所畫。與此同時，欣賞一個畫家風格中的獨特性，並不意味著將其不凡之處與另一個畫家不盡人意的缺點進行比較；這種比較對於兩者都是不公允的。

---

126　羅倫佐·迪·克雷迪（Lorenzo di Credi，西元 1459 ～ 1537 年），義大利文藝復興時期畫家、雕塑家。曾與達文西同為委羅基奧的學生。

127　卡帕齊奧（Vittore Carpaccio，約西元 1465 ～ 1525 年），義大利威尼斯畫派的畫家，在真蒂萊·貝利尼（Gentile Bellini）手下學習。他以九幅系列畫作〈聖烏蘇拉的傳說〉而聞名。他的風格有些保守，幾乎沒有受到文藝復興人文主義趨勢的影響。

128　揚·斯特恩（Jan Steen，約西元 1626 ～ 1679 年），荷蘭黃金時代風俗畫油畫家。他的作品以心理洞察力、幽默感以及豐富的色彩為特點。他畫過歷史性、神話性和宗教性場景、肖像、靜物以及自然場景。他的兒童肖像畫非常著名。他也因其對光線的熟練運用以及注意細節而著稱，最引人注目的是畫中的波斯地毯及其他織物。

129　范·奧斯塔德（Adriaen van Ostade，西元 1610 ～ 1685 年），荷蘭黃金時代畫家，主題以鄉村生活、旅館遊客的風俗畫為主。

130　梅曲（Gabriël Metsu，西元 1629 ～ 1667 年），荷蘭黃金時代畫家，工於歷史畫、風俗畫、肖像畫和靜物畫等諸多繪畫類別。他生前繪製過 100 多幅作品，但現在僅有十餘幅留存。

131　柯洛（Jean-Baptiste Camille Corot，西元 1796 ～ 1875 年），法國著名的巴比松派畫家，也被譽為 19 世紀最出色的抒情風景畫家。畫風自然，樸素，充滿迷濛的空間感。

〈阿夫賴城〉，柯洛，藏於美國華盛頓國家美術館

　　有少數畫家作品稀少，對其本人我們所知甚少，而今卻因此聞名於世。事實上，如果一個畫家只有一、二幅作品流傳於世，那麼他所獲得的讚譽則是名不符實的。現代研究不斷曝光某些名不見經傳的畫家；我們對於他的興趣主要是在文物研究方面而不是藝術方面。

　　與畫家及其某幅作品相關的另外一個觀點則是關於該畫家在其職業生涯的哪個階段創作了該畫。該畫是否是他畫風尚未成熟的青年時期的作品，還是後期經驗老道時的作品？一個畫家的藝術生涯可根據對此有重大影響的事件劃分成不同階段。我們可以輕而易舉的在畫家的作品中分辨出這些不同階段。然而，很多大師在其藝術生涯中創作了許多差異很大的畫作；而鑒於畫家風格之獨特性，令人難以相信這些畫皆出自同一畫家之

手。一般而言，第一階段是畫家的學藝時期；在此期間，老師的影響在其作品中反映最為強烈。作為學生，儘管他具有全面展現其獨特性的能力，但他信心不足。老師的畫法甚至各種習性無時無刻不占據他的思想，他也許會下意識的在其作品中加以摹仿；隨著經驗的累積，他形成了自己的風格。經過一段完全成熟期後，其畫風呈現頹勢，人也開始老眼昏花。現今並排懸掛在哈倫弗蘭斯・哈爾斯美術館主廳的整面牆上，哈爾斯所畫的七幅大型群體肖像畫，即哈倫市議會收藏系列，最好的說明了一個畫家藝術水準日臻完善的過程。這些畫創作於西元一六一六年至一六六五年，涵蓋了哈爾斯近半個世紀的繪畫生涯。從中我們可以注意到他的畫風變得越發自由大膽，色彩應用由起初的較為鮮豔又轉為隨後的越加平淡，人物姿態和安排變得越來越打破常規，整體處理越發自由巧妙。無論是作為畫家還是蝕刻家，林布蘭在畫風上顯著而迅速的演變則是另一個明顯的例子；有時難以相信如現存海牙毛里茨之家博物館的〈獻主節〉[132]等林布蘭精雕細琢的早期作品竟然與現存羅浮宮的〈沐浴的拔示巴〉[133]，或者現存阿姆斯特丹，由他神思飛揚、傾力創作的著名群體肖像畫〈布商公會的理事〉是出自同一畫家之手。普遍認為畫家在不斷進步過程中逐漸拓寬自己的風格，而事實上，卻有一些明顯的例外。傑瑞特・道繪於其離世前的晚年作品，例如現藏於羅浮宮的〈浮腫的女人〉和現存海牙的〈年輕的母親〉，可能是他所有作品中成就最高的。

---

132　獻主節（The Presentation），又稱為聖燭節，新教稱為獻聖嬰日或奉獻基督於聖殿日，東正教則稱為主進堂節，是基督教的一個節日，為每年 2 月 2 日。據《路加福音》第二章記載，聖母瑪利亞在耶穌降生後四十日將其帶入聖殿、行潔淨禮，並將嬰兒耶穌獻給上帝。

133　拔示巴（Bathsheba），希伯來聖經中的人物，曾經先後是烏利亞（Uriah the Hittite）和大衛王（King David）的妻子，也是所羅門（Solomon）的母親。大衛誘惑拔示巴的故事，記載於《聖經・舊約》撒母耳記下 11 章以及下列各章，在歷代志中省略了該段。一天，大衛王在王宮的平頂上遊行，看見西臺人烏利亞的妻子拔示巴正在沐浴。大衛立刻渴望得到她，並與她通姦，使她懷孕。

〈聖亞德里安民兵連的軍官們〉，哈爾斯，
西元 1633 年創作，藏於荷蘭哈倫弗蘭斯‧哈爾斯博物館

〈養老院的男董事們〉，哈爾斯，西元 1664 年創作，
藏於荷蘭哈倫弗蘭斯‧哈爾斯博物館

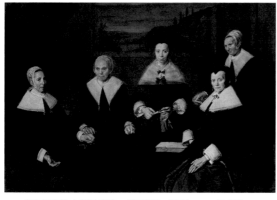

〈養老院的女董事們〉，哈爾斯，西元 1664 年創作，
藏於荷蘭哈倫弗蘭斯‧哈爾斯博物館

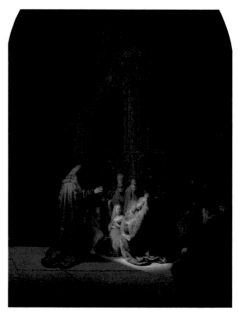

〈獻主節〉，也叫〈西面頌歌〉，林布蘭，
藏於荷蘭海牙毛里茨之家博物館

〈沐浴的拔示巴〉，林布蘭，藏於法國巴黎羅浮宮

〈浮腫的女人〉，傑瑞特·道，
藏於法國巴黎羅浮宮

〈年輕的母親〉，傑瑞特·道，
藏於荷蘭海牙毛里茨之家博物館

〈布商公會的理事〉，林布蘭，
藏於荷蘭阿姆斯特丹國家博物館

　　一個畫家的職業發展階段與其環境的變化緊密呼應；這一點在范戴克的作品中可見一斑。在第一階段，他在安特衛普以學徒和助手的身分，師從魯本斯並深受影響。現存英國國家美術館的〈范·德·吉斯特〉即是范戴克這一時期所畫，過去常常被認為是魯本斯所畫，只是近年來才糾正為學生范戴克的作品；范戴克繪畫發展的第二階段以他到訪義大利為起點。在義大利，他深受提香影響，創作了一系列華麗的熱那亞達官貴人的肖像畫，即使回到安特衛普之後，他在許多年裡仍然無法擺脫義大利的色彩運用方法和畫風的影響；范戴克繪畫發展的最後階段即他暫居英國的那段時間。在此期間，他為查理一世（Charles I）、保皇黨大臣及其貴婦們畫像，將他華貴優雅的天性發揮得淋漓盡致。天性快樂的范

戴克深深融入了英國當時的風氣，從他的英國肖像畫系列之中無法顯露出畫家的非本土身分。

　　一個畫家可能在其人生的某些年裡創作了他的大部分佳作；同樣，一個畫家也可能會適逢他最熱情澎湃、輝煌燦爛的創作時機。有人主張如果一件備受爭議的作品不是一位著名畫家最好的作品，那麼該作品就絕不能代表該畫家；而很顯然，畫家的創作品質是不斷變化、逐漸趨於完善的。這一事實已經證明以上主張的荒誕不經。這種檢驗正如其他檢驗一樣是公平的，只是一個程度問題。考慮到一個實至名歸的畫家成就非凡，

〈范·德·吉斯特〉，范戴克，
藏於英國倫敦國家美術館

那麼儘管某幅劣作表面上看似他的畫風，人們有理由認為該畫不可能由他創作；那麼，人們同樣有理由拒絕將某幅傑作記在某個默默無聞的畫家的名下，認為他絕不可能達到如此高度。同時，即使最偉大的畫家也有其相對平庸的時日，期望一位著名畫家所出無不是傑作無異於自討煩惱。

〈羅梅里尼家族〉，范戴克，藏於英國愛丁堡蘇格蘭國家美術館

〈斯圖爾特勳爵兄弟〉，范戴克，藏於英國倫敦國家美術館

# 第六章　主題

　　人們欣賞一幅畫的角度主要是從其所表現的主題出發。浮現在看畫人腦海中的第一個念頭時常是輕視或忽視主題是愚蠢的。同時，主題的重要性無疑被誇大了；同樣確定的是，主題的重要性隨著我們審美能力的提高而相對減少。

　　在早期繪畫中，主題是畫家和大眾必須考慮的第一要素。繪畫除了審美之外還有其他目的。繪畫有著傳道和教導、告誡和鼓勵、講故事和記錄事件的功能。一座為紀念某位聖人而修建的教堂所定的祭壇畫則必須描繪這位聖人的生平事蹟。市政府或議事廳牆上的壁畫自然是為了紀念該城某次具有特殊意義的外交或軍事勝利，或者為了政府彰顯其理念而創造。後來，當畫架畫可以用來裝飾私人家居時，繪畫價格大大降低，甚至中產階級都可以享用，於是畫家除了受限於畫板或畫布的大小和管道性質之外，可以隨心所欲的作畫。

　　時至今日，人們往往傾向於低估主題的重要性，執意於主題處理的至高價值，一味強調無論主題如何平庸、醜陋，甚至令人厭惡，皆可以在畫家手中化腐朽為神奇。畫家不加以自己的才智去繪畫，而是單純透過現狀和色彩去追求繪畫予以感官上的極端魅力，那麼其結果無異於去看一張色彩鮮豔和設計漂亮的壁紙或一件繡品。一幅畫不可以缺失一個畫家的才智或情懷，因為一幅畫不僅僅是線條和顏色的處理，並以其排列和變化求得悅目。所有藝術作品本質上都是與人密不可分的，必須吸引我們本性當中所謂人性的那部分 —— 這樣說如果不甚合邏輯的話但卻很簡單直白。為實現這一目的，藝術創作必須表現人們感興趣的某個主題。這是一個如何折衷的問題。無疑，人們常常誇大了主題的重要性。對於大眾而言，一幅畫的有趣程度與其反繪畫性（antipictorial）是成比例的 —— 這一悖論聽起來不無道理。

　　看畫時我們首先要自問的是，主題是否以繪畫形式進行了處理。畫家是否是主動在繪畫，而不只是為了說明某個主題而照貓畫虎？這個主題是

否在畫家的腦海裡經過提煉？如果這個主題未能通過這一考驗，該主題不符合任何基本要求；這一事實的重要性無論如何強調都不為過。一幅畫如非以繪畫形式呈現則不是畫。論及現代藝術，這一真理常常被某些人忽視，而他們起初對畫作大加批評，最終又成了它們的買家。因此，我們不禁懷疑是否連畫家也可能忽視了這一原則，或者為了謀求更高利潤和更好的職業發展，刻意放棄了這一原則，因為繪畫要求畫家熟諳自然，而不透過潛心研究是不可能習得如此知識的。許多現代繪畫未能登堂入室的原因在於其只用繪畫來解釋說明，一味的敘事而忽略了悅目，只求煽情而毫無感官或美感上的魅力。這種例子不勝枚舉。每年英國國家學術院（The British Academy）都充斥著這類畫作；作品或許具有某些感染力、幽默，甚至令人動心的用意，但除此之外毫無任何藝術特質。

那麼在繪畫方面，主題固然有意義也很重要，但並非首要考慮的因素。廣義而言，繪畫藝術巔峰時期的傑作證實了以上觀點。繪畫成就達到最輝煌之時，所謂主題則是最無足輕重的。而在藝術流於凡俗的時期，關於主題的說法又甚囂塵上，似乎意在讓我們忘記藝術手法和技巧上的瑕疵。

那麼，一幅畫必須具有的繪畫特質是什麼呢？很顯然，這些特質是線條、色彩、明暗及其有序和諧的配比。除此之外，還有各種顏色的運用，即所謂的「純色彩之樂」；對此，現代藝術的批評家們極感興趣而某些現代畫家則興致缺缺。唯有把這些方法運用自如，畫家才可以觸摸主題。畫家對於主題的處理有賴於其性情和修養。我們都已見識過畫家所選的主題有時是何其平凡。看看荷蘭黃金時代繪畫中的某些風俗畫。這些畫可能幾乎讓人們心智上興致全無，不存在任何道德寓意。那時的畫家和今天的看畫人一樣對此心知肚明，但是畫家當時選擇了某個主題不是因其是否有趣或有意義，而是因為他感覺到該主題入畫的種種可能性，福至心靈之際捕捉到了光的美妙效果、色彩的和諧、構圖的巧思、線條的優美。儘管主題

可能只是他所畫的一個衣衫襤褸的乞丐或者一家店鋪的內景，然而主題一旦化為畫家的作品，那將是一幅畫，一件無論何時都會令人賞心怡目的東西。看一下范·奧斯塔德所作的一幅鄉村酒館的畫，描繪一幫形容粗獷的農民無拘無束坐著飲酒的場景。畫面色彩豐富但不失柔和，色調極盡平和，構圖十分巧妙。畫中所描述的是在荷蘭及其他地方隨處可見的日常場景。范·奧斯塔德沒有試圖在描繪畫中人時添加個人情愫，也未試圖博得我們對於至少他認為某種無傷大雅的休閒方式的認同。主題服從他的繪畫。這個常見的場景中的某種東西吸引了他的眼球，觸發了他的色彩感（colour-sense），於是心手相應，一幅畫妙手天成。與此相反的是諸多非美術手法處理的英國和德國風俗畫；很明顯，畫家的主要用意是講故事，並盡可能把故事講得動聽感人。主題主導他的繪畫。他把主題左思右想，然後著手創作一組畫來詮釋該主題，錯把繪畫當作喬裝打扮的文學化身。他的畫可能有智識，甚至道德上的意義，但往往缺乏觀賞上的魅力，而這種觀賞上的魅力正是繪畫藝術的本質。一言以蔽之，這種畫是與繪畫藝術風馬牛不相及的。當我們在南肯辛頓博物館[134]觀看柯林斯[135]、牛頓[136]、萊斯利[137]的風俗畫中所描繪的場景時，這種感受尤為強烈；而在布魯塞爾博物館中展出的那個「樂善好施的大嗓門」安東尼·維爾茨[138]的畫則更是如此。

---

134　南肯辛頓博物館，即 South Kensington Museum，現在是維多利亞與艾伯特博物館所在地。

135　柯林斯（William Collins，西元 1788 ～ 1847 年），英國肖像和風景畫家。

136　牛頓（Gilbert Stuart Newton，西元 1795 ～ 1835 年），英國藝術家、畫家。

137　萊斯利（Charles Robert Leslie，西元 1794 ～ 1859 年），英國藝術評論家、風俗畫家，英國皇家研究院院士，西點軍校美術教授。

138　安東尼·維爾茨（Antoine Wiertz，西元 1806 ～ 1865 年），比利時浪漫主義畫家、雕塑家。

〈酒館裡的尋歡作樂者〉，阿德里安・范・奧斯塔德，
藏於美國聖路易斯藝術博物館

〈星期天早餐〉，柯林斯，藏於英國倫敦泰德美術館

〈《威尼斯商人》第二幕〉，牛頓，
藏於美國耶魯大學英國藝術中心

〈《項狄傳》一幕〉，萊斯利，
藏於英國北約克郡項狄堂

〈梳妝臺前的羅西納〉，安東尼·維爾茨，藏於比利時列日博物館

　　儘管承認一幅畫的主題相對而言不甚重要，
但主題仍是常常勾起人們的極大興趣。主題的選
擇很大程度上與畫家所處時代相關。每個時代自
有其獨特的主題系列；當下流行的諸多風氣也影

響著這些主題。大體上，風行於十四世紀的藝術主題是聖徒和聖母的各種傳奇以及《舊約》和《新約》上的各種場景。在其後的兩個世紀裡，在以上大量寓言和神話主題中又增添了詩歌中的插圖，更主要的是肖像畫。在十七世紀，以宗教題材的繪畫日薄西山，而關於風景和風俗方面的主題和肖像畫取而代之。十八世紀是肖像畫和歷史題材繪畫盛行的時代，而在十九世紀，人們對世間萬物充滿好奇心，相容並蓄，胸懷天下，各種藝術主題百花齊放。天下似乎沒有什麼畫家不能入畫。各個年齡的人物、每個時代，所有國家、不同種族、一年四季、全天候的時光盡可以入畫。幾乎散文或詩歌中的每個故事又被畫筆一遍遍重新描繪。

雖然可供畫家選擇的主題如此豐富，但其選擇受限於自身能力。特納很清楚自己在人物繪畫方面不盡人意，所以很明智的退避三舍；一位畫家意識到自己在某個方面的弱點或者另一位畫家在此方面的不凡之處時，兩位畫家就會合作完成一幅畫；這種合作也因此蔚然成風。在荷蘭，畫家之間的合作是常見的做法。甚至范勒伊斯達爾和霍貝瑪也假手於人物畫畫家來為他們的風景畫錦上添花。魯本斯與老揚·勃魯蓋爾[139]和席得斯[140]有過合作，庫普[141]與范·德內爾[142]有過合作，維伊南茨[143]與阿德里安·范·德·維爾德[144]有過合作。確實有些畫家可以駕馭各個主題的繪畫。林布蘭就是這樣一位百臂巨人。魯本斯在宗教畫、宮廷畫、戰爭畫、風景畫、肖像畫、古典和寓意主題的繪畫方面的造詣均爐火純青。

139 老揚·勃魯蓋爾（Jan Breughel the Elder，西元 1568～1625 年），法蘭德斯畫家。

140 席得斯（Frans Snyders，西元 1579～1657 年），法蘭德斯畫派畫家，巴洛克風格靜物動物花果鳥獸為主，動感十足構圖複雜，常受邀與魯本斯合作。

141 庫普（Aelbert Cuyp，西元 1620～1691 年），荷蘭風景畫家。在風景畫界中屬頂尖人物。

142 范·德內爾（Van der Neer，西元 1603～1677 年），荷蘭黃金時代風景畫家，擅長繪畫月光和火光照亮的夜景，以及經常俯瞰運河或河流的白雪皚皚的冬季風景。

143 維伊南茨（Jan Wijnants，西元 1632～1684 年），荷蘭黃金時代風景畫家。

144 阿德里安·范·德·維爾德（Adriaen van de Velde，西元 1636～1672 年），荷蘭畫家，繪畫主題多為風景和動物。

〈沙丘〉，范勒伊斯達爾，
藏於俄羅斯聖彼得堡艾米塔吉博物館

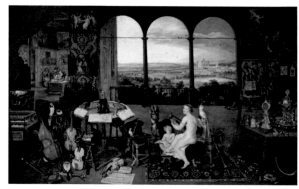

〈聽〉，老揚·勃魯蓋爾和魯本斯，
藏於西班牙馬德里普拉多博物館

〈歡樂的深林景象〉，霍貝瑪，
藏於荷蘭阿姆斯特丹國家博物館

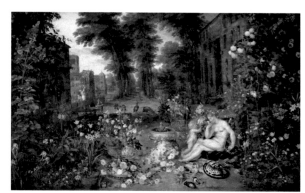

〈聞〉，老揚·勃魯蓋爾和魯本斯，
藏於西班牙馬德里普拉多博物館

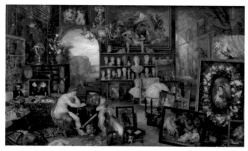

〈視〉，老揚·勃魯蓋爾和魯本斯，老揚·勃魯蓋爾負
責畫的結構，魯本斯負責人物肖像，
藏於西班牙馬德里普拉多博物館

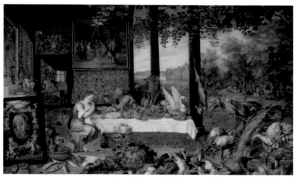

〈味〉，老揚·勃魯蓋爾和魯本斯，
藏於西班牙馬德里普拉多博物館

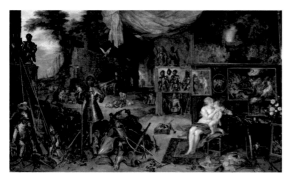

〈觸〉，老揚·勃魯蓋爾和魯本斯，
藏於西班牙馬德里普拉多博物館

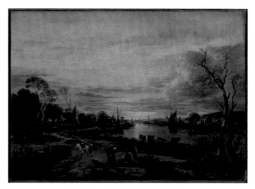

〈落日〉，庫普和范·德內爾，
藏於美國紐約大都會藝術博物館

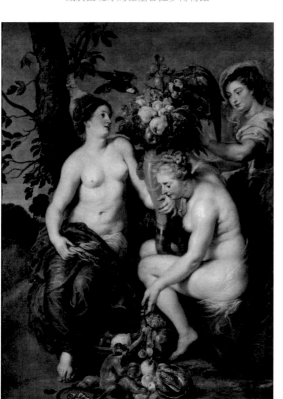

〈放牛景色〉，維伊南茨和阿德里安·范·德·維爾德，
藏於英國倫敦華萊士收藏館

〈刻瑞斯與兩位寧芙〉，席得斯和魯本斯，席得斯負責畫的結
構和靜物，魯本斯負責人物肖像，
藏於西班牙馬德里普拉多博物館

　　儘管可以選擇的題材如此豐富，畫家常常揀選了乍看毫不起眼的主題進行創作。如果林布蘭不是因其藝術直覺和無與倫比的色彩感，他是絕不可能把那麼一個陰森可怖的主題畫成現藏於海牙的〈解剖課〉，或者不會把可能在他居所附近的肉店裡看到的景象妙手繪就那幅名畫〈剝開的牛〉。科爾文[145]先生雖未提名但曾如此評價林布蘭：這位偉大的荷蘭繪畫大師成功的以畫筆將精神上的絕望和周遭的慘澹躍然紙上，與將喜悅昂然和萬里晴空描繪得唯妙唯肖的義大利大師們各有千秋；而這一成就意義非凡。

〈解剖課〉，林布蘭，藏於荷蘭海牙毛里茨之家博物館

　　至於說諸多主題如何適於入畫涉及方面很廣，在此無法討論。水準較

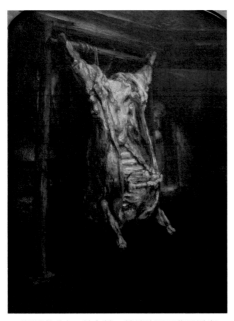

〈剝開的牛〉，林布蘭，藏於法國巴黎羅浮宮

〈吸了一口苦水〉，布勞威爾，
藏於德國法蘭克福施泰德藝術館

差的畫家往往不是憑藉其對於主題的巧妙處理，而是採用聳人聽聞的主題以博得注意。事實上，確有很多畫家有時描繪的畫面過於淒慘或粗鄙，無論其處理手法如何高明，結果是大錯特錯，損壞了畫作的品味。

老一批法蘭德斯畫家以寫實手法，及後來義大利畫家濃墨重彩描繪的聖徒和殉道者承受痛苦折磨的畫面，即證明了這一點；同樣的，偉大的荷蘭畫家布勞威爾和揚·斯特恩畫中細膩描繪的鄙俗場景也說明了以上觀點。整個荷蘭畫派就是一個繪畫技巧勝於主題的絕佳例子。荷蘭畫派的作品所描繪的幾乎無不是醜陋的景象，有時甚至極盡怪誕反常；而畫作常常是佳品，色彩悅目，對於生活場景的處理透著令人心動的溫情和理解。

儘管畫家筆下的主題種類繁多，大體而言，所有畫可以很清楚的分為幾個類別，每個類別又細分

為幾個小類別。查理斯·蘭姆[146]曾以調侃的口吻警告道,「畫作分類的時興做法,至少以繪畫品味進行分類,不僅未能讓我們思路清晰而是一直讓我們困惑不解。」分類的不當之處不在於分類本身,而是將一個類別與另一個類別進行比擬並進而論證。

　　主題可以分成三個主要類別:歷史題材、風景和風俗;歷史題材畫又可細分為:歷史題材、宗教題材、神話和寓言題材、肖像畫。在此不敢斷言如此劃分是嚴謹科學的,也不會出現每幅畫可以簡簡單單的直接劃入以上某個類別的情況。相反,有些畫顯而易見是介於兩個甚至三個類別之間,但像這樣的特例並不影響分類的整體原則。

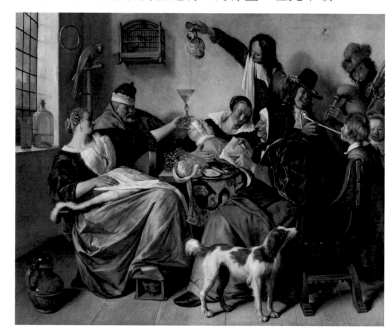

〈聽之道〉,揚·斯特恩,藏於荷蘭海牙毛里茨之家博物館

# 第七章　歷史題材繪畫

在歷史題材繪畫中，所表現的主題勢必舉足輕重。透過主題所涉及的各個方面及其勾起的記憶和感動，從而引發人們對於更富有表現力的畫作本身的興趣。即使在歷史題材繪畫中，描繪某一歷史事件並非歷史題材畫家唯一目的。將某一部史書或傳記描述某歷史事件或人物的章節，如某種繪畫速寫一般，凝縮成片刻的畫面並非畫家所希求的。畫家和史學家各自呈現或大或小的某個歷史事件並使之萬世長存，在這一點上他們確實是殊途同歸的；但兩者的共同之處也止於此。畫家所做的遠不只記錄事件那麼簡單，還要將其以悅目並令人遐思的美用繪畫形式展現出來。

作為第一類別的歷史題材包括所有表現以往或現代的歷史場景和事件的繪畫。這一類別包含委羅內塞所畫的〈亞歷山大大帝腳下的大流士家族〉，維拉斯奎茲所畫的〈布拉達之降[147]〉，特鮑赫[148]所畫的〈明斯特和約[149]〉，科普利[150]所畫的〈查塔姆之死[151]〉，馬卡特[152]所畫的〈查理五世進入安特衛普〉和〈威尼斯共和國致敬卡特琳娜女王大遊行〉。

因此，畫家要麼選擇很可能是他曾親眼所見的當代歷史場景，或者選擇他根據相關描述或自己的想像力重新建構的往昔景象。委羅內塞選擇波斯王室受辱作為其繪畫主題，非因其個人對此事件的歷史意義感興趣，而是由於此事件使其有機會描繪一個色彩絢麗和盛況空前的場景。令其靈感迸發的不是希臘文明戰勝蠻族的壯舉，而是他所想像出的身穿國服的皇室拜服在獲勝的將軍和隨從面前的場景。他對於服裝和場景安排是否與歷史

---

147　布拉達之降（The Surrender of Breda），作品歷史背景為三十年戰爭中西班牙軍隊圍攻布拉達要塞，荷蘭守軍出降的場面。

148　特鮑赫（Gerard ter Borch，1617-1681），俗稱傑拉德·特鮑赫（Gerard Terburg），荷蘭巴洛克風俗畫家。中產階級室內活動為主，特別注重著裝和綢緞的紋理。

149　明斯特和約（Peace of Münster），簽定於西元 1648 年，和約中西班牙國王菲利普四世正式承認荷蘭為主權國家。明斯特和約被視為威斯特伐利亞和約的一部分，三十年戰爭和八十年戰爭結束的里程碑。

150　科普利（John Singleton Copley，西元 1738 ～ 1815 年），美國殖民地時期以及建國之後本土最重要的一位畫家，擅長肖像畫、歷史畫。

151　查塔姆之死（The Death of Chatham），作品描繪了西元 1778 年 4 月 7 日，英國上議院就美國獨立戰爭進行辯論時，首任查塔姆伯爵，即威廉·皮特（William Pitt）的倒臺。

152　馬卡特（Hans Makart，西元 1840 ～ 1884 年），奧地利薩爾斯堡人，19 世紀末的法國學院派畫家。

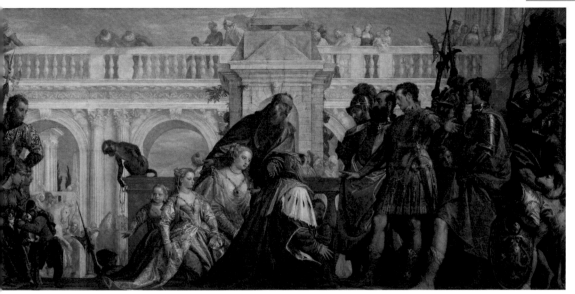

〈亞歷山大大帝腳下的大流士家族〉，委羅內塞，藏於英國倫敦國家美術館

背景吻合毫不在意。畫中波斯國王的妻女並非衣袂翩翩的東方人，而是身著十六世紀服裝、滿頭金髮的威尼斯女人，而背景則是一座義大利宮殿。委羅內塞在創作此畫時只是遵從藝術的指引。大多數描繪歷史事件的繪畫都充斥著很明顯的年代誤植現象。在十五和十六世紀的宗教繪畫中這種現象同樣驚人。不管是哪個時代和國家的聖徒一概圍繞在聖母身邊，或者聚攏在十字架下面；耶路撒冷城或伯利恆常常被畫家添加上具有自己家鄉特色的有山牆的房屋，有尖頂的牆和塔 —— 這種現象屢見不鮮。

〈布拉達之降〉，維拉斯奎茲，
藏於西班牙馬德里普拉多博物館

〈明斯特和約〉，特鮑赫，
藏於荷蘭阿姆斯特丹國家博物館

〈查塔姆之死〉，科普利，藏於英國倫敦國家肖像館

〈查理五世進入安特衛普〉，馬卡特，藏於德國漢堡美術館

〈威尼斯共和國致敬卡特琳娜女王大遊行〉，馬卡特，藏於奧地利維也納美景宮美術館

　　因此，歷史題材繪畫也只是名義上如此稱謂而已，或者該類繪畫也只能如此，因為它記錄的實則是畫家自己國家和所處時代的生活、建築、服飾，而不是他表面上意欲描繪的國家和時代的場景。畫家並非古文物專家。我們更注重純藝術品質而不是歷史意義上的精準。然而，如雷頓[153]和阿爾瑪-塔德瑪[154]等現代畫家將考古研究和苛求細節與藝術表現結合起來。在十八世紀，以往流行的年代誤植現象被顛倒過來。當時古典主義盛行。追求富麗堂皇畫風（the Grand Style）的畫家們強調當代政治家或勇士們都應該被描繪成身穿希臘或羅馬服裝的人物。在弗朗索瓦·熱拉爾[155]和吉羅代[156]的關於戰爭的畫作中，本該手持火槍和手槍的拿破崙帝國的士兵被描繪成手持長矛和盾牌的羅馬武士，英姿威武，感覺更像雕塑而全無

153　雷頓（Frederic Leighton, 1st Baron Leighton，西元 1830 ～ 1896 年），英國學院派畫家和雕塑家，皇家藝術研究院院長。

154　阿爾瑪-塔德瑪（Sir Lawrence Alma-Tadema，西元 1836 ～ 1912 年），英國維多利亞時代的知名畫家，他的作品以豪華描繪古代世界（中世紀前）而聞名。

155　弗朗索瓦·熱拉爾（François Gérard，西元 1770 ～ 1837 年），法國著名畫家。

156　吉羅代（Girodet，西元 1767 ～ 1824 年），法國古典主義畫派和浪漫主義畫派之間承前啟後的著名畫家，是賈克-路易·大衛（Jacques-Louis David）的學生。

現代戰場的形態。韋斯特[157]在他畫於西元一七六八年的〈沃爾夫將軍[158]之死〉中首開先河，不屑於當時盛行的藝術標準，其所描繪的畫中人物均身著現代的正規軍服。這一創新不僅引起軒然大波，同時也開啟了一場藝術革命。這場運動的重大意義在於自然主義最終取代偽古典主義風格，新的藝術時代蓬勃興起。

〈燃燒的六月〉，雷頓，
藏於波多黎各龐塞藝術博物館

〈克洛維一世夫婦對孩子的教育〉，阿爾瑪 - 塔德瑪，
私家收藏

157　韋斯特（Benjamin West，西元 1738 ～ 1820 年），出生於英屬賓夕法尼亞省的英格蘭畫家，以繪製歷史畫和美國獨立戰爭場景知名。曾擔任英國皇家藝術研究院第二任院長。

158　沃爾夫將軍（James Peter Wolfe，西元 1727 ～ 1759 年），英國陸軍軍官，因為擊敗法國軍隊、贏得亞伯拉罕平原戰役而廣為後世所知。西元 1756 年，七年戰爭爆發，沃爾夫在次年參與了突襲羅什福爾的行動，並被任命為副指揮，參與路易斯堡圍城戰（Siege of Louisbourg）。攻陷路易斯堡後，沃爾夫的部隊乘船沿聖倫斯羅倫斯河南下，準備奪取魁北克。經過一段漫長的圍城戰後，英軍獲勝，攻陷魁北克。但是沃爾夫本人卻在戰鬥最激烈的時候，身中 3 顆火槍彈丸身亡。此役為他贏得了極大的聲響，也使他成為了英國在七年戰爭中勝出、領土擴大的象徵。

〈奧斯特里茨戰役中的拿破崙〉，弗朗索瓦·熱拉爾，藏於法國巴黎凡爾賽宮

〈開羅起義〉，吉羅代，藏於美國芝加哥藝術博物館

〈沃爾夫將軍之死〉，韋斯特，
藏於加拿大渥太華國立美術館

　　除了嚴格意義上的歷史場景外，歷史題材繪畫包括所有宗教、神話、諷喻主題。歷史題材繪畫的靈感有多少源於《聖經》難以估算。《新約》或《舊約》或《經外書》[159] 中幾乎所有事件都成為入畫的主題，並被一代代畫

---

159 《經外書》（Apocrypha），是對基督教聖經部分經書的稱呼，類似次經，不過所指略為不同。經外書泛指新教教徒認定；天主教所屬聖經與新教聖經中差異的部分多餘經文。經外書產生的主因，在於西元 1611 年詹姆士王道版聖經後，新教教會陸續將部分經文自聖經中刪除，用意為大眾提供比較短小、經濟的聖經版本。至此，多數新教信徒認為此部分遭刪除經文屬天主教，並稱為經外書。經外書最廣為人知的為《死海手卷》、《所羅門的智慧》與《薩拉克的智慧》，這部分經外書含有大量諺語和智慧格言的書，而經外書所呈現的宗教為一個更加超自然的宗教，是一個強調體驗天國或靈性境界的宗教。

家以五花八門的方式反反覆覆的描繪。直至當代，幾乎其中某個場景都有
了傳統的表現模式，並或多或少的被沿襲下來。

　　大部分宗教題材繪畫創作於十七世紀之前；當時繪畫與天主教同氣相
連。中世紀畫家的大部分佣金來自教堂和修道院，而在這些地方唯有神聖
的主題方可觸及。結果，所有作品無不充斥著聖母和聖嬰的描繪、聖徒和
天主教徒的傳說、基督受難的情景、天堂和地獄的景象以及對大天使、使
徒、聖徒和殉道士皆因其歷史記載的或傳說中的特徵而氣度不凡的描繪，
儘管這種千篇一律，聖潔高尚的表現方式很可能讓虔誠的信徒很尷尬。
《福音書》四作者各自佩戴著天使、獅子、牛，鷹的徽章，很好識別。亞
歷山大的聖加大肋納[160]站在破損的碾輪旁邊；聖勞倫斯[161]手持其殉道的烤
架；巴里的聖尼古拉[162]手托三個金球；聖方濟各[163]則以其褐色長袍和聖痕
為人熟知；聖道明[164]則以其身著的道明會黑白長袍和常持在手的百合花而
聞名；而被這些聖徒圍繞中間的則通常是高居寶座的聖母和聖嬰基督。所
有聖徒身著各式聖袍在我們眼前一一閃過，猶如翻了整部基督教聖徒傳
記。所描繪的《聖經》中的典型事件和人物可能千變萬化，但傳統形式和
構圖直至十五世紀末都原封不動的延續下來。文藝復興時期的威尼斯畫家
們確實演變出了類似在宗教畫〈眾聖向聖母聖子祝福〉（Santa Conversazi-

---

160 亞歷山大的聖加大肋納（Catherine of Alexandria，天主教中文除「加大肋納」外，也有簡稱「佳琳」者，聖公會
譯「凱瑟琳」），基督教（廣義基督教）的聖人和殉道者，據稱是 4 世紀早期的著名學者。西元 1100 年之後，聖
女貞德稱加大肋納在其面前顯靈許多次。正教會將其敬禮為「大殉道」，天主教會傳統上將其視為十四救難聖人
之一。她是高士底（Costus）的女兒，後者是亞歷山大的統治者，也是一位異教徒。她向父母宣稱她所嫁的丈夫
應當比她更好看、更有天賦、更有財富、社會地位更高。這被視為她皈依耶穌基督的前兆。她說，「他的美貌比
太陽的光芒更加燦爛，他的智慧統御世間萬物，他的財富遍及整個世界。」

161 聖勞倫斯（St. Laurence，西元 225 ～ 258 年），早期羅馬教會教宗西斯篤二世（Sanctus Sixtus PP. II）在位期間
七位執事之一，負責管理教會的財產，並用以周濟窮人。西元 258 年，聖勞倫斯在羅馬皇帝瓦勒良（Publius
Licinius Valerianus）針對基督徒的迫害中殉道，他被放置在烤架上燻烤而死。

162 巴里的聖尼古拉（St. Nicholas of Bari，約西元 270 ～ 343 年），基督教聖徒，米拉城（今土耳其境內）的主教。
他被認為是悄悄贈物送禮物給人的聖徒（即聖誕老人的原型，也因此成為典當業的主保聖人）。他的遺骨在西元
1087 年被遷到義大利城市巴里，因此他也被稱作「巴里的聖尼古拉」。

163 聖濟各（St.Francis，西元 1182 ～ 1226 年），是動物、天主教運動、美國舊金山市以及自然環境的守護聖人，
也是方濟各會（又稱「小兄弟會」）的創辦者，知名的苦行僧。

164 聖道明（St. Dominic，西元 1170 ～ 1221 年），西班牙的教士，西班牙神父及羅馬公教的聖人，道明會的創辦人。

one）中展現的一種有新意，較輕鬆的背景。去除了寶座和建築背景，畫家們將聖母和眾聖徒描繪成環坐在舒適宜人的樹下，風光秀麗，好似在野餐。這類繪畫就是當時義大利生活的真實寫照；言其神聖，也只能是名義上的了。

〈亞歷山大的聖加大肋納〉，拉斐爾，
藏於英國倫敦國家美術館

〈聖勞倫斯殉道〉，魯本斯，藏於德國慕尼黑老繪畫陳列館

〈巴里的聖尼古拉的施捨〉，馬切蒂（Marchetti），
藏於英國倫敦國家美術館

〈聖方濟各〉，胡塞佩‧里貝拉（Giuseppe Ribera），
藏於西班牙埃斯寇里亞修道院

〈聖道明〉，真福安傑利科修士，
藏於義大利佩魯賈溫布利亞國家美術館

挑選《舊約》中的那些事件作為繪畫主題是為了與天主教的教義遙相呼應，或為傳播《福音書》中的教義作鋪墊。西斯汀禮拜堂壁畫呈現的全部情景皆基於《聖經》中的典故及《舊約》所預示的《新約》中的人物事件：平圖里基奧[165] 所畫的〈摩西兒

〈眾聖向聖母聖子祝福〉，雅克伯‧帕爾馬（Jacopo Palma），
藏於西班牙馬德里提森 - 博內米薩博物館

---

165　平圖里基奧（Pintoricchio，西元 1454 ～ 1513 年），義大利文藝復興時期畫家。

子的割禮〉正對著其所畫的
〈基督的洗禮〉；科西莫·羅
塞利[166]所畫的〈摩西之約〉
正對著下方其所畫的〈山上
寶訓〉。關於人的創造與墮
落的故事是其中畫家最熱
衷的主題之一；而正如聖
巴斯弟盎[167]殉教的故事一
樣，兩者皆為早期畫家描
繪裸體提供了難得的良
機。

〈摩西兒子的割禮〉，平圖里基奧，藏於羅馬西斯汀禮拜堂

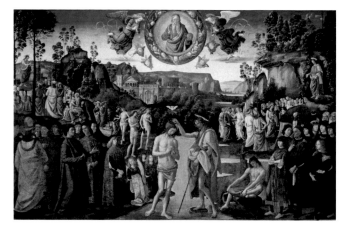

〈基督的洗禮〉，平圖里基奧，藏於羅馬西斯汀禮拜堂

166 科西莫·羅塞利（Cosimo Rosselli，西
　　元 1439～1507 年），義大利文藝復興
　　時期畫家，主要活躍於出生地佛羅倫
　　斯，也為西斯汀禮拜堂繪製作品。

167 聖巴斯弟盎（St. Sebastian，約西元
　　256～288 年），殉道聖人。據說在
　　羅馬皇帝戴克里先（Diocletian）迫害
　　基督徒期間被殺。在藝術和文學作品
　　中，他常被描繪成雙臂被捆綁在樹
　　椿，被亂箭所射。這是最常見的聖巴
　　斯弟盎藝術寫照。他受到羅馬天主
　　教、東正教尊敬。

〈摩西之約〉，科西莫·羅塞利，藏於羅馬西斯汀禮拜堂

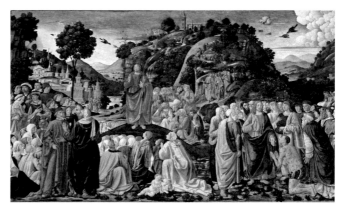

〈山上寶訓〉，科西莫·羅塞利，藏於羅馬西斯汀禮拜堂

　　當今，這類宗教題材繪畫某種程度上捲土重來；
然而其特點是摒棄了傳統形式和幼稚的時代錯植，
力求典型人物和事件及其場景的描繪在字面和歷史
方面準確無誤。那些類似迪索[168]作品的畫對於古文
物和《聖經》的研究者很有意義，但作為藝術作品
則無甚價值可言。十五世紀畫家的藝術傾向往往驅
使他們去描繪聖母領報（Annunciation）、基督受難
（Crucifixion）或者聖母升天（Assumption），而今畫
家們則更趨向於諷喻或神祕主題，並極力透過絕美
的形式展現某些對於道德或形而上的思考。

---

168 迪索（James Jacques Joseph Tissot，西元 1836 ～ 1902 年），法國畫家。他早
　　年的作品題材以歷史人物為主，但到了西元 1864 年，他改變了作品題材，開
　　始描繪當時的人物，尤其是時尚女性，獲得了極大的成功。

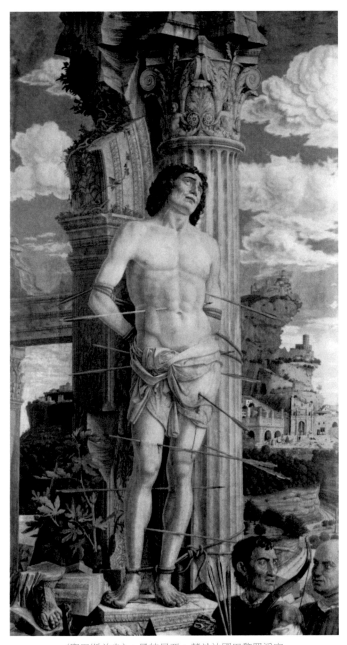

〈聖巴斯弟盎〉，曼特尼亞，藏於法國巴黎羅浮宮

〈基督受難〉，迪索，藏於美國紐約布魯克林博物館

　　取自希臘和羅馬神話的主題，一直以來因其入畫的可能性而為各個時代和國家的富有想像力的畫家所欣賞。宙斯的亂情，大力神海克力斯的偉業，賽姬（Psyche）的各種磨難都成了畫家永恆的靈感之源。文藝復興時期頗有文化修養的義大利畫家格外鍾情於古代文明，樂於表現男女神仙的愛恨情仇和種種奇遇，精靈寧芙（Nymph）、森林仙女德律阿得斯（Dryad）、半人馬（Centaur）、羊男薩特（Satyr）等的歷險故事。這種熱情自那時起散播至世界各地，直至今日很大程度上仍激發著現代藝術的發展；然而現代藝術並未在古典作品中尋找新的題材，而是力求以最摩登的方式再現那些最古老的神話。

　　儘管憑諷喻主題去清晰表現晦澀思想並非易事，並因此導致該類主題被局限於最簡單的形式，但諷喻主題在早期繪畫史中卻頗受青睞。安布羅喬·洛倫澤蒂[169]為義大利西恩納市政廳繪製的諷喻壁畫傑作〈好政府與壞政府的寓言〉中，一個西恩納政府化身的人物為女性人物所環繞，分別代表和平、正義等其他美德；同時，該壁畫憑藉畫中轉軸上的文字說明了其用心良苦的創作意圖。喬托在帕多瓦的競技場禮拜堂[170]創作的諷喻畫〈希望與絕望〉、〈正義與非正義〉、〈信仰與無信義〉則更加簡單直接，無須任何題詞而用意不言而喻。現藏於佛羅倫斯美術學院的波提且利[171]創作的〈春之寓意〉[172]因其確切釋義難以斷定而令藝術史家困惑至今。如委羅內塞和丁托列托等威尼斯畫家的諷喻畫則大多以家鄉為主題。威尼斯無論何時何地總是被描繪成一位羅衣璀璨的女性化身，代表藝術和其他行業的人物侍立身旁，或者在歡慶威尼斯外交或軍事上的勝利。魯本斯常常選擇一些純諷喻性主題並將之展現在自己的一些傑作之上。

〈好政府的寓言〉，安布羅喬·洛倫澤蒂，
義大利西恩納市政廳

〈壞政府的寓言〉，安布羅喬·洛倫澤蒂，
義大利西恩納市政廳

---

169　安布羅喬·洛倫澤蒂（Ambrogio Lorenzetti，約西元 1290 ～ 1348 年），義大利西恩納畫派的畫家，活躍於西元 1317 ～ 1348 年。

170　競技場禮拜堂（Arena Chapel），又稱斯克羅威尼禮拜堂（Scrovegni Chapel），位於義大利帕多瓦的一座禮拜堂。禮拜堂以其溼壁畫而聞名，由喬托製作，這些壁畫是西方藝術中最重要的代表作之一。

171　波提且利（Sandro Botticelli，西元 1445 ～ 1510 年），原名亞歷山德羅·菲力佩皮（Alessandro Filipepi），歐洲文藝復興早期的佛羅倫斯畫派藝術家。

172　〈春之寓意〉（Allegory of Spring），在美術史中該畫多譯為〈春〉。

〈希望〉，喬托，
藏於義大利帕多瓦的競技場禮拜堂

〈絕望〉，喬托，
藏於義大利帕多瓦的競技場禮拜堂

〈正義〉，喬托，
藏於義大利帕多瓦的競技場禮拜堂

　　現存羅浮宮的他所畫的〈瑪麗‧麥地奇〉（*Marie de' Medici*）系列名畫顯示
了他力圖將歷史畫和諷喻畫的畫法合而為一的嘗試。這種對於寓意表現形
式的熱愛在十八世紀達到高潮。還有一批用以頌揚這個或那個君主的的大
型油畫，描繪君主得意洋洋升天的景象，其人為各種美德加持，繆思為其
唱著讚歌或為其豐功偉績樹碑立傳；這種繪畫漏洞百出，更無新穎創意之
美可以遮醜。在現代繪畫中寓意手法主要為偏好宗教方面或其他神祕色彩
的畫家所採用。沃茨的寓意畫〈愛與生命〉、〈希望〉、〈瑪門〉[173]、〈愛引

---

173　瑪門（Mammon，也作 Mammon、Maymon 或者 Amaimon）在新約聖經中用來描繪物質財富或貪婪，在基督教
　　　中掌管七宗罪中的貪婪，但在古敘利亞語是「財富」之意。在新約聖經中耶穌用來指責門徒貪婪時的形容詞。
　　　被形容是財富的邪神，誘使人為財富互相殘戮。

〈非正義〉，喬托，
藏於義大利帕多瓦的競技場禮拜堂

〈信仰〉，喬托，
藏於義大利帕多瓦的競技場禮拜堂

〈無信義〉，喬托，
藏於義大利帕多瓦的競技場禮拜堂

領人類之舟〉構圖簡單，情感表達熱烈，畫家意欲表達的思想呼之欲出。

〈麥地奇公主的教育〉，魯本斯，
藏於法國巴黎羅浮宮

〈愛與生命〉，沃茨，
藏於英國倫敦泰德美術館

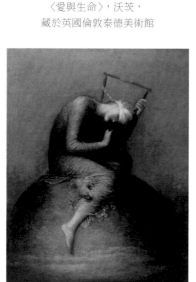

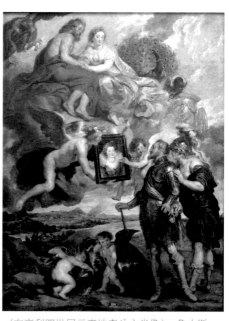

〈希望〉，沃茨，
藏於英國倫敦泰德美術館

〈向亨利四世展示麥地奇公主肖像〉，魯本斯，
藏於法國巴黎羅浮宮

〈瑪門〉，沃茨，藏於英國倫敦泰德美術館

〈愛引領人類之舟〉，沃茨，藏於英國康普頓村沃茨畫廊

# 第八章　肖像畫

　　肖像畫儘管屬於歷史類繪畫，但因其重要性及廣泛性而需要更全面的考量。肖像畫是繪畫藝術的一個獨特分支，並與其一樣源遠流長。至少早在古埃及人時期，我們可以發現人們都渴望自己的相貌可以憑藉畫家的技能或雕刻家的妙手永存下來。正是人類的這個本能導致藝術家這個職業的出現；恰如司各特[174]所著小說《拉美莫爾的新娘》（*The Bride of Lammermoor*）中的畫家迪克・廷托（Dick Tinto）一樣，畫家「賺的正是人類虛榮的錢，因為人的虛榮與其品味和慷慨是密不可分的」。

　　在距今一千七百年前的木乃伊棺槨上面發現的、色澤如新的人頭肖像，展現了每個時代人類的共同意願，儘管以繪畫表現此意願的能力常常不盡人意；現今部分木乃伊棺槨陳列於英國國家美術館。時至中世紀，十四世紀義大利畫家所描繪的是某些類型的頭像而不是個人頭像。喬托之後每個世紀的畫家皆固守某種面部模式。肖像畫的基礎是千人千面，而這種個性化畫法起初並非主流形式。畫家在描畫某個宗教畫的背景人物時，常常會把自己的肖像或某個名人朋友，也可能是某個同代人的肖像加入其中。很多極其珍貴的早期肖像畫，包括現藏於佛羅倫斯巴傑羅美術館（Bargello National Museum），這種畫法在十五世紀則司空見慣了。貝諾佐・戈佐利[175]和波提且利在他們各自名為〈三智者來朝〉（*Adoration of the Magi*）的畫中引入了麥地奇家族主要成員的肖像，而基蘭達奧則在其壁畫中描繪了當時佛羅倫斯的名流佳麗。

　　西諾萊利繪製了奧爾維耶托主教座堂[176]系列壁畫〈最後的審判〉（*The Last Judgement*）；他把自己和曾經也在此教堂繪畫的真福安傑利科修士描畫

---

174　司各特（Sir Walter Scott，西元 1771～1832 年），蘇格蘭著名歷史小說家、詩人、劇作家和歷史學家，著有《艾凡赫》、《威弗萊》、《峇納爾沃思堡》等小說。他是浪漫主義的代表人物之一，對其在歐美文學的發展產生了重大影響。

175　貝諾佐・戈佐利（Benozzo Gozzoli，約西元 1421～1497 年），義大利佛羅倫斯的文藝復興畫家。戈佐利是安傑利科修士的學生。

176　奧爾維耶托主教座堂（Duomo di Orvieto），位於義大利中部溫布利亞大區奧爾維耶托鎮的一座羅馬天主教主教座堂，規模龐大，14 世紀烏爾巴諾四世下令建造，以紀念博爾塞納的聖體布的神跡。

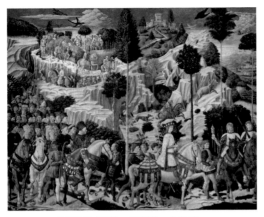

〈三智者來朝〉，貝諾佐‧戈佐利，
藏於佛羅倫斯巴傑羅美術館

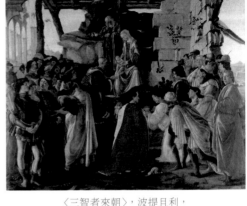

〈三智者來朝〉，波提且利，
藏於義大利佛羅倫斯新聖母大殿

成看客加入在其中一幅畫中。同樣，
在北歐（此處指比利時），許伯特‧范
艾克[177]在其蓋世佳作〈神祕羔羊之愛〉
（*The Adoration of the Mystic Lamb*），即〈根特
祭壇畫〉（*The Ghent Altarpiece*）的側翼畫
〈公正的法官〉（*Just Judges*）中加入自己
和兄弟揚（Jan van Eyck）的肖像。

〈年輕女士肖像〉，基蘭達奧，
藏於葡萄牙里斯本古爾本基安美術館

177 許伯特‧范艾克（Hubert van Eyck，約西元 1385 ～ 1426 年），法蘭德斯著名畫家、藝術家。

義大利中部溫布利亞大區奧爾維耶托主教座堂及其內飾壁畫

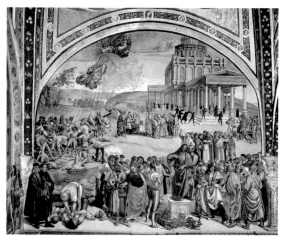

〈最後的審判〉系列壁畫之〈偽基督的傳教〉，西諾萊利，藏於義大利中部溫布利亞大區奧爾維耶托主
教座堂；該幅壁畫左下角畫家將自己入畫，左為西諾萊利、右為安傑利科修士

還有一種情況時有發生：為了取悅教會或某個嚴苛的守護聖徒，有人會捐獻祭壇畫並以資彰顯自己的虔誠，但他會約定將自己的肖像，甚至妻子和家人的肖像加入畫中。諸多將獻畫者加入畫中的例子為人熟知，可以信手拈來。這種例子可能最早出現在喬托為紅衣主教斯特凡內斯基[178]所畫的祭壇畫中；該畫現藏於聖伯多祿大殿[179]的聖器收藏室中。在某些例子中，獻畫者出現於畫中某個不起眼的角落裡，例如現藏於佛羅倫斯巴迪亞教堂[180]的菲利皮諾[181]所畫的〈聖母向聖伯爾納多顯靈〉[182]；在其他例子中，畫家在畫面中賦予自己確切的角色，例如梅姆林[183]在布魯日市創作的〈三智者來朝〉中，把自己畫成向聖嬰跪拜的約翰·佛羅倫斯修士（Brother John Floreins），而卡帕齊奧

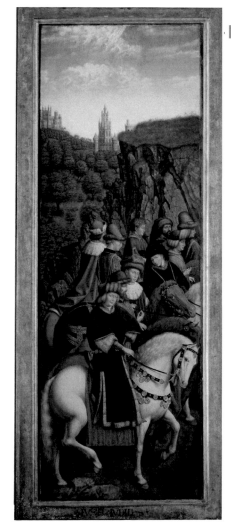

〈根特祭壇畫〉之側翼畫〈公正的法官〉，范艾克兄弟，藏於比利時根特市聖巴夫主教座堂，畫中帶黑色帽子的為弟弟揚，旁邊帶橘紅色帽子的為哥哥許伯特

---

178　斯特凡內斯基（Cardinal Stefaneschi，西元 1270 ～ 1343 年），義大利紅衣主教。

179　聖伯多祿大殿（St.Peter's，俗譯聖彼得大教堂），位於梵蒂岡的天主教宗座聖殿，建於西元 1506 年至 1626 年，為天主教會重要的象徵之一。作為最傑出的文藝復興建築和世界上最大的教堂，其占地 23,000 平方公尺，可容納超過六萬人。

180　巴迪亞教堂（Badia Fiorentina），羅馬天主教教堂和修道院，位於義大利佛羅倫斯市中心。但丁（Dante）幼年成長的但丁故居就在教堂對面，1910 年重建作為但丁博物館。

181　菲利皮諾（Filippino Lippi，西元 1457 ～ 1504 年），義大利文藝復興時期畫家。

182　〈聖母向聖伯爾納多顯靈〉，即 The Vision of St. Bernard，又作 Apparition of the Virgin to St. Bernard。

183　梅姆林（Hans Memling，亦拼為 Memlinc，約西元 1430 ～ 1494 年），德裔早期尼德蘭畫家，曾在羅希爾·范德魏登於布魯塞爾的畫室中作畫，范德魏登死後梅姆林成為布魯日市民和當地的主要畫家之一。

則在其現藏於英國國家美術館的宗
教畫中把自己化身為莫森尼戈總
督[184]。

　　有時，獻畫者會把所有家人都
繪在畫面中心或側翼畫面上；這種
例子在霍爾拜因為達姆施塔特市市
長所畫的〈達姆施塔特聖母像〉
(*Darmstadt Madonna*) 及現藏於烏菲茲
美術館，由雨果・凡・德・古斯[185]創
作的三聯畫中聯〈基督誕生圖〉
(*Nativity*) 中均有展現。甚至魯本斯
也把贊助人，安特衛普市長尼古拉
斯・羅考克斯[186]及其夫人的肖像繪
在祭壇畫的側翼畫板上。

　　沒有其他附加條件的、純粹為
個人畫的肖像畫創作很快蔚然成
風；目前我們所知的最早的中世紀
肖像畫可以上溯至十五世紀，分別
由烏切洛、基蘭達奧、皮耶羅・德
拉・弗朗切斯卡[187]、真蒂萊・貝利

〈斯特凡內斯基祭壇畫〉正面，喬托，
藏於梵蒂岡聖伯多祿大殿

〈斯特凡內斯基祭壇畫〉背面，喬托，
藏於梵蒂岡聖伯多祿大殿

〈斯特凡內斯基祭壇畫〉正面的斯特凡內斯基肖像

---

184　莫森尼戈總督（Doge Mocenigo，西元 1409 ～ 1485
　　年），威尼斯總督。

185　雨果・凡・德・古斯（Hugo van der Goes，約西元
　　1430 ～ 1482 年），重要的早期尼德蘭畫家之一。

186　尼古拉斯・羅考克斯（Nicolas Rockox，西元 1560 ～
　　1640 年），比利時安特衛普市長。畫家魯本斯的贊
　　助人和朋友。

187　皮耶羅・德拉・弗朗切斯卡（Piero della Francesca，
　　約西元 1415 ～ 1492 年），義大利文藝復興早期畫
　　家、理論家。

〈基督誕生圖〉，雨果·凡·德·古斯，
藏於義大利佛羅倫斯烏菲茲美術館

〈聖母向聖伯爾納多顯靈〉，菲利皮諾，藏於義大
利佛羅倫斯巴迪亞教堂，畫中右下角黑衣祈禱者
即為該畫捐贈人肖像

〈羅考克斯三聯畫〉，魯本斯，
藏於荷蘭阿姆斯特丹國家博物館

尼[188]等義大利繪畫大師和揚·范艾克、梅姆
林等法蘭德斯繪畫大師所畫。很多早期義
大利肖像畫都是側面像，與深色背景對比
分明，深受當時像章風格的影響。完整或
四分之三面部的肖像創作難度很大，直至

---

188 真蒂萊·貝利尼（Gentile Bellini，西元 1429 ～ 1507 年），義大
　　利文藝復興時期威尼斯藝術家。以其宗教畫作而聞名。

〈達姆施塔特聖母像〉，霍爾拜因，
藏於德國施韋比施哈爾

較晚時期才開始；現存於柏林的肖像畫〈紅衣主教斯卡蘭皮〉（*Cardinal Scar-ampi*），由安德烈亞·曼特尼亞創作於西元 1460 年，可能是最早的整體面部肖像畫。而法蘭德斯肖像畫的頭部則普遍是完整或四分之三面部的畫像。

　　肖像畫藝術在十六世紀有了重大進步，不再囿於構圖和空間的限定而得以自由發展。這種予以肖像畫更大空間和流暢性的「新風格」對於肖像畫藝術的發展具有深遠影響。更自然生動的表現手法，更真實的立體感，更趨向於自然主義的膚色描繪風格取代了以往那種輪廓僵硬，構圖逼仄的畫法。肖像畫的藝術精神在於堅持個性化，追求個人名譽和永恆，故而肖像畫藝術與文藝復興有著精神上的契合。在十五世紀，在歷史和宗教主題繪畫中添加肖像是司空見慣的事，而之

〈紅衣主教斯卡蘭皮〉，安德烈亞·曼特尼亞，藏於德國柏林畫廊

後的畫家逐漸棄之不用，更青睞獨立於這些主題之外的個人肖像。然而傳統畫法並沒有被全然捨棄。提香和委羅內塞作為肖像畫大師也透過把當代名流的肖像加入各自的祭壇畫和宗教畫中來提升關注度。

　　畫家提香將查理五世（Karl V）和菲利普二世（Felipe II de España）扮作朝聖者和僕人添入現藏於羅浮宮的〈以馬忤斯朝聖者〉（*The Pilgrims of Emmaus*）中；而委羅內塞則不僅將自己、提香、巴薩諾[189]，還將弗朗索瓦一世（François I）、英國瑪麗女王（Mary I）及其他達官貴人作為賓客和樂

---

189　巴薩諾（Bassano，西元 1510 ～ 1592 年），義大利文藝復興時期畫家。

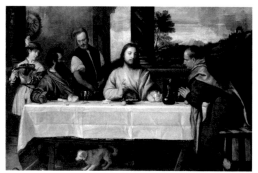

〈以馬忤斯朝聖者〉，提香，藏於法國巴黎羅浮宮

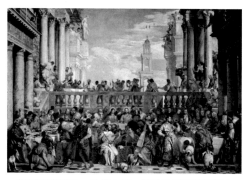

〈迦拿的婚禮〉，委羅內塞，藏於法國巴黎羅浮宮

師，畫入同樣現藏於羅浮宮的〈迦拿的婚禮〉（*The Marriage of Cana*）之中。

甚至時至今日，這種手法仍屢見不鮮。米萊[190] 在其〈羅倫佐和伊莎貝拉〉（*Lorenzo and Isabela*）中即採用這種傳統手法，將親朋好友、自己父親、羅塞提兩兄弟、佛雷德利·喬治·史蒂芬斯[191] 及其他人的肖像加入畫中；該畫現藏於利物浦美術館。除了在畫中加入名人外，畫家常常以自己或妻子孩子作為模特兒進行創作。菲利普·利皮、安德烈亞·

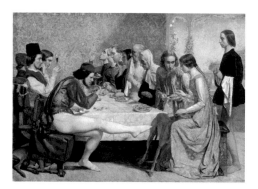

〈羅倫佐和伊莎貝拉〉，米萊，藏於英國利物浦沃克美術館

德爾·薩爾托、魯本斯一直把他們的妻子作為模特兒來描畫聖母或聖女。林布蘭在其生命的最後階段聲譽漸下，生活困頓，只好以自己和家人作模特兒進行繪畫。在無繪畫訂單的情況下，畫家往往只能畫自畫像；這也許可以說明為何林布蘭畫了很多自畫像。

畫肖像畫時有兩點需要考慮：肖像畫與模特兒本人的相似度及其藝術效果。第一點關於真實，第二點關於美感；畫家的成功有賴於其將兩者融

190 米萊（Sir John Everett Millais，西元 1829 ～ 1896 年），英國畫家、插圖畫家，前拉斐爾派的創始人之一。
191 佛雷德利·喬治·史蒂芬斯（Frederic George Stephens，西元 1827 ～ 1907 年），英國藝術評論家。

為一體的能力。這一要求對於畫家而言不可謂不高。畫家必須有化腐朽為神奇的能力，把一張普普通通的面孔描繪成一幅令人愉悅的肖像畫，而同時畫像又必須酷似模特兒本人，不失其個性化。肖像是否逼真必須由第三方驗證，因為模特兒本人無法完全清楚的加以判定。

畫家可不單單是忠實再現被畫像者頭髮或眼睛的顏色，臉頰和下頜的輪廓，臉部和手的肌理；某種程度上，他還必須熟諳心理學，能夠識別被畫像者臉上所展露的性格和靈魂。畫家必須去理解和詮釋而不是一味拷貝。為了達到美感和逼真的效果，畫家必須有此天賦，其獨特性決定了其畫像的獨特性。因此，畫家和被畫像者的個性處於一個不斷平衡的狀態，而兩者的完美調和決定了畫像的品質。因此，肖像畫是對某個男人或女人的獨特解讀，而不是像照片那般簡單的複製。

十八世紀的一些藝術大師們繪製名伶西登斯夫人[192]肖像畫的諸多手法即是以上觀點的絕好例證。由約書亞·雷諾茲爵士所繪的諸多西登斯夫人肖像畫現藏於格羅溫納府和杜爾維治美術館，畫中西登斯夫人被描畫成半人半神的悲劇之神（Tragic Muse），儀態大方，頗有米開朗基羅之風。在英國國家美術館中現存有兩個版本的西登斯夫人肖像畫，一幅由庚斯博羅所畫，另一幅由勞倫斯[193]所畫；兩幅作品在概念和感覺上真是大相徑庭。庚斯博羅的〈西登斯夫人〉透著某種憂鬱而又不失端莊，鮮明烙印著大師的個人氣質，這正是大師所有肖像畫的獨到之處。而勞倫斯所畫的肖像相比之下則感覺索然無味。勞倫斯筆下的西登斯夫人皮膚色調可謂豔麗，臉部雖然極具魅力，但因缺少個性則易生出空有其表之感。這裡我們有三幅肖像畫，畫的是同一個女人，皆極盡逼真而又全然不同；這種差異是各個畫家的不同個性使然，因為每個畫家自會憑藉自己的想像力解析其所見的人物形狀。

---

192　西登斯夫人（Sarah Siddons，西元 1755 ～ 1831 年），英國演員，以其塑造的莎士比亞角色——馬克白夫人而聞名。

193　勞倫斯（Thomas Lawrence，西元 1769 ～ 1830 年），英國肖像畫家、皇家藝術研究院院長。

〈西登斯夫人〉，約書亞·雷諾茲爵士，
藏於英國倫敦杜爾維治美術館

〈西登斯夫人〉，勞倫斯，曾藏於英國倫敦國
家美術館，現藏於英國倫敦泰德美術館

〈西登斯夫人〉，庚斯博羅，
藏於英國倫敦國家美術館

　　誠然，一幅肖像畫反映著該畫家的某些特質，但以何種程度去展現模特兒的個性則因不同畫家而迥然相異。某些肖像畫畫家故步自封，以他們固有的理想模式去看每張臉。其結果是他們的所有肖像畫千人一面。范戴克將其與生俱來的優雅和不凡添加在每個模特兒身上，不管是法蘭德斯市民還是英國貴族，皆如此。

　　只要看一看他肖像畫中人物的手，你就會發現所有的手都小而纖柔，手指細長。他很少費心思去個性化的處理被畫像人的手部。這些手可能只是畫家自以為是的模樣，然而卻不是被畫像人的手。羅姆尼則更是糟糕，因為他在畫肖像時幾乎只是機械的重複。顯而易見，他的許多肖像畫極其缺乏個性。他的女模特兒長得都像姐妹，男模特兒則都像是八竿子打不著的遠房堂兄表弟，無數面孔都長著同樣形狀的眼睛，同樣嘴角上揚的嘴唇，就像很多畫坊中的作品那般如出一轍。當然，同一時期的肖像畫必然有某些相似之處，因為很大程度上服飾、身體姿態、髮式或者所選繪畫背景，都可能存在表面上的相似和偶然的雷同。但是對於很多有著自己畫風的畫家來說，這是一個風格問題，無關時尚。另一方面，在有些肖像畫中，很明顯看模特兒的視角是不加個人色彩、客觀的。畫家力求忠實表現眼前所見，儘管在實際繪畫過程中，他無時無刻的保持自己的畫法。早期肖像畫畫家與後期畫家相較通常則更直接的尋求質樸自然。仔細看一看像揚·范艾克畫的〈包著粉頭巾的男子〉（*Man with a Pink*）這樣的肖像畫；這幅畫後來又被蓋拉德[194]蝕刻得唯妙唯肖。歲月和思考所留下的每條魚尾紋和皺紋，每道膚皺和溝紋都被刻畫得細膩入微。我們從人像中看到了人物面部和手部的每個細節，猶如我們親眼目睹真人的臉和手一樣。

　　同樣由揚·范艾克繪製的全身人像畫〈阿爾諾芬尼夫婦像〉（*The Portrait of Giovanni Arnolfini and His Wife*）一如既往的將被畫像人一絲不苟、原原本本的描畫出來。

　　這個相貌平平的婦人和她那身材削瘦的先生站在那裡，與畫像時的姿態一模一樣。杜勒和霍爾拜因展示了差不多同樣的保真度及精益求精的處理。在現藏於慕尼黑美術館杜勒的肖像畫〈米凱爾·瓦格莫特[195]〉中，畫面背景中看不見的房間窗櫺映照在眼瞳之中，而在其現藏於柏林畫廊的

---

194　蓋拉德（Ferdinand Gaillard，西元 1834 ～ 1887 年），法國雕刻家、畫家。

195　米凱爾·瓦格莫特（Michael Wolgemut，西元 1434 ～ 1519 年），德國畫家、版畫家，他曾在紐倫堡經營著一家藝術工作室。西元 1486 年至 1489 年間，杜勒在米凱爾·瓦格莫特的工作室內學習，並成為學徒。

〈包著粉頭巾的男子〉，揚‧范艾克，
藏於德國柏林畫廊

〈沃頓勳爵〉，范戴克，
藏於美國華盛頓國家美術館

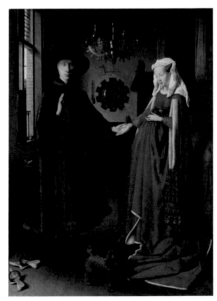

〈阿爾諾芬尼夫婦像〉，揚‧范艾克，
藏於英國倫敦國家美術館

肖像畫〈霍爾茨舒爾〉中，人物的一
縷縷長髮幾乎清晰可數。維拉斯奎茲
一絲不苟的保留了被畫像人的個性，
在這一方面可謂前無古人。只要看一
看現藏於英國國家美術館的〈上將〉
（*Admiral*）或者收藏在華萊士收藏館的
〈拿扇子的女士〉（*The Lady with a Fan*）即
可明白這一點。這些細膩生動的肖像
畫將畫中模特兒化為我們眼前活生生
的現實，讓我們感覺恍若親眼目睹過
他們本人。林布蘭和哈爾斯的肖像畫
也是個性化十足。

〈米凱爾·瓦格莫特〉，杜勒，
藏於德國慕尼黑美術館

〈霍爾茨舒爾〉，杜勒，藏於德國柏林畫廊

〈拿扇子的女士〉，維拉斯奎茲，藏於英國倫敦
華萊士收藏館

〈上將〉，維拉斯奎茲，
藏於英國倫敦國家美術館

保真性似乎會導致對於肖像畫本質的忽視；每幅繪畫作品的本質都應是以其美的品質令人賞心悅目。肖像畫，或者無論是何種繪畫，主題是至關重要的；倘若人物原型醜陋猥瑣或者畸形，這幅畫無論如何也無法成為藝術佳作或滿足人們與生俱來的對於美的渴望──對此，或許有人頗有微詞。從這個角度看，像這樣的肖像畫最有可能是歷史題材的，或者如紀念被畫像人等關於個人興趣的。如果如此推理無誤的話，一幅長著比西哈諾[196]的鼻子還要過分的蒜頭鼻子的老人頭像一定會令人生厭。然而，這卻恰恰是基蘭達奧現存於羅浮宮的名畫〈老人〉（Old Man）的主角，一個溫情脈脈的俯視著孫子的老人；這幅肖像畫以其細膩溫馨的表情描繪而充滿魅力，令人稱道。

我們不禁相信該肖像畫一定十分逼真。我們很清楚這一點足以使之成為佳作。在維拉斯奎茲所繪的肖像畫

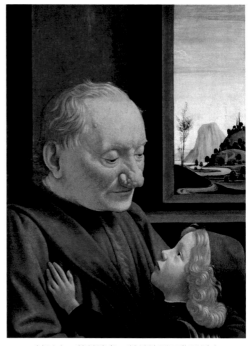

〈老人〉，基蘭達奧，藏於法國巴黎羅浮宮

196 西哈諾（Cyrano），法國劇作家埃德蒙‧羅斯丹（Edmond Rostand）西元 1897 年的舞臺劇《風流劍客》（Cyrano de Bergerac），以 17 世紀的法國為背景，描述法國著名劍客兼作家西哈諾‧德‧貝爾熱拉克（Cyrano de Bergerac）的感情生活。西哈諾‧德‧貝爾熱拉克是一名文武全才的男子，卻因臉容醜陋兼有異於常人的大鼻子而沒有女性接近。

〈菲利普四世〉（*Philip IV*）和〈教宗依諾
增爵十世像〉（*Pope Innocent X*）中，菲利
普國王長著一張世人眼中或許最冰冷無
情的面孔，而教宗依諾增爵則一臉精
明，稱得上所有教宗之最；維拉斯奎茲
的作品證實了以上關於繪畫本質的觀
點。然而，論及維拉斯奎茲肖像畫之細
膩，作品之輝煌，至今繪畫史上無出其
右者。即使他是在描繪又矮又胖、奇醜
無比的〈王宮侏儒〉（*The Court Dwarfs*），
他的畫作仍然令人讚嘆不已；正如林布
蘭筆下那些老態龍鍾、多疑、貪婪、吝
嗇的猶太店主，但畫家一旦對他們的性
格瞭若指掌，則可以憑藉其生花妙筆將
他們化為藝術奇觀。

〈菲利普四世〉，維拉斯奎茲，
藏於英國倫敦國家美術館

〈馬背上的菲利普四世〉，維拉斯奎茲，
藏於西班牙普拉多博物館

〈教宗依諾增爵十世像〉，維拉斯奎茲，藏於義大
利羅馬多利亞·潘菲利美術館

〈王宮侏儒〉，維拉斯奎茲，
藏於西班牙馬德里普拉多博物館

　　十五和十六世紀的法蘭德斯和德國肖像畫畫家以逼真細膩的手法描畫模特兒的面部特徵，因而產生了以一批具有鮮明寫實主義風格和人物特性塑造特點的肖像畫。十六世紀的義大利畫家們則使肖像畫創作更上一層樓。他們不再拘泥於一絲不苟的展現每個線條和皺紋，每根頭髮，而是更廣泛、更自由的創作，並將人物個性的巧妙刻畫與前所未有的裝飾性處理手法融為一體。拉斐爾所畫的〈雷歐十世像〉（*Portrait of Pope Leo X*）、現藏於羅浮宮提香所畫的〈帶手套的男人〉（*Man with a Glove*）、洛托所畫的那些令人內省的肖像畫、丁托列托所畫的〈總督〉（*Doges*）、委羅內塞所畫的〈大公〉（*Grandees*）皆位居世界名畫之列。緊隨其後的是北歐的畫家。十七世紀期間，在荷蘭和法蘭德斯畫家中產生了一批卓越的大師。魯本斯和范戴克確實深受義大利早期繪畫大師的影響，將北歐繪畫藝術中生機勃勃的現實主義與義大利大師們自由恢弘的畫風融合在他們的肖像畫中。在荷蘭，

因宗教繪畫不受歡迎，畫家們得以自由創作，滿足市民們畫像留念的願望。尤其受追捧的是描畫行會成員或醫院和救濟院院長們的真人等身群體肖像畫；這些畫如今是荷蘭美術館裡極其醒目的存在。

〈雷歐十世像〉，拉斐爾，
藏於義大利佛羅倫斯烏菲茲美術館

〈帶手套的男人〉，提香，
藏於法國巴黎羅浮宮

〈葛列格里奧·貝洛兄弟〉，洛托，
藏於美國紐約大都會藝術博物館

〈總督〉，丁托列托，
藏於美國德州金貝爾美術館

　　十七世紀末，除少數幾位外，肖像畫畫家的創作完全失去了個性化、逼真或真實自然。在英國，非本土畫家萊利和內勒及其追隨者們刻意因襲傳統肖像畫藝術風格，在他們追尋所謂美的過程中盡失真實自然。由這兩位畫家所畫的國王查理二世（Charles II）和威廉三世（William III）時期漢普敦宮的〈王宮仕女圖〉（*Court Beauties*）說明了他們的個性化風格消失殆盡。畫中人物面孔既無性格也無表情。這些肖像畫千人一面，一眼看去即會發現其失真且荒誕。時至十八世紀中葉，肖像畫藝術日暮途窮，該類畫家已淪為純粹的僱傭畫家，只是在描畫僵硬的線條，被人譏諷為「塗臉匠」（face-painter）。實際上，他們只是畫匠而非藝術家，毫無技藝可

〈大公〉，委羅內塞，
藏於美國洛杉磯蓋蒂中心

言。其中許多可憐的畫匠只會畫臉，甚至不得不僱用穿著各式服飾專門為畫家作「衣服架子」（drapery men）的模特兒。私人居所裡掛滿了這種毫無意義的肖像畫，這種畫唯有被畫像人的後代會感興趣。肖像畫藝術變得墨守成規，我們絕對可以相信那個關於某位「塗臉匠」的故事：時下為一個紳士畫肖像的流行畫法是他胳臂下夾著一個帽子，而當人家要帶著帽子畫的時候，畫家發現很難打破這種流行畫法，畫家則如法炮製在胳臂下那個位置又添上了一頂帽子。這些刻板的陳規最終為賀加斯及十八世紀的英國繪畫大師們所破除，並重新將肖像畫藝術作為一種美術形式提升至令人尊重的地位。雷諾茲和庚斯博羅的佳作足以與任何時代的最佳肖像畫媲美。他們作品的主要特點是優雅精美，而這一特質在范戴克時期之後的肖像畫

中是無跡可尋的。總之，在美婦和孩童肖像畫的創作方面，英國繪畫古典
時期的這些大師們擁有超群絕倫的地位。

〈王宮仕女圖〉，萊利，藏於英國倫敦漢普敦宮　　　　　　　〈王宮仕女圖〉，內勒，藏於英國倫敦漢普敦宮

現代肖像畫繪畫百花齊放，不同凡響。米萊、沃茨、赫克默[197]、惠斯勒、薩金特[198]、方丹-拉圖爾[199]、卡羅勒斯-杜蘭（Carolus-Duran）、倫巴赫這些名字足以顯示上世紀的肖像畫藝術在畫法上的多樣性。近期攝影技術的發展可能會讓「塗臉匠」丟掉飯碗，而同時也會提升肖像畫畫家的藝術地位。

〈建築師亨利·霍布森·理查森〉，赫克默，
藏於美國華盛頓史密森協會國家肖像館

〈惠斯勒的母親〉，惠斯勒，
藏於法國巴黎奧賽博物館

在欣賞肖像畫時，人們會饒有興趣的注意到畫家們處理肖像畫背景的手法何其繁多。有些畫家會把模特兒置於他們自己的環境中，例如范·艾克為阿爾諾芬尼（Giovanni Arnolfini）夫婦畫像時，兩人就是站在他們在布魯日的居所中。霍爾拜因則在肖像畫〈喬治·吉澤〉（*Georg Gisze*）中向我們展示了該商人身處帳房之中，身旁放著秤、鋼筆、墨水、帳本；在其另一幅肖像畫〈尼古拉斯·克雷澤〉（*Nicolas KratzerNicolas Kratzer*）中，霍爾拜因則展示了該天文學家所在背景中的各種科學儀器。在現藏於英國國家美術館的肖像畫〈希斯菲爾德男爵〉（*Lord Heathfield*）中，雷諾茲在背景中描畫了隱

---

197 赫克默（Sir Hubert von Herkomer，西元 1849～1914 年），英國畫家、電影導演和作曲家。

198 薩金特（John Singer Sargent，西元 1856～1925 年），美國藝術家。他在一生中創作了 900 幅油畫，2,000 多幅水彩畫，以及無數幅素描畫、炭筆畫。他的畫作描繪了他遊歷世界各地時的所見所聞。

199 方丹·拉圖爾（Henri Fantin-Latour，西元 1836～1904 年），法國畫家、石版畫家，其作品以花卉畫和巴黎藝術家和作家群體人物畫像而聞名。

〈阿格紐夫人〉，薩金特，　　　　〈畫家愛德華茲夫婦〉，方丹 - 拉圖爾，　　　　〈理查·瓦格納〉，倫巴赫，
藏於蘇格蘭國家美術館　　　　　藏於英國倫敦泰德美術館　　　　　　　　藏於德國柏林舊國家美術館

沒在炮火硝煙之中的直布羅陀巨岩[200]，以此暗指讓將軍名聲大振的直布羅
陀包圍戰。薩金特往往以幽雅的客廳為背景，將時尚女人置於其中。而其
他肖像畫畫家則大膽採用色調上比模特兒的面色或淡或濃的最簡約的背
景；維拉斯奎茲偏愛將其所畫人物置於明亮、富有情調的空間之中；林布
蘭常將人物包圍在暗影之中；杜勒則慣用簡單的、色調較人臉強光部分略
深的褐色背景；霍爾拜因不去顧及細節，採用一種簡單的暖色調的藍色或
綠色；提香及威尼斯畫派則採用令人震顫的深黑色為背景，同時透過顏色
淡化對比突出人物頭部。德國畫派的某些畫家採用裝飾性花毯或鏤空範本
式的背景，有時會在上面標記所描畫人物的名字。對於許多義大利畫家和
後來的范戴克及其畫派，背景變成了純粹的慣例，背景中採用灰色的大理
石柱子和紅色窗幔幾乎是理所當然之事。單純的風景抑或連同建築很早就

---

200　直布羅陀巨岩（Rock of Gibraltar），位於直布羅陀境內的巨型石灰岩。該岩高達 426 公尺，而其北端鄰近直布
　　羅陀和西班牙的邊境。該岩石是聯合王國的皇家財產，其主權隨同直布羅陀，在西班牙王位繼承戰爭後的西元
　　1713 年，根據《烏德勒支和約》，自西班牙交到英國手上。

開始被用作肖像畫繪畫的某種背景。梅姆林及其同代畫家曾將透過人像後面開著的哥德式窗戶所見的一點點鄉村景色細膩的描繪出來。即使後期當風景作為背景已司空見慣之時，范戴克、雷諾茲、羅姆尼也只是將樹木和雲彩輕描淡抹，一筆帶過而不是展現具體的鄉村美景，意在呈現距離感從而增強人物的凸出效果。

〈喬治·吉澤〉，霍爾拜因，
藏於德國柏林畫廊

〈尼古拉斯·克雷澤〉，霍爾拜因，
藏於法國巴黎羅浮宮

〈希斯菲爾德男爵〉，雷諾茲，
藏於英國倫敦國家美術館

# 第九章　風景畫

在人類文明歷史的相對晚期，自然風景之美為畫家提供了諸多創作可能性並因此而開始為畫家們所欣賞和重視。人類必須首先戰勝和掌控大自然，而後欣賞之。直至文藝復興時期，人們才真正意識到人類所生活的世界美不勝收。十四世紀曾激發佩脫拉克[201]登高遠眺，一覽全景的那種渴望是人們對於風景畫的興趣開始覺醒的最早跡象之一。佩脫拉克的同代人對於這一新奇的藝術活動表現出近乎狂熱的興趣。對於他們而言，一座山以往只是禦敵的堡壘，或者一道令往來不便的惱人阻隔。

如同肖像畫一樣，風景畫最初是在宗教畫中作為裝飾性背景偶然出現的；風景的加入只是用以突出和襯托畫中人物，或者暗示畫中的場景發生在戶外。在早期繪畫中，一根直挺挺的樹幹上畫上幾片乾巴巴的樹葉則代表一棵樹，奇形怪狀的岩石襯托著一片平平的藍色天空用以暗示風景。喬托的帕多瓦城[202]溼壁畫〈羊群中的聖若亞敬[203]〉（*Joachim among the Shepherds*）的畫面就是如此：畫面中加入一群羔羊以凸顯景色中的鄉村氣息，而畫法略顯呆板。同樣的風景也出現在比薩公墓（Pisan Campo-santo）的早期溼壁畫及喬托畫派（Giotteschi）的無數畫作中，發揮著類似的襯托作用。

然而，很快這些原始的、幾乎象徵性的手法獲得改進。馬薩喬在這一繪畫領域及其他所有方面均展現出他是一名先驅者。他是最早觀察山的形狀並表現距離效應的義大利畫家。馬薩喬為布蘭卡契小堂[204]畫的溼壁畫，儘管如今有些破損褪色，足以顯示他是使用空氣透視法[205]的大師。如在現藏於英國國家美術館烏切洛畫的〈聖艾智德之戰〉[206]中所呈現的那樣，風

---

201　佩脫拉克（Francesco Petrarca，西元 1304 ～ 1374 年），或譯為彼得拉克、彼特拉克，義大利學者、詩人、和早期的人文主義者，因其主張以「人的學問代替神的學問」，亦被視為人文主義和「登山運動」之父。

202　帕多瓦城（Padua），屬於政區威尼托中的一個城市，位於義大利北部，為帕多瓦省的首府以及經濟和交通要衝。

203　聖若亞敬（St. Joachim），根據天主教、東正教和聖公會的傳統，是聖亞納的丈夫、耶穌之母馬利亞的父親。若亞敬和亞納的故事首次出現在《雅各福音書》，但並未在《聖經》中提及。

204　布蘭卡契小堂（Brancacci Chapel），義大利佛羅倫斯卡爾米內聖母大殿內的一座天主教小堂，由於其繪畫時代有時被稱為「文藝復興初期的西斯汀小堂」。

205　空氣透視法（atmospheric perspective），指繪畫中用清晰度、色度來表現物體遠近的技法。由於空氣的阻隔，遠處的物體和近處的物體相比色彩更加黯淡，清晰度也更差。

206　〈聖艾智德之戰〉（Battle of St. Egidio），該畫現今普遍叫法為〈聖羅馬諾之戰〉（Battle of San Romano）。

〈羊群中的聖若亞敬〉，喬托，
藏於義大利帕多瓦斯克羅威尼禮拜堂

〈死亡的勝利〉，藏於義大利比薩公墓

景不再呆板如牆似的豎立人物身後。但是，佛羅倫斯畫家們對人體形狀甚是著迷，而對純粹的風景興致缺缺。據達文西所說，波提且利曾不屑的斷言把一個裝有各種顏料的調色板甩到牆上所留下的汙跡就足以定義為一幅風景畫。儘管佩魯吉諾深受佛羅倫斯藝術傳統的影響，但事實上他卻是一位成就斐然、地位崇高的風景畫畫家。他畫中所呈現的遼闊的、沐浴在陽光下的金色山谷使其畫面平添恬靜夢幻之美；這也是他的畫作最令人愉悅的特質。他是最早表現遠方地平線之美、天空的遼遠、溫暖午後漫散柔和的光線的畫家之一；這些特點構成了其後兩百年間克勞德和庫普作品的獨特藝術魅力。

然而，風景畫繪畫得以迅猛發展之地是威尼斯。喬久內和提香對風景畫有著嶄新的、更加全面的理解並以此進行創作。在喬久內所繪的，現為喬瓦內利王儲（Prince Giovanelli）藏品之一的小畫〈暴風雨：吉普賽女人和士兵〉（*The Tempest with Gypsy and Soldier*）中，風雨欲來的景象和畫中人物同樣重要；我們不禁要問畫中風景是為襯托人物而畫，還是畫中人物為渲染風景而畫。現藏於英國國家美術館提香所畫的〈不要摸我〉（*Noli Me Tangere*）給人的印象就是如此，而畫中人物實際上是整幅畫面中最不盡人意的。

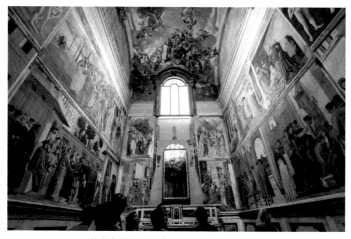

義大利佛羅倫斯布蘭卡契小堂內的壁畫

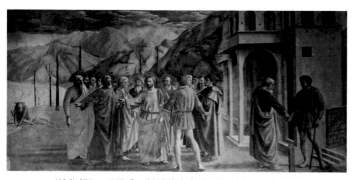

〈納稅銀〉，馬薩喬，藏於義大利佛羅倫斯布蘭卡契小堂

〈聖羅馬諾之戰〉，藏於英國倫敦國家美術館

在他的傑作〈殉道者聖伯鐸[207]〉（St Peter Martyr）中風景部分應是該畫至善至美之處，令人扼腕的是該畫在上個世紀毀於大火之中。巴薩諾有時與提香被合稱為風景畫之父；與前人不同，巴薩諾遵從大自然而作畫，其風景畫無不描繪人物和動物。義大利畫家在創作風景畫過程中從不放棄繪畫應有裝飾效果的念頭，始終堅守唯美風格，此乃他們的藝術特質。他們從不追求風景畫創作上的寫實主義，或者說寫實主義風格的風景畫與他們理想中的美好人物實在是南轅北轍。

207 聖伯鐸（St Peter Martyr，西元 1206 ～ 1252 年），也譯為維羅納的聖彼得、殉道者聖彼得，本名伯鐸・羅西尼，是 13 世紀倫巴底的羅馬天主教明會傳道士與宗教裁判官。西元 1252 年，他因反對純潔派宣揚的摩尼教二元論而被暗殺於倫巴底。西元 1253 年 3 月 9 日教宗依諾增爵四世（Innocentius PP. IV）將伯鐸封聖。

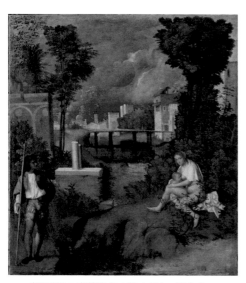

〈暴風雨：吉普賽女人和士兵〉，喬久內，
藏於義大利威尼斯學院美術館

〈殉道者聖伯鐸〉，提香，此為德國畫家複製
品，藏於義大利威尼斯聖若望及保祿大殿

〈不要摸我〉，提香，藏於英國倫敦國家美術館

〈仁慈的撒馬利亞人〉，巴薩諾，
藏於英國倫敦國家美術館

　　相反，北歐的風景畫於發軔之始即占有舉足輕重的地位。范‧艾克兄弟所繪的根特祭壇畫展示了他們對於風景的真切理解及表現如黛遠山、綴滿鮮花的青草、爬滿玫瑰和葡萄藤的樹籬等各種風物的精湛技藝。法蘭德斯派畫家們也意識到了透過呆板的建築框架所見的風景及其蜿蜒流動的線條所產生的美感。這種對比在現藏於羅浮宮揚‧范艾克所畫的〈聖母〉（Madonna）和現藏於慕尼黑范德魏登所畫的〈聖母與路加〉（Madonna with St. Luke）中可見一斑。

　　而如帕蒂尼爾[208]、杜勒、阿爾特多費[209]等畫家悉心致力於創作純粹的風景畫，意在真實反映自然而非其單純的裝飾效果 —— 這是一個全新的開始。帕蒂尼爾的風景畫就其色彩而論確實常常刺眼而令人不喜，而對於美妙的岩石和山脈的描繪顯得粗陋幼稚，怪誕不已。然而，他可能堪稱是進行純粹風景畫創作的第一人。杜勒所畫的水彩風景畫看起來像戶外所畫的草稿，顯示了其對自然風光的真切欣賞

〈聖母〉，揚‧范艾克，藏於法國巴黎羅浮宮

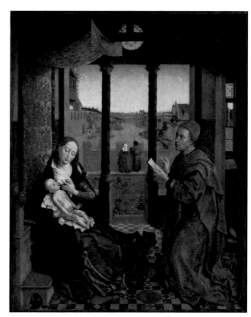

〈聖母與路加〉，范德魏登，
藏於德國慕尼黑老繪畫陳列館

---

208　帕蒂尼爾（Joachim Patinir，西元 1480 ～ 1524 年），法蘭德斯文藝復興時期的歷史和風景畫家。

209　阿爾特多費（Albrecht Altdorfer，西元 1480 ～ 1538 年），文藝復興時期歐洲神聖羅馬帝國德意志畫家、建築師。他一生大部分時間在其家鄉雷根斯堡度過的。風景畫是他的專長，在這方面，他既受到北方藝術家也受到南方藝術家的影響。

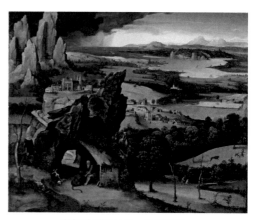

〈哲羅姆與風景〉，帕蒂尼爾，
藏於西班牙馬德里普拉多博物館

〈聖‧喬治屠龍〉，阿爾特多費，
藏於德國慕尼黑老繪畫陳列館

〈特倫托的風景〉，杜勒，藏於德國布萊梅藝術館

和對色彩的摯愛。現藏於慕尼黑美術館阿爾特多費所畫的小幅風景畫〈聖‧喬治屠龍〉[210] 展現了綠意盎然的意境及畫家描畫森林枝葉時的內心喜悅。

　　但是，風景畫繪畫直至十七世紀才真正獲得重要地位。在該世紀，引領風景畫藝術未來數代之久的兩個偉大畫派應運而生：以克勞德為首的理想風景畫畫派或古典風景畫畫派；以荷蘭畫家為先驅的自然主義畫派。這兩大對立畫派的作品在每個知名藝術收藏之中都是並排懸掛，交相輝映。克勞德的風景畫素來描繪金光燦爛的天空、陽光四射的效果、夏日的景

210　〈聖‧喬治屠龍〉，即 Landscape with St. George；該畫全名應為「Landscape with St. George and the Dragon」。

象、堂皇的世間建築，因此人們一眼就可以認出他的作品。〈厄革里亞[211]與精靈〉（*Egeria and Nymphs*）或者〈以撒和利百加[212]的婚禮〉（*The Marriage of Isaac and Rebecca*），無論其表面主題是關於神話還是聖經，但兩者無不散發著同樣的神韻。無論是與少女們登船的聖厄蘇拉[213]或是啟程拜訪所羅門的示巴女王[214]，在寬廣的港口背景下皆如玩偶一般纖小，高大的古廟石基下的海面波光粼粼；如此種種加入場景之中使其平添生氣，或許畫作也因此而得名。克勞德深受義大利及其天空景象的影響，這種影響逐漸使克勞德完全融入其中並使其才華得以發展。欲欣賞這些理想化風景畫的深思熟慮、精心設計的構圖，我們必須很坦率的認可這些畫布局精緻，是視角經過刻意選擇的結果。有人認為克勞德及其追隨者無力以更開放寫實的風格表現自然 —— 這個推斷是不公允的。這位傑出的義大利化的法國大師曾不分晝夜的察看羅馬平原的景色，現代的學畫者尚無人能及他所展現出的敏銳觀察力。兩大對立畫派的區分不在於他們何所能與何所不能，而在於每個畫派意欲何為。克勞德風景畫有著義大利式花園的格調，其中有筆直的步道，修剪整齊的花木，大理石噴泉，對稱的樹叢；其美雖非天成，然而與英國小巷或林木蔥鬱的高地的自然之美相比既不顯張揚亦毫不遜色。

---

211　厄革里亞（Êgeria），同名泉水的自然女神，一位羅馬早期歷史中的傳奇角色，第二任羅馬國王努瑪·龐皮留斯（Numa Pompilius）的王后和指導者，她幫助建立和制定了古羅馬的宗教機構及法律法規和禮儀。她的名字後來作為了女顧問或女輔導的代名詞。

212　以撒和利百加（Isaac and Rebecca），以撒，是《舊約聖經·創世記》中的人物，亞伯拉罕（Abraham）的嫡子，原配撒拉（Sara）所生的獨生子，以掃（Esau）和雅各（Jacob）的父親；利百加，是以撒的妻子。

213　聖厄蘇拉（St.Ursula），一位傳奇的羅馬 - 不列顛基督教聖人。

214　示巴女王（Queen of Sheba），在希伯來聖經記載中，是一位統治非洲東部示巴國的女王，與所羅門王生活在相同年代。示巴的位置大約相等於今日的衣索比亞，相傳亦是閃的後人。她在非洲的勢力，最強當時以色列國王所羅門地區和葉門。根據《舊約聖經》列王紀上第 10 章、《古蘭經》和阿克森姆國的其他歷史資料的記載，她因為仰慕當時以色列國王所羅門的才華與智慧，不惜紆尊降貴，前往以色列向所羅門提親。有人認為列王紀上第三章 1 節的「法老的女兒」就是示巴女王，但亦有認為是兩個不同的人。示巴女王被以色列人逐回衣索比亞之時，據說已懷有所羅門王的骨肉。亦有人憑著《雅歌》第一章第 5 節的一句，而認為《雅歌》是所羅門王與示巴女王之間的情話。

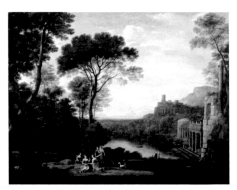

〈厄革里亞與精靈〉，克勞德，
藏於義大利那不勒斯聖馬蒂諾國家博物館

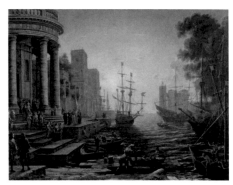

〈聖厄蘇拉登船的海港景色〉，克勞德，
藏於英國倫敦國家美術館

〈以撒和利百加的婚禮〉，克勞德，
藏於英國倫敦國家美術館

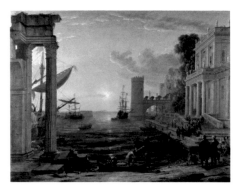

〈示巴女王登船〉，克勞德，
藏於英國倫敦國家美術館

　　儘管與克勞德同時代的加斯帕德·普桑[215]的風景畫往往不失富麗堂皇，但他卻未能捕捉到克勞德繪畫的魅力。模仿克勞德畫風的人為數不少，然而在整整一個半世紀裡，他們拙劣浮誇的畫作品味全失，令古典主義風景畫蒙羞。甚至堪稱英國版的克勞德的我們本土畫家威爾遜[216]也難逃將所畫每個場景義大利化的覆轍。據說威爾遜受國王喬治三世之託繪製一

---

215　加斯帕德·普桑 (Gaspard Poussin，西元 1615 ～ 1675 年)，原名：加斯帕德·杜格 (Gaspard Dughet)，法國畫家，
　　　羅馬畫派，師從姐夫尼古拉·普桑，帶有聖經、神話寓意的古典風景為主。
216　威爾遜 (Richard Wilson，西元 1714 ～ 1782 年)，具影響力的威爾斯風景畫家，他曾在英國以及義大利工作。與
　　　喬治·蘭伯特 (George Lambert) 一起被公認為英國本土風景畫的先驅。

幅邱園（Kew Gardens）風景畫，結果他為國王精心繪製了一幅古典主義風格的風景畫，畫中邱園盡失其特色風光。威爾遜的畫名即顯示著其進行創作所秉持的古典主義精神。據說，他固執的認為造物主創造萬物只是為了服務於〈尼俄伯的悲傷〉[217]（The Grief of Niobe）的描畫及古典建築的繪製。

　　特納是最偉大的也是後無來者的一位克勞德風格畫家。正如哈默頓[218]所說，特納始於追求克勞德的理想主義畫風而終於形成自己的理想主義畫風。他自視完全可以比肩早期大師克勞德，這一點在英國國家美術館中可見端倪：根據他的遺囑要求，他的兩幅畫與克勞德的作品並排而掛，一爭高下。但是，特納在涉獵範圍上遠比其前輩大師廣泛，儘管特納從未將典型的英國風景畫中為人熟知的田園風光納入其涉獵範圍之內。據說特納從未畫過

〈艾米塔救助西爾維婭〉，加斯帕德·普桑，藏於南澳美術館

〈邱園〉，威爾遜，藏於美國耶魯大學英國藝術中心

〈尼俄伯的悲傷〉，威爾遜，藏於美國耶魯大學英國藝術中心

---

217　尼俄伯（Niobe），古希臘神話女性人物之一。父為坦塔洛斯（Tantalus）。曾多次吹噓其子女令勒托（Leto）蒙羞，後為勒托之子阿波羅（Apollo）、之女阿提米絲（Artemis）所盡殺其子女而悲痛化為石頭。其事蹟常反映於相關文學作品之中。

218　哈默頓（Hamerton，西元 1834 ～ 1894 年），英國藝術家、藝術評論家和作家。

英式樹籬。在英國國家美術館
特納展廳內，我們可以察看到
特納在其每個繪畫階段的印
記，從其青年時期所畫的黑暗
陰沉的海景畫到其成熟期那些
光彩奪目的幻想畫，例如〈尤
利西斯[219]嘲弄波利菲莫斯[220]〉
（*Ulysses deriding Polyphemus*）、〈恰爾
德·哈羅爾德朝聖之旅〉[221]、
〈貝亞灣〉（*The Bay of Baiae*）。

當以克勞德和普桑畫派引
領的古典主義風景畫畫風在南
歐發展之時，在歐洲北部正在
興起一個對未來繪畫影響極大
的畫派。這批荷蘭畫家致力於
表現本土的特色風光；他們的

〈尤利西斯嘲弄波利菲莫斯〉，特納，
藏於英國倫敦國家美術館

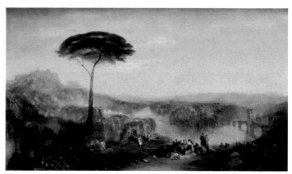

〈恰爾德·哈羅爾德的朝聖之旅〉，特納，
藏於英國倫敦泰德美術館

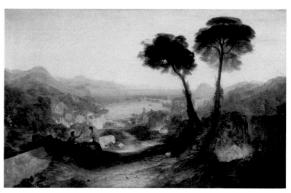

〈貝亞灣〉，特納，藏於倫敦泰德美術館

---

219 尤利西斯（Ulysses），傳說中希臘西部伊塔
卡之王，拉厄耳忒斯子，阿爾克修斯孫。妻
子是潘妮洛碧（Penelope）。曾參加特洛伊戰
爭，在戰爭第十年憑藉木馬計攻克城池。此
後，他又經歷了十年漫長的旅程，歷盡艱險
後終於返回家鄉，與親人團聚。這段故事載
於史詩《奧德賽》。

220 波利菲莫斯（Polyphemus），希臘神話中吃人
的獨眼巨人，為海神波塞頓（Poseidon）和海
仙女托俄薩之子。在荷馬的史詩《奧德賽》
中，波利菲莫斯扮演著相當重要的角色。此
外，還有他與海仙女伽拉忒亞之間流傳的愛
情故事。

221 〈恰爾德·哈羅爾德朝聖之旅〉，即 Childe
Harold's Pilgrimage。該畫主題取自拜倫
（Byron）的同名長篇敘事詩。詩中主角恰
爾德·哈羅爾德是一位高傲叛逆的拜倫式英
雄，貫穿全詩的是拜倫對自由的歌頌。

繪畫帶有強烈的自然主義特徵，不為任何往昔的古典主義傳統所羈絆。范‧果衍、霍貝瑪、范勒伊斯達爾等眾人、庫普、德‧康寧克、威廉‧范‧德‧維爾德（Willem van de Velde）等畫家以細膩的情感和高超的畫技詮釋了荷蘭風光之美：白楊成行的大道、教堂塔樓和風車星羅棋布的廣袤平原、靜靜的銀色運河、綠草茵茵的低地、船來船往的寬闊港口；如此美景盡現多姿多彩的天空之下，伴著月華如水抑或晨曦初露，或掩映在夏日的蒼翠或冬日的白雪皚皚之間。荷蘭畫家們目睹和感受了這些景象且樂此不疲。然而，儘管荷蘭畫家對於大自然有著精心研究，以銅綠色及褐色為主色調（如在范‧果衍的畫中，有時透過畫板上的薄薄油彩所顯示的效果）的荷蘭風景畫卻缺少綠色的鮮豔和那些現代風景畫畫家熟知的光彩奪目的生動效果。這些荷蘭人之中確實有些人，如博施兄弟（the brothers Bosch）和貝切姆（the brothers Berchem），本意上是追求古典主義的義大利人而不是追求自然主義的荷蘭人；他們刻意棄本土而去，奔向義大利及其天空。

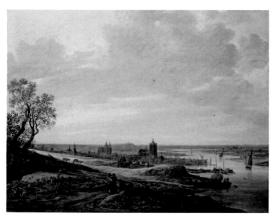

<〈鳥瞰阿納姆〉，范‧果衍，
藏於德國杜塞道夫藝術宮博物館

〈山間景色〉，揚‧博施，
藏於法國巴黎卡斯托迪亞基金會

還有，埃弗丁恩[222]和雅各布‧范勒伊斯達爾所畫的長滿松樹的山坡和滾滾山洪皆是非本土的。埃弗丁恩的船被毀困在挪威的海岸，因此他滯留

222 埃弗丁恩（Allaert van Everdingen，西元 1621～1675 年），荷蘭黃金時代畫家、蝕刻畫家。

當地一段時間並畫下了該國崎嶇蜿蜒的風光之美;而他的學生范勒伊斯達爾,儘管從未造訪過挪威,卻經常描畫那裡的景色。

在英國,十八世紀之前風景畫和其他類繪畫幾乎不存在;直至十八世紀以威爾遜和庚斯博羅為先驅的一大批風景畫畫家湧現出來。庚斯博羅基於其早期的自然觀察和對荷蘭風景畫的研習形成了自己非凡的畫風;其畫風時而堂皇絢麗,頗有魯本斯或華鐸之風,時而又盡展英國疏林風景的靜謐親切之美。然而,時至十九世紀現代風景畫藝術才應運而生。據說在風景畫領域,前輩繪畫大師的作品與完美的現代藝術作品相比的確有如學童的習作。目前,除了真實表現大自然的外在形態,繪畫徹底擺脫了以往的傳統並融入了畫家對大自然千姿百態的深刻理解或畫家本人與其所畫對象之間的親密關係。康斯特勃作為這個風景畫新理念之父曾聲言每當他手拿畫筆,風景當前,他的第一個念頭就是忘記曾經見過任何繪畫作品。康斯特勃意識到風景之美很大程度上有賴於光在天空中、樹木和地面上的作

〈圍獵〉,尼古拉斯·貝切姆,藏於美國休士頓美術館

〈風暴〉,埃弗丁恩,藏於法國巴黎小皇宮美術館

〈杜魯斯特德附近威克的風車〉,范勒伊斯達爾,
藏於荷蘭阿姆斯特丹國家美術館

〈薇薇豪公園〉，康斯特勃，藏於美國華盛頓國家美術館

〈乾草車〉，康斯特勃，藏於英國倫敦國家美術館

用；他開創了表現枝葉上的陽光閃亮耀眼的效果、空氣中的顫動感、大自然的明豔色彩的先河。康斯特勃的畫作在英法兩國掀起了一場藝術革命。直接承襲了康斯特勃畫風的有巴比松畫派畫家：亨利·盧梭[223]、柯洛（Jean-Baptiste Camille Corot）、多比尼[224]、迪亞茲[225]、迪普雷[226]；這些畫家是法國現代畫派的榮耀。畫家們生活在楓丹白露的森林之中，將自己對周圍的自然美景的印象表現出來。這些畫家們皆鍾愛大自然；除此之外，他們的作品沒有任何共同之處。畫家們隨性而畫，每個人皆依照自己的性情和當時的心境將所見記錄下來。這是現代風景畫的最根本特質；依據每個畫家對於大自然的切身感受，這種特質穿透大自然的外在形態直達核心。

---

223 亨利·盧梭（Henri Rousseau，西元 1844 ～ 1910 年），法國後印象派畫家，以純真、原始的風格著稱。他曾經是一名海關的收稅員，也是自學成才的天才畫家，其作品具有極高的藝術水準。代表畫作為〈夢境〉、〈沉睡的吉普賽人〉等。

224 多比尼（Charles-François Daubigny，西元 1817 ～ 1878 年），法國巴比松派的風景畫家、版畫家，被認為是印象派的重要先驅之一。他的作品對印象派藝術家的創作有深遠的影響。

225 迪亞（Narcisse Diaz，西元 1807 ～ 1876 年），法國畫家，也是巴比松畫派的主要成員之一。

226 迪普雷（Julien Dupré，西元 1851 ～ 1910 年），法國畫家。

〈狂歡夜〉，亨利·盧梭，藏於美國費城藝術博物館

〈風景〉，柯洛，藏於法國巴黎羅浮宮

〈春天〉，多比尼，藏於德國柏林舊國家美術館

〈巴比松附近的老磨坊〉，迪亞，私家收藏

〈豐收〉，迪普雷，藏於美國密爾瓦基格羅曼博物館

另外，現代風景畫畫家力求詮釋和區分時間和季節的各自特點，而且所挑選的時段也更加千變萬化；現代風景畫畫家在這些方面的用心和技藝大有長進。前輩繪畫大師的某些風景畫無法確切的表達他們極欲表現的一年中的某個季節或一天中的某個時刻。十九世紀之前，幾乎所有風景畫好像無不描畫著夏末枝葉繁茂的景象。畫中冰雪是冬季的唯一標識。春天的淡雅色調或秋天的亮麗色調鮮少得以表現。畫家們慣於描畫的午時光線缺少陰影襯托，也極少去尋求日出或日落的不同效果。現代繪畫在光的多樣化上較以往獲得了更加長足的進步。畫家們現在清楚認識到明亮的月光最不利於風景畫創作，因而絕不是最佳的光。風景之美源於光之作用，縱然最尋常的景色也可以因光之作用而化為大美。現代畫家時常利用這種光的變化而表現自己的印象。如今在畫家眼中白晝的每時每刻各有其獨特的美和藝術可能性。惠斯勒

〈夜空墜落的火箭〉，惠斯勒，藏於美國底特律美術館

據說甚至掌握了如何描畫夜色。現代繪畫已經完全掌握了如何表現晝與夜、黃昏與黎明。畫家會在一幅畫中以更明顯的寫實主義風格力求忠實描畫出光的無盡奧妙和時間的微妙差異。在此方面，水彩畫畫家們利用水彩的特性確實大大超越了油彩畫畫家。和油彩顏料一樣，水彩顏料無須停手很長時間即可快速晾乾，這一點使其非常適合捕捉雲彩和陽光易逝的神祕效果和瞬間美景。

除了風景畫繪畫的發展之外，我們可以進一步思考其他欣賞風景畫的觀點。畫家可能會更著眼於構圖的高雅優美而不是自然主義風格的畫法。實際上，克勞德常常會描畫一個無中生有，或至少難以辨認的景色。特納作為一個細心的自然觀察者則隨心所欲的描畫所選主題，盡情省略、誇張、更改。他的畫〈蘇格蘭高地的科爾丘恩城堡〉[227]即是眾所周知的展現他隨性誇張之作。畫中天際群山的輪廓比之原本單調無趣的模樣不僅大變特變，而且同樣大膽的誇張群山的高度，使之顯得巍峨莊嚴。而且在該畫中，特納更加從心所欲；儘管該畫名為科爾丘恩城堡，但他完全改變了位於湖畔的科爾丘恩城堡廢墟的外形和位置。相反，有時畫家力求盡可能的精確表現風景的特徵，似乎其所畫對象的地貌和美感同等重要。畫家很可能偶遇某處風景，無須矯飾即可入畫；房屋、樹木、道路、橋梁的排列無須改變即合乎畫家的構思。但通常情況不會如此。一處風景往往需要畫家的選擇之手將其轉化成畫。然而，無論畫家多麼貼近其主題，如同在觀察肖像畫的所畫人物一樣，他自有其觀察風物的獨特方式；兩個畫家所見略同的情形是絕不可能出現的。同時，每個畫家皆或多或少有其專精的象徵性景色。魯本斯、特納所畫的景色廣袤寬闊；或如霍貝瑪、康斯特勃、柯洛所畫的景色看上去則纖小怡人。所畫瑞士或者挪威的景色可能是崇山峻嶺的風光，或者如所畫英國和荷蘭的景色則平坦宜人。而宏大的景色卻不

---

227 〈蘇格蘭高地的科爾丘恩城堡〉，即 Kilchurn Castle in the Highlands。

〈蘇格蘭高地的科爾丘恩城堡〉蝕刻畫，特納，
藏於英國倫敦泰德美術館

〈發現摩西〉，薩爾瓦多·羅薩，藏於美國底特律美術館

〈阿爾卑斯山脈〉，塞岡蒂尼，藏於瑞士溫特圖爾美術館

一定是最宜入畫的。薩爾瓦多·羅薩[228]曾盡力克服在此方面的難題，然而常常是華而不實，此外一無所獲。特納成功的描畫了阿爾卑斯山和亞平寧山脈，但或許除了塞岡蒂尼[229]，尚無其他畫家勇於嘗試描畫崇山峻嶺的自然美景。

再者，在色彩方面，我們目睹過風景畫從往昔繪畫大師們使用的暖褐色到現代繪畫的亮綠和嫩綠色的不斷演變。早期的一位荷蘭畫家所繪的畫以褐色為主色調——褐色的岩石、褐色的草、褐色的樹木；現將之與現代法國畫派的一幅畫相比較。將兩者在色調和色彩上進行仔仔細細的對比，無人會質疑哪一幅畫更自然逼真。這些褐色色調往往因深色油漆和顏料的變化而顏色加深；

228 薩爾瓦多·羅薩（Salvator Rosa），著名的義大利巴洛克畫家，其浪漫化的風景和歷史畫通常設置在黑暗而野性的環境中，從 17 世紀到 19 世紀初產生了相當大的影響。

229 塞岡蒂尼（Giovanni Segantini，西元 1858 ～ 1899 年），義大利現實主義畫家，作品大多以牧村和阿爾卑斯山區為題材。聖莫里茲有以其命名的博物館。

〈歸家〉，塞岡蒂尼，藏於德國柏林舊國家美術館

這些色調盛行於十八世紀的風景畫繪畫並成為一種根深蒂固的風景畫藝術傳統。大自然的各種綠色色調常常被畫家調製成像極一把老舊的克雷莫納[230]小提琴的各種褐色色調。

一幅風景畫不在前景畫上一棵褐色的樹都無法說是完整無缺的。康斯特勃藐視這些繪畫習俗，將草和樹畫成如其所見的綠色；他曾因他沒有畫上那荒謬的藝術標識——褐色的樹——而被當時大名鼎鼎的藝術贊助人喬治·博蒙特爵士[231]批評，畫家對此的解釋是他從未畫過任何自己在自然中未曾看見的東西；此番解釋在那個時代聽起來是多麼驚世駭俗的妙論。自他開始，在大自然本身可見的陽光照耀的各種綠色、黃色和珍珠灰取代了曾流行一時的褐色。各種常規的著色法已無法破解現代畫家們所著迷的關於光及在自然光中作畫的難題。

或許最考驗風景畫畫家技藝的是如何表現距離效果。前景、中景、背景應融為一體，讓眼睛可以無差別的自自然然的一覽全景。早期畫家們難以應對這些變化，有時對此完全無視。在鮑茨[232]所畫，現存慕尼黑的一幅三聯祭壇畫的右翼畫〈聖克里斯多福〉[233]中，畫家憑藉高超的繪畫技藝描畫了藍色的河流，泛著白色泡沫的漣漪，倒映水中的漫天晚霞。鮑茨了解到遠景不可能與前景同樣清楚和明亮。但是他未能進行有效調整，因而未

---

230 克雷莫納（Cremona），義大利北部倫巴底大區中的一個城市，小提琴發源地之一，聚集了許多優秀的製琴師，並出產全世界最優良的小提琴、中提琴和大提琴。

231 喬治·博蒙特爵士（Sir George Beaumont，西元 1753 ～ 1827 年），英國著名藝術贊助人、業餘畫家。倫敦國家美術館創建人之一。

232 鮑茨（Dieric Bouts，約西元 1410/1420 ～ 1475 年），早期尼德蘭油畫家。

233 〈聖克里斯多福〉，即 St. Christopher。聖克里斯多福為天主教及正教會所敬禮的聖人，他最有名的傳說是曾經幫助耶穌所假扮的小孩過河。

能產生真正意義上的中景。該畫前景中的褐色岩石與背景中的藍色岩石交會一處，而河水的褐色未經過渡而顯得突兀。一幅能讓人望進無際遠方的風景畫自有其獨特魅力，所有形狀融入神祕的朦朧之中。這正是佩魯吉諾、克勞德、特納的魅力，因為他們的畫給人無盡的空間感，令人賞心悅目。

〈祭壇畫〉，鮑茨，藏於德國慕尼黑老繪畫陳列館

　　我們看風景畫時，時常會注意到畫家何其巧妙的安排背景的線條，以此強調和重複前景的人物、樹木、建築的線條，並將它們融為一體而產生效果的統一。即使在線條實際上沒有重複的地方，前景和背景仍須以逼真或者巧妙對比的方式達到彼此關聯的效果。像庫普和特魯瓦永[234]這樣的畫家對這一必要性心領神會；他們把前景中的牛群描畫得大而醒目以確保在所繪風景畫的某個部分留有一片寬廣的視域，予人以空間感和灑脫感。這種效果透過使用低而平的地平線得以加強。

　　幾乎所有畫家都意識到在風景畫的場景中添加人物的價值。事實上，正如我們所見，畫中人物無論多麼纖小和不顯眼，曾一度是風景畫創作的由頭，畫作也時常藉此命名。毫無生機的風景畫實則為數不多。哪怕只是畫上一群空中飛鳥也可顯示某種靈動以抵消畫中大自然的呆板之感；死氣

〈河中的牛群〉，庫普，
藏於匈牙利布達佩斯美術博物館

〈牛、羊和景色〉，特魯瓦永，
藏於美國明尼阿波利斯美術館

〈聖克裡斯多福〉，鮑茨，藏於德國慕尼黑老繪畫陳列館

沉沉的大自然在繪畫和現實中都易顯單調無趣。有時風景畫畫家確實缺少描畫人物的技能。特納的人物描畫對於其風景畫的壯麗布景而言，則顯得極其稚拙和不盡人意。我們知道在荷蘭畫家之中僱用熟練的人物畫家來彌補風景畫畫家之不足是當時公認的做法。而這種分工在現代印象主義風景畫中是行不通的，因為人物是構成整個畫面不可或缺的一部分而不單單是添加生氣而已。同樣的，畫中出現的某些建築，農舍或風車有助於表現景色的真實比例，同時也可添加一份人情味，而那些構思奇妙、至臻至美的風景畫則會更富有人情味。許多偉大的風景畫畫家都在各自的作品中加入建築物，例如霍貝瑪的疏林小屋、康斯特勃的農莊、克勞德古典莊嚴的廊柱或者特納的壯麗宮殿。

　　更有甚者，許多畫家將建築作為他們的唯一繪畫主題。在加納萊托和瓜爾迪所繪的義大利風景、羅伯特[235]所畫的廟宇廢墟和貝克海德[236]、范德爾·海頓、彼得·尼夫斯[237]、德·威特[238]等十七世紀荷蘭大師們及當代荷蘭畫家巴斯布姆[239]筆下的教堂和街景中，人們可以欣賞到單純描畫建築的繪畫效果。

　　加納萊托和瓜爾迪所繪的威尼斯街道和運河景象，不僅有著繪畫價值還頗具考古價值，因為這些畫面記錄了很多現已消失的著名建築的外觀。加納萊托擅於細膩的構圖和精確的透視畫法。在他的學生瓜爾迪的畫作中，我們則欣賞其色彩的魅力和氛圍效果。有些荷蘭建築景觀畫家致力於描畫街景及教堂和房屋的外觀，而夾在林蔭大道之間的運河又為這些景色平添魅力。其他畫家則樂於描繪寬敞的教堂內景；這些內景為使用精巧的

---

235　羅伯特（Hubert Robert，西元 1733 ~ 1808 年），法國浪漫主義畫家，尤其以他的山水畫和隨想曲或對義大利和法國廢墟的半虛構入畫而聞名。

236　貝克海德（Gerrit Berckheyde，西元 1638 ~ 1698 年），荷蘭黃金時代畫家。

237　彼得·尼夫斯（Peter Neefs，西元 1578 ~ 1661 年），法蘭德斯畫家。

238　德·威特（Emanuel de Witte，西元 1617 ~ 1692 年），荷蘭黃金時代畫家。

239　巴斯布姆（Johannes Bosboom，西元 1817 ~ 1891 年），荷蘭畫家。

〈威尼斯大運河入河口〉，加納萊托，藏於美國休士頓美術館

〈哈倫大廣場〉，貝克海德，
藏於荷蘭哈倫弗蘭斯·哈爾斯博物館

〈威尼斯卡納雷吉奧運河〉，瓜爾迪，
藏於美國紐約弗里克收藏館

〈教堂內景〉，彼得·尼夫斯，藏於南澳美術館

〈羅馬廢墟廟宇〉，羅伯特，藏於美國洛杉磯蓋蒂中心

〈從卡爾頓山俯瞰愛丁堡〉，大衛·羅伯茲，私家收藏

透視法及光和色彩的細膩處理提供了等同空間。大衛·羅伯茲[240]和普勞特[241]則是英國傑出的建築景觀畫家。

〈紐倫堡之景〉，普勞特，藏於美國丹佛美術館

〈葡萄牙猶太會堂內景〉，德·威特，藏於荷蘭阿姆斯特丹國家博物館

〈盧昂主教座堂〉，巴斯布姆，藏於荷蘭阿姆斯特丹國家博物館

　　前文已談到過風景畫中的天空描畫。第一階段是色彩漸變的藍天與地平線融為一體的景色替代了十四世紀及後

240　大衛·羅伯茲（David Roberts，西元 1796 ～ 1864 年），蘇格蘭畫家。

241　普勞特（Samuel Prout，西元 1783 ～ 1852 年），英國水彩畫家、水彩建築畫大師。

期普遍使用的金色背景。天空和雲彩如今是風景畫藝術不可或缺的部分。天空是否會蹙眉或微笑？天空是否平靜，或者是否能感受到風和新鮮空氣的存在？天空是否透明、反光、既非如紙般輕薄亦非陰暗晦澀？雲彩是否飄動，如懸浮在藍天之間或如碧海揚帆一般華麗？畫家是否盡善盡美的表現了雲彩的形態，而未將之畫成模糊混亂或死板呆滯的樣子？雲彩是否在空中盡顯其完整形態而令整個畫面氣象萬千？來比較一下帕蒂尼爾所畫的如大理石花紋般的灰暗雲霞與特尼爾斯所畫的明淨如洗的銀白色天空。范勒伊斯達爾和康斯特勃尤愛雨後碧空如洗，凸顯滾滾烏雲消逝之際的鮮明輪廓；而時至今日尚無人可以超越克勞德所畫的與無盡碧空綿延相連的、明亮透明的蒼穹。天空在風景畫中的作用不容小覷，正如某些現代繪畫中，地平線時而低垂或時而宛若一條細帶高懸天邊。低垂的地平線讓畫面顯得更寬廣悠遠，進而展現絢麗多彩千姿百態的天空效果。

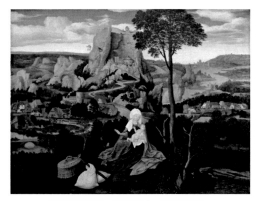

〈逃往埃及路上的休息〉，帕蒂尼爾，藏於德國柏林畫廊

〈河上彩虹〉，特尼爾斯，私家收藏

　　海景畫（marine painting 或 seascape）完全可視為風景畫的一個分支。海景畫與風景畫在同一時期得到發展。儘管湖泊河流時常入畫，但我們發現大海很少出現在早期畫作乃至繪畫背景中。事實上，英國國家美術館現有一幅尼科洛‧達‧福利尼奧[242]所繪的有遠處海景的小畫。海景畫最早於荷蘭占有一席之地，因為對於這個海上低地強國來說，海洋既是其榮耀也

242　尼科洛‧達‧福利尼奧（Niccolo da Foligno，西元 1430～1502 年），義大利畫家。

是其威脅。

在范‧果衍、德‧福利格[243]、威廉‧范‧德‧維爾德[244]，范‧德‧卡佩爾[245]的影響下，一個海景畫畫派應運而生。他們著迷於光及平靜海面上的倒影，因而大多時候描畫的是寧靜的海岸風光、停泊著的漁船和戰艦。巴克赫伊森[246]酷愛描畫暴風雨和海難船隻，曾經冒死在敞船上觀察波濤洶湧的大海。特納早期的海景畫〈海難船〉（*Shipwreck*）、〈加來碼頭〉（*Calais Pier*）、〈風中漁船〉（*Fishing Boats in a Breeze*）展示了相同的精神；而特納在其所畫的平靜海港和金光蕩漾的運河風景中樂此不疲的描畫著幽深海面的靜態之美。這些景色足以媲美克勞德的傑作。自特納時代開始，畫家們畫盡了大海的千姿百態。庫爾貝[247]在其現藏於羅浮宮的名畫〈海浪〉（*Wave*）中描繪了驚濤拍岸的宏偉氣勢和海浪的壯觀弧

〈雨後哈倫〉，范勒伊斯達爾，
藏於瑞士蘇黎世美術館

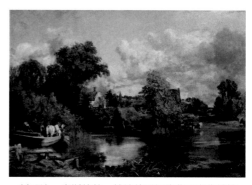

〈白馬〉，康斯特勃，藏於美國紐約弗里克收藏館

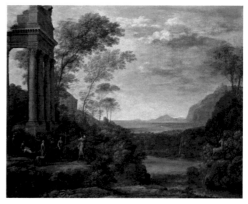

〈阿斯卡尼俄斯在塞維亞狩獵雄鹿〉，克勞德，
藏於英國牛津大學阿須摩林博物館

243　德‧福利格（De Vlieger，西元 1601 ～ 1653 年），荷蘭畫家。
244　威華‧范‧德‧維爾德（William Van de Velde，西元 1633 ～ 1707 年），荷蘭海洋畫家。
245　范‧德‧卡佩爾（Van de Cappelle，西元 1626 ～ 1679 年），荷蘭海洋畫家。
246　巴克赫伊森（Ludolf Backhuizen，西元 1630 ～ 1708 年），荷蘭海洋畫家、製圖員、版畫家。
247　庫爾貝（Gustave Courbet，西元 1819 ～ 1877 年），法國著名畫家，現實主義畫派的創始人。主張藝術應以現實為依據，反對粉飾生活，他的名言是：「我不會畫天使，因為我從來沒有見過他們。」

度。梅斯達格[248]和亨利·摩
爾[249]尤喜描畫海洋的廣袤,而
畫中陸地或有或無。康沃爾
派(Cornish)畫家們則從岸上
描畫大海。事實上,如現代
風景畫一樣,現代海洋畫所
做出的大膽嘗試不知凡幾。

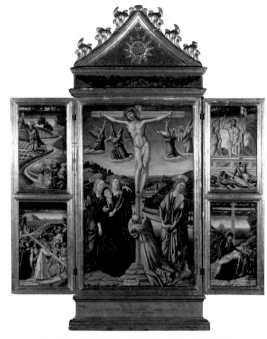

〈十字架上的基督〉,尼科洛·達·福利尼奧,
藏於英國倫敦國家美術館

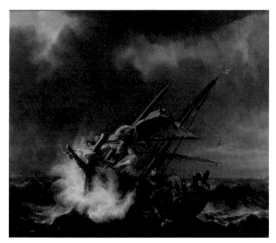

〈駕馭風暴〉,德·福利格,
藏於德國哥廷根大學藝術收藏館

248 梅斯達格(Hendrik Willem Mesdag,西元
　　1831～1915年),荷蘭海洋畫家。
249 亨利·摩爾(Henry Moore,西元1831～
　　1895年),英國海洋和風景畫家。

〈平靜海面上的荷蘭戰艦〉，威廉・范・德・維爾德，
藏於荷蘭阿姆斯特丹國家博物館

〈戰艦歸港〉，范・德・卡佩爾，
藏於荷蘭阿姆斯特丹國家美術館

〈暴風雨中的航船〉，巴克赫伊森，
藏於英國利物浦沃克美術館

〈海難船〉，特納，藏於英國倫敦泰德美術館

〈海浪〉，庫爾貝，藏於法國巴黎羅浮宮，
現藏於里昂美術館

〈離岸的漁船〉，亨利·摩爾，
藏於英國倫敦阿博特 & 霍德美術館

〈海上夜景〉，梅斯達格，
藏於荷蘭哈倫泰勒博物館

〈加來碼頭〉，特納，藏於英國倫敦國家美術館

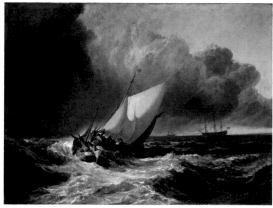

〈風中漁船〉，特納，藏於英國倫敦國家美術館

# 第十章　風俗畫

風俗畫（Genre pictures）是我們所探討的三個類別繪畫中的最後一個類別。雖然依其性質而言風俗畫與其他類別相比在繪畫藝術中處於次要地位，但現代繪畫的發展使其成為作品數量最多，也許最為人喜愛的類別。「風俗畫」這個術語的界定很鬆散，包含大量繪畫作品和驚世駭俗的藝術創作。這個術語不僅涉及實際主題，也涉及畫法，因此該術語涵蓋非常廣泛。僅從主題角度看，風俗畫包括所有無意描繪具體個人或事件的畫作，比如實際生活中綿綿不息和或許日常發生的各種人物和平凡事件。所描畫的這些主題凡俗瑣碎而絕談不上意義非凡。一個向長官遞交戰報的士兵、一個擺弄玩具的小孩、一群在酒館裡暢飲作樂的男人、幾個打雪仗的學童、一個讀情書的愁思女人等常常都是風俗畫的題材。另外，描繪所謂靜物、廚房用具的布置、花和水果的畫作均可很簡單的劃歸在這個類別之下。動物繪畫也須視為某種風俗畫。因此，從主題角度看，風俗畫可以描繪家庭景象和事件，講

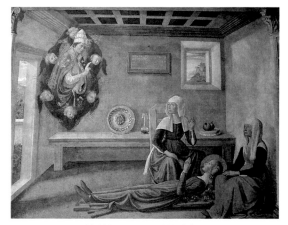

〈聖菲娜之死〉，基蘭達奧，
藏於義大利聖吉米尼亞諾聖母升天協同教堂

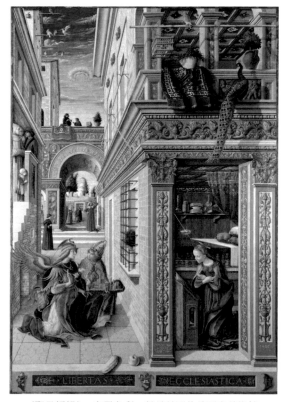

〈聖母領報〉，克里韋利，藏於英國倫敦國家美術館

述快樂或悲傷的故事，詮釋書中或戲劇中的某些片段，表達某種寓意或記錄某個笑話；事實上這些主題可能關於家居生活，軼事趣聞，文學戲劇，亦可能是純屬娛樂性的。

另一方面，單單從作品主題的角度，那些乍看上去處理風格不屬於此前論述過的類別的畫則均可視為風俗畫。純粹宗教或歷史主題也可以藉這種平實無華的風格進行描畫，使之幾乎看似風俗畫。這種風俗畫法早在純粹的風俗畫主題入畫之前就已存在。在繪畫早期歷史上，繪畫是極其嚴肅的行業，畫家的工作繁重，無暇顧及那些瑣碎題材：比如一個摔碎了水罐、滿臉愁容的男孩、一個討價還價的魚販等等。最早的風俗畫繪畫可見於早期宗教畫所繪的日常事件及佛羅倫斯和威尼斯畫家所繪的溼壁畫和祭壇畫中；這些佛羅倫斯畫家有基蘭達奧、安德烈亞‧德爾‧薩爾托及克里韋利、卡帕齊奧、巴薩諾等威尼斯畫家。基蘭達奧精心創作的聖吉米尼亞諾城[250]溼壁畫〈聖菲娜[251]之死〉（*The Death of Saint Fina*）所採用的手法何其平實細膩。在現藏英國國家美術館克里韋利所畫的〈聖母領報〉中，聖母的逼仄臥室及床上面架子上放著的瓶子、盤子、書籍顯露了日後風俗畫的端倪；這些用具本身在後期就足以成為繪畫的題材。在現藏於威尼斯美術學院卡帕齊奧所畫的〈聖厄蘇拉之夢〉（*Dream of St. Ursula*）中，卡帕齊奧同樣表現了其對日常家居生活的興趣，並以極其簡約直白的手法和近似風俗畫的風格加以描繪。在北歐畫家所描繪的更加凡俗化的宗教畫中，我們則會更輕鬆的尋到風俗畫的蛛絲馬跡。在一位早期德國畫家所繪的、現藏於慕尼黑美術館的〈聖母的誕生〉（*The Birth of the Virgin*）中，畫家以獨特的熱情精心描繪了其中的家居細節。畫中細心的德國主婦正從裝滿衣物的衣櫥裡拿出床單，兩個保姆仔細查看著孩子的浴盆，一邊試探著水溫，同時一個女僕正把熱水從鍋裡倒入浴盆。

---

250 聖吉米尼亞諾城（San Gimignano）義大利中北部托斯卡尼大區西恩納省的一個城牆環繞的中世紀小城，主要以中世紀建築，尤其是城外數公里就可看見的塔樓聞名，此外還出產白葡萄酒。

251 聖菲娜（Saint Fina，西元 1238～1253 年），基督教聖人。

〈聖厄蘇拉之夢〉，卡帕齊奧，　　　　　〈聖母的誕生〉，藏於德國慕尼黑美術館
藏於義大利威尼斯美術學院

　　風俗畫最早於十七世紀才成為一個真正獨立的繪畫分支。荷蘭畫家們
對於純粹風俗畫的貢獻居功至偉。那是一群醉心於描畫平凡題材的普通
人。一個性格淡漠和追求凡俗生活的民族對於神祕或費解之事毫無興趣，
對於高深莫測的宗教畫毫無需求；事實上，荷蘭人恪守喀爾文主義，絕不
會接受以上這些東西。荷蘭人的房屋不大，因而他們的畫也較小。風俗畫
被稱為繪畫中的布爾喬亞[252]，是荷蘭富有的中產階級喜聞樂見的繪畫風
格。荷蘭實是最頂級的風俗畫之鄉。林布蘭以純粹的風俗畫風格繪製宗教
場景。范・奧斯塔德、布勞威爾、特鮑赫、梅曲、揚・斯特恩、傑瑞特・
道、彼得・布勒哲爾[253]、特尼爾斯以及當時上百名畫家都是前所未有的、
徹頭徹尾的風俗畫畫家。范・奧斯塔德和布勞威爾描畫了黑漆漆的酒館內
景及其中暢飲吵鬧的波耳人，並以無可比擬的活力和寫實主義風格描畫了
這些景象。特尼爾斯對於日常生活中室內和室外的景象也以同樣嫻熟的精
巧進行了描畫。特鮑赫和梅曲所處的生活環境較為優雅，因而偏愛描畫奢
華高貴的家居生活景象。揚・斯特恩秉性樂觀，為人坦率，性喜享樂，所

---

252　布爾喬亞（bourgeoisie），即「資產階級」法語，是根據一些西方經濟學思想學派，尤其是馬克思主義，為資本
　　主義社會所做的階級劃分當中的階級之一。
253　彼得・布勒哲爾（Peter Bruegel，西元 1525 ～ 1569 年），早期尼德蘭畫家。

以其畫作則受此影響而卓絕群倫。傑瑞特·道工於細膩加工及和諧配色。尼古拉斯·馬斯[254]描繪的是人們生活中充滿柔情和悲憫、扣人心弦的場景，而且他引人入勝之處在於以真情實感進行創作而絕非出於虛情假意。維梅爾[255]和德·霍赫[256]精於表現陽光灑滿客廳或鋪地庭院的效果。

但是對於所有這些風俗畫大師們來說，尋求表現手法上的獨特性或特點毫無用處；在這一點上，揚·斯特恩也許是個異類。這些風俗畫大師們根本無意表現自己的獨特性，或者即使發現什麼獨特性，也對此毫不在意。他們描畫的是尋常生活中的尋常百姓而不是危難之際的英雄人物。他們的主題很簡單直接。畫家們毫不在乎什麼歷史或考古知識、宗教信仰、書本知識。畫家們與普通男女產生親切共鳴，而他們的感受並不是徒勞

254 尼古拉斯·馬斯（Nicolaes Maes，西元 1634 ～ 1693 年），荷蘭風俗畫家、肖像畫家。

255 維梅爾（Johan Vermeer，西元 1632 ～ 1675 年），荷蘭黃金時代畫家。維梅爾與林布蘭被稱為荷蘭黃金時代最偉大的畫家，他們的作品中都有透明的用色、嚴謹的構圖、以及對光影的巧妙運用。維梅爾善於精細的描繪一個限定的空間，優美的表現出物體本身的光影效果及人物的真實感與質感。

256 德·霍赫（De Hoogh，也拼寫為「Hooch」，西元 1629 ～ 1684 年），荷蘭風俗畫家。

〈兩個閒聊的主婦〉，尼古拉斯·馬斯，藏於荷蘭多德雷赫特博物館

〈地理學家〉，維梅爾，藏於德國法蘭克福施泰德藝術館

的。喬治・艾略特[257]曾在一個為人熟知的段落裡大書特書荷蘭大師們的魅力：「荷蘭繪畫因其珍稀的誠實特質而令我欣喜不已，儘管品味高尚的人們嗤之以鼻。在這些真實描繪單調平凡生活的畫作中我可以尋到某種勾起人們強烈同情心的源頭；而這種生活，較之奢華或貧苦的生活，或充滿悲傷磨難或驚世壯舉的生活，才一直是我們凡夫俗子的命運。我饒有興趣的把目光從那些雲端之上的天使、男女先知、氣概非凡的勇士們轉向一個彎腰擺弄著花盆或獨自吃飯的老嫗；午後的陽光，想必透過一層樹葉柔和的落在她的帽子、紡車輪子的邊沿，石製水壺等所有不甚值錢而於她珍貴無比的家什之上。」

〈庭院裡的玩牌者〉，德・霍赫，
藏於英國倫敦女王美術館

　　如此在荷蘭所發生的事例傳遍歐洲；每個繪畫藝術得以蓬勃發展的國家皆有其聞名於世的風俗畫畫家。有著「南歐的賀加斯」美譽的義大利畫家隆吉是一位實至名歸的大師。夏丹是一位遺世獨立、迄今最偉大的法國風俗畫畫家，他的靜物畫與十八世紀矯揉造作的畫作幾乎判若雲泥。現藏於羅浮宮，他的〈餐前祈禱〉（*Grace before Meat*）和〈勤勞的母親〉（*La Mère*

〈餐前祈禱〉，夏丹，藏於法國巴黎羅浮宮

---

257 喬治・艾略特（George Eliot，西元 1819 ～ 1880 年），英國小說家。代表作：《佛羅斯河畔上的磨坊》、《米德爾馬契》等。

〈吉他手〉，格勒茲，藏於波蘭華沙國家博物館

〈勤勞的母親〉，夏丹，藏於法國巴黎羅浮宮

*laborieuse*）顯示了他甚至足以比肩最偉大的荷蘭風俗畫大師們。徒負虛名的格勒茲[258]的作品與夏丹質樸靜默而不失高貴的畫相比顯得何其無病呻吟和膚淺粗俗。這一時期，有一種風俗畫風格在法國盛行；正如法國人的性情與荷蘭人的性情之不同，法國風俗畫的風格與荷蘭風俗畫的風格有著截然不同的特點。

華鐸、朗克雷、福拉歌那畫的不是臉色紅潤、穿著普通服飾、忙著廚房和家務事的女人和滿是貨物的蔬菜水果店或家禽肉店，而是王宮中衣著優雅的淑女和紳士，穿著緞面鞋、翩翩起舞或在某個貴族城堡的草坪上用著精美陶瓷餐具、歡聚宴飲。若這是風俗畫，那也是田園式的風俗畫。被友人稱為「小荷蘭大師」的梅索尼埃[259]的畫風雖然與荷蘭風景畫有所區別但更趨向相同。儘管在色彩上他無法與像特鮑赫和梅曲這些最頂級的荷蘭畫家媲美，但論及手法的細膩入微，他絕不亞於這些人。在西班牙，與荷蘭大師們同期的牟利羅透過生動描繪

258 格勒茲（Jean-Baptiste Greuze，西元 1725 ～ 1805 年），法國畫家。與同時代描繪宮廷和神話為主的畫家不同，格勒茲關注市民生活，善長風俗畫和肖像畫。

259 梅索尼埃（Jean-Louis-Ernest Meissonier，西元 1815 ～ 1891年），法國古典主義畫家和雕塑家，以刻畫拿破崙及他的軍隊，包括與其相關的軍事主題作品而聞名。

〈彈琉特琴的士兵〉，梅索尼埃，
藏於美國紐約大都會藝術博物館

形形色色的鄉下男孩和街頭阿拉伯人使風俗
畫盛極一時。甚至維拉斯奎茲在早期也創作
了靜物畫（bodegónes）或廚房景象畫，例如
〈煎雞蛋的老嫗〉（An Old Woman Cooking Eggs）、
〈進餐的兩個年輕男子〉（Two Young Men at a
Meal）。哥雅的風俗畫要麼風格怪誕，要麼採
用同期法國畫派的畫風優雅精美。福爾圖
尼[260]是西班牙現代風俗畫繪畫的代表人物，
也是一位流行畫家，其才氣華而不實，有著
南歐人喜好色彩和張揚的特性。

　　英國的風俗畫始於賀加斯，賀加斯本著
一個道德改良者的說教精神對待繪畫藝術。
如果他是一個才能稍遜的畫家，這種立場一
定會早早葬送了他的藝術；但是賀加斯首先
是個畫家，然後才是改良者；他的系列佳作
〈時髦的婚姻〉[261]和〈浪子歷程〉[262]絕不僅
僅是以繪畫形式呈現的說教。威爾基繼承了
賀加斯的衣缽，然而他作畫時毫無前輩畫家
的說教意圖。被譽為「蘇格蘭的特尼爾斯」
的威爾基虛心向荷蘭和法蘭德斯前輩大師們
學習，常常一邊研究身旁畫架上的特尼爾斯
或者范・奧斯塔德的作品一邊畫畫。稍稍看

〈三個男孩〉，牟利羅，
藏於英國倫敦杜爾維治美術館

---

260　福爾圖尼（Fortuny，西元 1838 ～ 1874 年），19 世紀西班牙畫家。
　　他是歐洲最早的一批現代主義藝術家之一，也是當時在巴黎和羅
　　馬知名的西班牙加泰隆尼亞畫家。

261　〈時髦的婚姻〉，即 Marriage à la Mode，賀加斯的系列代表作，該
　　系列由六幅油畫作品組成。

262　〈浪子歷程〉，即 The Rake's Progress，賀加斯的系列代表作，該
　　系列由八幅油畫作品組成。

〈煎雞蛋的老嫗〉，維拉斯奎茲，
藏於蘇格蘭愛丁堡國家畫廊

〈進餐的兩個年輕男子〉，維拉斯奎茲，
藏於英國倫敦阿普斯利邸宅

〈西班牙式婚禮〉，福爾圖尼，藏於西班牙加泰隆尼亞國家藝術博物館

上一眼他的畫〈盲眼琴師〉（*The Blind Fiddler*）和〈鄉村節日〉（*The Village Festival*）則會發現前輩大師們對他的影響何其深遠。在威爾基的畫中英國風俗畫的敘事風格已有明顯呈現。英國十九世紀的繪畫史很大程度上就是英國

風俗畫畫家的歷史，其中值得一提的有馬爾雷迪[263]、萊斯利、弗里思[264]、歐查森[265]、阿爾瑪-塔德瑪。

〈時髦的婚姻〉之〈婚前財產協議〉，賀加斯，藏於英國倫敦國家美術館

〈老山牆〉，馬爾雷迪，藏於美國耶魯大學英國藝術中心

〈浪子歷程〉之〈狂歡〉，賀加斯，藏於英國倫敦約翰・索恩爵士博物館

263 馬爾雷迪（William Mulready，西元 1786 ～ 1863 年），愛爾蘭風俗畫家。

264 弗里思（William Powell Frith，西元 1819 ～ 1909 年），英國維多利亞時代畫家，擅長風俗畫和敘述性全景畫。

265 歐查森（William Quiller Orchardson，西元 1832 ～ 1910 年），蘇格蘭畫家。

〈盲眼琴師〉，威爾基，藏於英國倫敦泰德美術館

〈鄉村節日〉，威爾基，藏於英國倫敦泰德美術館

〈第一朵雲〉，歐查森，
藏於澳洲墨爾本維多利亞國立美術館

〈拾穗少女〉，弗里思，私家收藏

〈激辯中的沉默〉，阿爾瑪 - 塔德瑪，私家收藏

〈蒲柏示愛瑪麗・沃特利・蒙塔古夫人〉，
弗里思，藏於紐西蘭奧克蘭藝術畫廊

從每年在倫敦、巴黎、慕尼黑、維也納舉行的現代繪畫展判斷,風俗畫很顯然是當代最流行的繪畫藝術。至少在英國,風俗畫,特別是那些以軼事或文學題材風俗畫的形式描畫最敏感和最煽情的現實側面的作品,幾乎無可爭議的占據主導地位。這類作品數以千計;這批畫家的畫功微不足道,只能利用顯而易見的巧妙題材來彌補拙劣的技藝和平庸的手法。頂級的風俗畫畫家絕不會自貶身價去採用此法。最傑出的畫家可以妙手生花而把任何情景化成一幅令人讚嘆的畫作,因此他們從不在乎要畫的情景美與不美。因為在風俗畫創作中,正如我們所見,主題較之處理手法是次要的,在靜物畫創作中尤其如此。

〈貴婦的餐桌和鸚鵡〉,德・黑姆,藏於奧地利維也納美術學院畫廊

〈早餐〉,赫達,藏於俄羅斯聖彼得堡艾米塔吉博物館

　　置於桌上的一些普通廚房用具和水果不太可能讓心不在焉的人提起興趣或感到愉悅;但像夏丹及荷蘭畫家德・黑姆[266]、赫達[267]或卡爾夫[268]這樣真正的藝術大師們會利用巧妙的布置,透過突顯被無視的光和色彩的細膩之處、強烈的對比、和諧的構圖將這些不起眼的東西畫成真正的藝術品。靜物畫(natures mortes)畫家只需要最簡單的材料──幾個紅銅或黃銅的罐子和平底鍋、一塊麵包、一塊生肉、幾個盛放水果或蔬菜的白鑞或陶製

266　德・黑姆(Jan Davidsz. de Heem,西元 1606 ～ 1684 年),荷蘭靜物畫家。
267　赫達(Willem Claesz. Heda,約西元 1594 / 1594 ～約 1680 / 1682 年),荷蘭靜物畫家。
268　卡爾夫(Kalf,西元 1619 ～ 1693 年),荷蘭靜物畫家。

的廚房器皿。這些題材若在畫面上縮小處理自然是極其有效的。類似席得斯的那些畫有死動物和水果的大型油畫難免單調,主題也微不足道,遠遠不足以表現其應代表的英雄氣概。這些作品的價值幾乎毫不例外在於其高超的技藝。一幅靜物畫應如一顆明珠,絢爛多彩,熠熠生輝。

〈晚明青花罐靜物畫〉,卡爾夫,
藏於美國印第安納波里斯藝術博物館

在花卉繪畫中,所用材料不再貌似粗俗簡陋而是最為豔麗繁多。在這方面,畫家還要發揮其選擇和布景能力。在花和葉的形狀紋理的真實表現上,法蘭德斯畫家揚·勃魯蓋爾[269]和希格斯[270]是無與倫比的。然而,呆板的歸類和冷硬色調常常讓他們的畫作失去真正的魅力和自然主義品格。在捕捉自然形狀的基本美感、更隨性的花卉布置、更淡雅優美的表現手法方面,歐洲花卉畫家遠不及日本畫家。

〈花瓶〉,揚·勃魯蓋爾,
藏於比利時皇家安特衛普美術館

269 揚·勃魯蓋爾(Jan Brueghel,西元 1568 ～ 1625 年),
法蘭德斯文藝復興時期著名畫家。

270 希格斯(Daniel Seghers,西元 1590 ～ 1661 年),法
蘭德斯文藝復興時期著名靜物畫家。

最後，必須提一下致力於描畫動物的一批畫家。在一個像荷蘭這樣牧場遍地的國家，許多荷蘭畫家很自然的極其擅於畫牛。其中傑出的有庫普、保盧斯·波特[271]、阿德里安·范·德·維爾德[272]、凱瑞爾·杜賈丹[273]、韋尼克斯[274]，而洪德科特[275]在描畫家禽場方面是獨一無二的。法蘭德斯[276]的魯本斯和席得斯以描畫動態的動物而聞名於世。在當代，動物繪畫已經成為一個重要、獨立的繪畫藝術分支。這很容易讓人聯想到法國的庫爾貝、特魯瓦永、羅莎·博納爾[277]和英國的莫蘭、藍道西爾[278]、布里頓·里維

〈玻璃花瓶和舞蝶〉，希格斯，藏於瑞典哥德堡博物館

埃[279]這些畫家的大名。動物畫家必須表現野獸的特有動作和姿態及其皮毛的紋理。總而言之，他必須捕捉到真正的動物表情，避免像藍道西爾那樣錯誤的替狗和馬畫上多愁善感、近似人類的表情。自杜勒時代至今，旅行

271　保盧斯·波特（Paulus Potter，西元 1625 ～ 1654 年），荷蘭著名專注於動物和風景畫的畫家。

272　阿德里安·范·傳·維爾德（Adrian Van der Velde，西元 1636 ～ 1672 年），荷蘭動物及風景畫家。

273　凱瑞爾·杜賈丹（Karel Du Jardin，西元 1626 ～ 1678 年），荷蘭黃金時代畫家。

274　韋尼克斯（Jan Weenix，西元 1641 ／ 49 ～ 1719 年），荷蘭黃金時代畫家。

275　洪德科特（Hondecoeter，西元 1636 ～ 1695 年），荷蘭動物畫家。

276　法蘭德斯（Flanders），傳統意義上的「法蘭德斯」指的是法蘭德斯伯國涵蓋的地區，大致對應今比利時東、西法蘭德斯省，法國北部的法國法蘭德斯與荷蘭南部的澤蘭法蘭德斯，如今「法蘭德斯」一稱指代了更大的區域，用於表示比利時整個荷蘭語區，人口主要為佛拉蒙人。

277　羅莎·博納爾（Rosa Bonheur，西元 1822 ～ 1899 年），十九世紀最著名女性畫家，以動物畫出名。

278　藍道西爾（Edwin Landseer，西元 1802 ～ 1873 年），英國畫家、雕塑家，受封爵士。以繪畫以動物作品著稱。著名的雕塑作品是英國倫敦特拉法加廣納爾遜紀念柱基座的獅子。

279　布里頓·里維埃（Briton Riviere，西元 1840 ～ 1920 年），英國畫家。

和攝影的出現已經大大擴大了動物畫家
的創作範圍；在杜勒時代，犀牛是鮮為
人知的動物，而杜勒是依照傳聞和目睹
過犀牛之人所畫的一小幅鉛筆畫，畫下
並雕刻了其著名的〈犀牛〉版畫。

〈牛〉，保盧斯·波特，
藏於荷蘭海牙毛里茨之家博物館

〈放牧風景畫〉，韋尼克斯，
藏於英國倫敦佳士得拍賣行

〈放牧〉，阿德里安·范·德·維爾德，
藏於丹麥哥本哈根尼瓦加德博物館

〈雞和鴨〉，洪德科特，
藏於荷蘭海牙毛里茨之家博物館

〈放牧娃〉，凱瑞爾·杜賈丹，
藏於荷蘭海牙毛里茨之家博物館

〈雪中的狐狸〉，庫貝爾，藏於美國達拉斯藝術博物館

〈紐芬蘭犬〉，藍道西爾，藏於英國倫敦維多利亞與艾伯特博物館

〈衲韋爾犁地的牛〉，羅莎·博納爾，藏於法國巴黎奧賽博物館

〈丹尼爾答國王〉，布里頓·里維埃，藏於英國曼徹斯特美術館

〈犀牛〉，杜勒木刻版畫

# 第十一章　素描

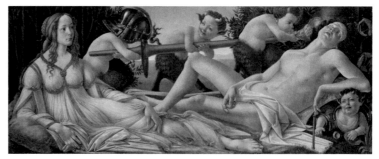

〈維納斯和戰神瑪律斯〉，波提且利，藏於英國倫敦國家美術館

　　繪畫藝術中最簡單、最常見的表現方法是輪廓的使用。為了檢驗這一點，我們只須查看一下早期繪畫的作品；早期畫作中光影和透視效果完全缺失或者極其粗淺，對繪畫整體而言幾乎無足輕重。史前穴居人使用燧石在岩石上所刻劃的、為人熟知的馴鹿和猛獁象輪廓代表著繪畫的初始階段。這些早期作品可以比擬成一個孩童以最簡單和最常見的輪廓畫人和馬時的最初嘗試。當這些輪廓線內被塗抹上顏色時則繪畫又進了一步，這相當於繪畫藝術的初始階段。最早的繪畫藝術只涉及平面，即長和寬，輪廓就足以表現兩者。即使有必要表現立體，即縱深（depth），輪廓仍然十分重要，可以透過使用直線透視法（Linear perspective）達到立體效果。

　　談及素描（drawing），這個詞在此自然無法用來狹義的表達用如鋼筆、鉛筆或炭筆等某種具體媒介進行創作，而是更廣義的用來指任何一種表現形狀的方式。眼下刨除顏色或光影而只考慮一幅畫的實際繪製，這樣比較簡單，因為不管理論上這些因素如何緊密相關，而實際上我們都極其清楚我們所談及的素描指的是什麼，無論其是好與壞、精確與否。事實上，將形狀與顏色分開是絕不可能的，因為繪畫中形狀是以顏色來表現的。若似處理某些照片那般去除畫中的顏色，那麼這幅畫的勾勒則一覽無餘。一位畫家或許工於色彩而同時不擅於素描，或者反之他可能色彩使用不當而毀掉一幅細膩勾畫的草圖。只有頂級大師們才能將對形狀的絕佳感覺和對顏色的敏銳直覺合而為一。自史前古拙的岩石圖像石刻至現代繪畫

〈聖母領報〉，菲利普·利皮，藏於英國倫敦國家美術館

中複雜形狀的完美呈現，形狀的勾
畫實為繪畫藝術的基礎。

我們所說的素描不僅僅意指天
空映襯下的物體、人或山的輪廓。
素描包括勾勒邊線構成的形狀的每
個細節，五官、髮絲、帷帳、岩
石、樹木的形狀的描繪。素描包含
畫家對於物體形狀、體積、方圓，
物體在他眼前放大的方式，甚至不
同形狀物體的特點之感知。

利用輪廓來界定形狀是畫家的
傳統手法之一。確切的說，在自然
界中不存在所謂線條。各種形狀以

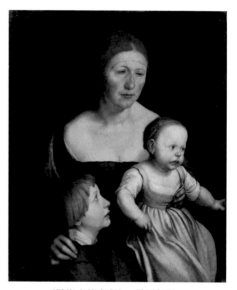

〈藝術家的妻兒〉，霍爾拜因，
藏於瑞士巴塞爾美術館

無法感知的漸變形式相互融合。實際上，有人主張在繪畫藝術中繪畫無非
是色彩差異的結果；線條只是一連串的點，而塗色的畫面相交於各個點。
達文西說，一種顏色的終點只是另一個顏色的起點，而不應稱之為一條
線。理論上講，這是正確的；至少成熟的繪畫作品所呈現和描畫的皆是成
塊的色彩和光影而非線條。倘若我們仔細察看，無論是林布蘭還是維拉斯

奎茲、雷諾茲或特納的任何一幅畫，我
們會發現各個形狀之間絕無分界線。所
畫對象的形狀由諸多色塊界定；這些色
塊不是生硬的並列一處而是將形狀的邊
緣加以突破或模糊。藝術當然可以透過
某種傳統手法再現自然，而勾畫清晰的
輪廓是表現形狀的最常見手法。在早期
義大利繪畫中，一幅畫的清晰素描是至
關重要的，之後才是以平淡的慣常手法
在輪廓之內填色。實際上，佛羅倫斯畫
家們始終依賴很明顯的輪廓線條。開始
繪畫前，他們通常在打好的底色上用筆
墨勾畫上人物、衣飾帷帳、背景和裝飾
品的每個細節。例如，在現藏於英國國
家美術館、菲利普·利皮所畫的〈聖母領
報〉（*Annunciation*）和波提且利所畫的〈維
納斯和戰神瑪律斯〉（*Mars and Venus*）中，
這種粗重的輪廓一目了然。委羅基奧及
其他佛羅倫斯畫家的側面肖像畫都嚴格
圍於清晰的輪廓之內，用深色背景為襯
托以產生相對平整的效果。霍爾拜因的
許多肖像畫也顯示了同樣的特徵。倘若
畫像人的頭髮或帽子顏色較深，他則可
以心滿意足的藉此襯托突顯膚色；若是
膚色的背景顏色較淡，他只能利用勾畫
得很明顯的黑色線條來突出人物形狀。

〈聖母升天〉，提香，
藏於義大利威尼斯聖方濟會榮耀聖母聖殿

〈凱撒的勝利〉，曼特尼亞，　　　　　　〈潘神的教育〉，西諾萊利，
藏於英國漢普敦宮　　　　　　　　　　　藏於德國柏林博多博物館

　　畫的上色則很簡單，尤其是面部五官的上色，比之素描，居次要地
位；事實上，只要我們將這位大師的某幅畫與其某張粉筆素描加以比較則
會明白顏色何其微不足道。將之與提香、柯勒喬、委羅內塞、魯本斯、林
布蘭的畫相比，在後者我們幾乎看不到很明顯的輪廓線。如果真的有明顯
的輪廓線，如在提香的〈聖母升天〉（Assumption）中聖母的輪廓勾勒中所出
現的，那麼這些輪廓線是源於修復者而並非出自大師之手。各種色彩不會
生硬的分裂而是彼此融合，圍封在輪廓線之內。在這兩種情況下，繪畫之
某種美感得以達成。

　　許多畫的恆久藝術價值和我們眼中的主要魅力源於畫家對線條獨具的
感知及其素描技藝和天賦，而其他作品則憑藉色彩的豐富或和諧，抑或光
影效果之精妙成為賞心樂事。一幅畫的每個不凡之處必與其他優點緊密相
關，如現藏於漢普敦宮曼特尼亞所畫的〈凱撒的勝利〉[280]及現藏於柏林博
多博物館西諾萊利所畫的〈潘神的教育〉（Pan），皆因畫家們對線條奇妙的
感受力而讓人一眼望去流連忘返。現藏於佛羅倫斯烏菲茲美術館波提且利
所畫的〈帕拉斯和半人馬〉（Pallas and the Centaur）及其〈阿佩萊斯的誹

---

280 〈凱撒的勝利〉，即 Triumph of Julius Caesar，義大利畫家曼特尼亞為義大利曼托瓦公爵宮創作的一組同題作品，
　　西元 1629 年這組畫作被英王查理一世（Charles I）購得，現藏於英國漢普敦宮（Hampton Court）。

謗〉[281]，因其細膩繁雜的曲線
同樣令人神往。現藏於奧賽博
物館的安格爾[282]所畫的〈泉〉
(*La Source*) 展示了人物裸體的柔
美曲線，儘管哪怕是該畫最熱
衷的追捧者也無法苟同其深色
的背景和毫無表情的面部。大
衛[283]的名畫〈雷加米埃夫人〉
(*Madame Récamier*) 中斜倚在躺椅
上的人物輪廓展示了線條的細
膩之美，雷頓和伯恩-瓊斯的
畫也因具有同樣的特質而令我
們讚賞不已。

〈帕拉斯和半人馬〉，波提且利，
藏於義大利佛羅倫斯烏菲茲美術館

---

281　〈阿佩萊斯的誹謗〉，即 (The Calumny of Apelles)。該畫作主題取材於古希臘畫家阿佩萊斯 (Apelles) 的一幅畫
　　中的文字記載，波提且利將之重新構思創作而成。畫面類似一幕舞臺劇：在一座莊嚴而神聖的羅馬建築大廳
　　裡，視覺中心有三個女子和一個男子，正把一位裸體年輕男子拖到國王面前審判。身披黑色風衣的男子是「誹
　　謗」，他的手指向國王，竭盡誹謗之能事；揪著裸體男子的女子是「叛變」，她手持棍棒，出賣了同伴，並把他
　　交給國王；裸體年輕男子是孤立無援的「無辜」，他合掌向上祈求「真理」能拯救他免遭誹謗的命運；後面兩個
　　女子，一是「虛偽」，另一是「欺騙」，也有說是「妒嫉」和「仇恨」，她們倆正在為「叛變」梳理頭髮；在寶座上
　　坐著一位長著兩隻驢耳朵的國王，昏庸無能，愚蠢無知到極點，聽信誹謗，同時在他兩邊分別是「無知」和「輕
　　信」，不斷的向他的耳朵裡灌輸無知和輕信；畫面的另一邊站著一位被黑色長袍包裹著的「悔罪」，他正朝向立
　　在身後的全裸體女神，即「真理」，希望她能出面拯救「無辜」。可是站立不穩的真理，手指上天，意思是說：
　　「對於這裡所發生的一切我也無能為力，去找上帝吧。」
282　安格爾 (Jean Auguste Dominique Ingres，西元 1780～1867 年)，法國畫家，新古典主義畫派的最後一位代表
　　人物，他和浪漫主義畫派的傑出代表歐仁‧德拉克羅瓦 (Eugène Delacroix) 之間的著名爭論震動了整個法國
　　畫壇。安格爾的畫風線條工整，輪廓確切，色彩明晰，構圖嚴謹，對後來許多畫家如竇加 (Degas)、雷諾瓦
　　(Renoir)、甚至畢卡索 (Picasso) 都有影響。
283　大衛 (Jacques-Louis David，西元 1748～1825 年)，法國畫家，新古典主義畫派的奠基人和傑出代表，他在西
　　元 1780 年代繪成的一系列歷史畫象徵著當代藝術由洛可可風格向古典主義的轉變。

〈雷加米埃夫人〉，大衛，藏於法國巴黎羅浮宮

〈祈禱〉，雷頓，私家收藏

〈泉〉，安格爾，藏於法國巴黎奧賽博物館

素描是欣賞一幅畫的首要著眼點之一，因此也是首當其衝為人評判之處。我們都極其熟悉大自然中物體的形狀，特別是人體的形狀，所以我們儘管時常遺漏某些細節上的瑕疵，但會立即覺察到在物體形狀的描畫上所出現的任何嚴重錯誤。相反，對於顏色，我們則不甚挑剔；對於光影，則更是如此。看畫人的眼睛並非訓練有素，因而無法感知到哪怕是最明顯不過的顏色和色調上的不協調。在一幅人物裸體畫中，可能有十位批評家會注意到人物肩膀或腿的素描不夠細膩，而卻可能只有一個人發現畫中人物皮膚著色有誤或色調失真。因此，很多畫家因精於素描而聲名卓著；而另外一些畫家不管是如何工於著色或明暗對照畫法，卻在繪圖方面有時明顯的功敗垂成。他們所畫的人物似乎站立不穩，好像一推就倒。人物雖然雙腳著地，但並未踏實立足。人物四肢顯得腫脹笨拙。在早期繪畫，諸多可以歸咎於缺少經驗和知識。在其他情況下，甚至在近代，缺少培訓以及對於人體的有限研究足以解釋以上種種。

〈金色樓梯〉，伯恩 - 瓊斯，
藏於英國倫敦泰德美術館

事實上，有時擅長素描的畫家會特意忽略素描的絕對精確性以期求得更強烈吸引他們的美的要素；正如畫家為了獲得裝飾效果或莊嚴堂皇的效果會誇大某個形象的高度，或者透過設計破格調整線條，達到和諧。這一點對於熱衷於線條美的傑出畫家而言尤其如此。前文對於波提且利的討論詮釋了畫家們的這種感受。波提且利在名畫〈春〉（*Allegory of Spring*）中所繪人物的頎長身形在現實中是不可能的，但無人會質疑其精妙的美化作用。他完全視人體輪廓為圖案並將自己的各種設計穿插其間，毫不理會結構上的可能性。因此，現藏於德國德累斯頓歷代大師畫廊喬久內的名畫〈沉睡的維納斯〉（*Sleeping Venus*）的勾畫可能也不甚正確。維納斯的右腳應是可見的，儘管如果腳露出來則會破壞斜倚著的人體流暢婀娜的線條，而人物輪廓又與映襯的緩緩起伏的山坡不斷融和，所以畫家是有意將右腳隱而不宣。

〈春〉，波提且利，藏於義大利佛羅倫斯烏菲茲美術館

〈沉睡的維納斯〉，喬久內，藏於德國德累斯頓歷代大師畫廊

　　繪圖技藝的不足往往源於缺少經驗和知識，或者疏忽大意。在早期繪畫中出現素描的錯誤和不足是司空見慣的事。對於遠古時期的畫家，勾畫人體的某些部位，特別是手和腳，幾乎比登天還難。他們幾乎總是把手腳畫得呆板生硬、毫無生氣。獸爪一樣的外形或者角度僵直的手指實屬常見，而這種現象一直持續到義大利繪畫的較晚時期。腳部的勾畫至今仍然不盡人意。當然，這一點部分歸咎於畫家對解剖學和透視法的無知，而另一部分則歸咎於繪畫傳統。時過境遷，人體模特兒的使用代替了以往的幾乎是象徵性的畫法，加之人們對於解剖學和透視法的了解，所以繪畫技藝變得更加嫻熟精湛。

　　我們這個時代的畫家在寫生學校接受了全面培訓，所以有紕漏的素描並不常見。現代繪畫技藝如果算不上細膩入微的話，整體來說，是流暢嫻熟的。這一代畫家幾乎不會糟糕的畫出站立不穩的人物輪廓和如無脊椎動物般的、柔軟無力的人體形狀。雖然唯有直覺敏銳的頂級大師們才能對形

狀獨具慧眼，訓練有素的現代畫家們幾乎都不會把素描視為是難以解決的問題。達文西和杜勒嘗試著利用細緻的圖形和公式解決關於人體比例問題以及頭部、胴體、四肢各自對應的尺寸等這些難題；而這些問題如今已成為畫家藝術生涯中必須掌握的基本原理。甚至表現動態的人或動物也不似早期那麼困難重重。透過現場攝影而獲得的對事物的觀察雖然不一定增加所觀察事物的美感，但很大程度上使人們對事物的觀察更具精確性。譬如，現在我們確切知道了馬的腿如何根據當時的步伐或速度行動；現在已不再有任何疏忽大意的理由，因此人們自然而然就會強調細枝末節的精確性。

　　人體輪廓的素描很大程度上有賴於解剖學知識。對於畫家而言，解剖學時常令其痴迷不已；而對於外行來說，解剖學往往是令人恐怖的事。對此的解釋似乎是解剖學，恰如透視畫法，應被視為精美素描的輔助而不是目的本身。安東尼奧·波拉約洛[284]曾經是最熱衷於該學科的畫家之一，他創作了現藏於英國國家美術館的名畫〈聖徒塞巴斯蒂安〉（*St. Sebastian*），他以誇張的方式來隨心所欲的勾勒人物的肌肉結構，有意從每個能展現人體強健的角度表現人物。當時解剖學的訣竅在於各種探索發現；作為一個先驅者，波拉約洛極欲展現他來之不易的解剖學知識。米開朗基羅作為雕刻家對於人體的深刻了解在他的繪畫中顯而易見；這個身兼雕刻家和畫家於一身的大師所畫的人物，無論是一絲不掛還是披著衣服，總是表現出身體發育和肌肉發達的某種完全理想狀態，而唯獨在他的筆下這種狀態全無誇張和扭曲的處理。他的西斯汀教堂穹頂畫中所描繪的先知、女巫和年輕人各個肌肉強健，魁偉碩美，無不彰顯著雄渾壯美、蓄勢待發的力量，令人唯有驚嘆、不作他想。米開朗基羅的追隨者們，如丹尼勒·達·伏爾泰拉[285]和同道們，模仿並誇張了這種人物肌肉健碩和身形魁偉的畫法，但全

---

284　安東尼奧·波拉約洛（Antonio Pollaiuolo，西元 1429／1433～1498 年），義大利文藝復興時期的畫家、雕塑家、雕刻家和金匠。
285　丹尼勒·達·伏爾泰拉（Daniele da Volterra，西元 1509～1566 年），義大利畫家、雕塑家。

然未能表現米開朗基羅的裸體人物所含的內在氣勢和沉靜自若的神態。

〈聖徒塞巴斯蒂安〉，安東尼奧·波拉約洛，
藏於英國倫敦國家美術館

〈基督下十字架〉，丹尼勒·達·伏爾泰拉，
藏於波蘭克拉科夫國家博物館

〈西斯汀教堂穹頂畫〉，米開朗基羅，位於梵蒂岡西斯汀教堂內

德國和荷蘭畫家們則極少嘗試描畫人物裸體，而是將人物形體完全包裹在厚重的衣服之中。但即使在這種情況下，關於人體結構的知識仍是必不可少的。雖然人物全身為服裝包裹，但看畫人還是會意識到衣服之下身體的存在。無論一個人物形體的服飾多麼用心安排，一幅描畫得細膩入微的人物形體必須與描畫人物裸體一樣用心勾勒；事實上，很多畫家都是先仔細勾畫所有人物的裸體，之後才畫上衣服。畫家在素描時必須顯示袖子覆蓋著的手臂的圓潤和衣服下面四肢的姿勢。這就是活人體形和人體活動模型之間的不同之處。即使如雷諾茲和羅姆尼這些傑出的畫家偶爾在這一點上也功虧一簣。雷諾茲對於解剖學的無知是眾所周知的，這也是他本人抱憾終身之事；這也很大程度上導致了他對使用模特兒來描畫手和四肢頗不感興趣。

〈玩牌者〉，盧卡斯·范·萊頓，
藏於美國華盛頓國家美術館

各式各樣服飾的描畫本身是對精湛素描技藝的檢驗。服飾的添加可以讓人物顯得莊重或鮮活之感；服飾可簡可繁，可寥寥數筆亦可把

各種衣褶勾畫得細膩入微。比較一
下法蘭德斯畫家或盧卡斯·范·萊
頓[286]和杜勒的畫中人物寬鬆、波紋
式的衣褶，與威尼斯畫家們簡單勾
畫的服飾或者雷頓和阿爾伯特·摩
爾[287]所畫的纏繞人物形體的片縷薄
衣；這些服飾都襯托著服飾之下人
體形狀的所有線條和曲線。

　　直線透視法作為素描中極其重
要的元素需要更加全面的討論。即
使是外行也可以很快看出一幅畫中
任何透視畫法中的明顯錯誤。直線
透視法是在平面上描繪物體的立體
感及其與眼睛之間的距離感的方
法。素描本身是一種在由高度和寬
度構成二維平面上描畫由長度、寬
度、縱深度構成的三維物體的傳統
表現手法。第三維度，即縱深度，
是以透視畫法表現的。透視法是符
合自然和科學規律的，涉及視角、
數學原理和公式。在透視法的規則
於十五世紀被發現之前，畫家們作
畫全靠眼睛。有時他們的透視沒出

〈金絲雀〉，阿爾伯特·摩爾，
藏於英國伯明罕博物館和美術館

---

286　盧卡斯·范·萊頓（Lucas van Leyden，西元 1494 ～ 1533 年），荷蘭雕刻家、畫家，他是第一批荷蘭風俗畫的大師之一，也被廣泛視為藝術史上傑出的雕刻家之一。

287　阿爾伯特·摩爾（Albert Moore，西元 1841 ～ 1893 年），英國畫家。以描繪古典世界奢華與慵懶的女性形象而聞名。

錯，差不多全是靠運氣，但實際上歸功於他們對自然萬物的盡力摹仿；大多時候他們的透視漏洞百出、不合常理，這也是為何原始繪畫看起來離奇古怪、缺少真實感的緣故。畫中地面直立如牆、屋頂以荒唐的角度傾斜、平行線不相交。因視點過高，我們似乎在俯視畫面，同時建築物有前傾之感；或者，例如房間內景，房間向上傾斜而桌子上的物品感覺似乎將要滑落。在喬托及其追隨者的作品中建築物與人物的大小極其不合理的比例失調。畫中這些可憐的巨人不可能住在畫給他們的那些小房子裡。

佛羅倫斯畫家烏切洛很顯然不滿意全憑眼睛不出錯來作畫的結果，因此他是致力於解決透視畫法原理的先驅者之一。正如他的某些同代人熱衷於學習解剖學一樣，烏切洛則尋求破解「那美妙的透視法」之謎的答案。他的現藏於英國國家美術館的〈聖艾智德之戰〉反映了其研究成果，也顯示了透視畫法的挑戰及其困難之處。但是，追求科學的現實主義所得到的結果與現實相去甚遠。另外，儘管烏切洛悉心研究透視畫法，但如何利用前縮透視法（foreshortening）描畫一個看著身體一端朝前、躺著的人物形體的難點令烏切洛百思不得其解。只要我們將烏切洛畫中如此描畫的倒下的士兵與曼特尼亞的現藏於布雷拉美術館的〈死去的基督〉（Dead Christ）比較一下，即可以體會到後者成功的破解了這個難題。曼特尼亞對於透視畫法和前縮透視法的熟練掌握除了他的後繼者柯勒喬之外無人能及；柯勒喬創作的帕爾馬大教堂穹頂畫堪稱曠世傑作。他極其充分的利用前縮透視法擴大人們的想像：屋頂感覺被升高，我們的視野似乎可以超越屋頂的界限，望進滿是人物飛升的天空。

〈死去的基督〉，曼特尼亞，藏於義大利米蘭布雷拉美術館

〈異象〉，柯勒喬，位於義大利帕爾馬大教堂內

　　有些精於構圖的頂級大師刻意擺脫透視畫法的清規戒律。甚至拉斐爾也認為當透視畫法妨礙某個效果時自己則不會過於受其限制；有人曾指出在他現藏於梵蒂岡的壁畫〈雅典學院〉中有兩個消失點，一個是建築物的消失點，另一個是人物的消失點。同樣有人批評委羅內塞的畫〈迦拿的婚禮〉，因為多立克柱的柱頭畫得大錯特錯。現代繪畫中有一個明顯的透視畫法上的錯誤例子是賀加斯的系列版畫〈懶散的學徒工〉（*The Idle Apprentice*）中的一幅畫所繪的屋頂。事實上，沒有哪個畫家會自覺的按照這些科學原理去進行創作。這些條條框框存在於畫家的潛意識之中，畫家作畫是依靠經驗豐富的眼睛，透視只要能達成自己的目的就足矣。因此，倘若我們一絲不苟的用透視畫法原理去看畫，我們會發現許多賞心悅目的畫都是有缺陷的。正如拉斯金對擔任皇家學院透視畫法教授的特納評論所說：「特納甚至不知自己在教什麼，可能窮其一生也未能以真正的透視畫法畫過一棟建築物；他只按合適自己的透視法去畫畫。」

〈懶散的學徒工〉系列之一，賀加斯

# 第十二章　色彩

　　普通人看畫時，通常首先勾起他們興趣的不是色彩。他們先是注意題材的意義及畫的繪製，然後才會認真的觀察色彩。這很大程度上緣於色彩的難於理解及因此造成的信心不足。與其他因素相比，色彩問題顯得過於專業化，過於晦澀難懂。我們從內心深處就感覺自己無法琢磨出一個十分令人滿意的關於色彩的說法或解釋。我們可能喜歡抑或厭惡某幅畫的著色（colouring），我們可能貶斥其為怪誕不經抑或為其明豔大加褒揚，但我們無不是心懷忐忑、局促不安，對他人的不斷拷問望而卻步，對相關細節或分析退避三舍。然而，色彩乃繪畫之本質。我們已然清楚色彩，理論上講，包含形狀（form），因此是繪畫的基礎。同樣的，我們即將看到色彩與明暗對照法或光與影相互關聯，密不可分。

　　在將色彩作為一幅畫中引發人們美感和興趣的主要因素之一進行考量時，只要論及色彩問題的科學或心理方面即可。完全可以先從眾所周知的事實著手，即各種顏色是白色光線照射各種物質或色素（pigment）而又為各種物質吸收並反射的結果。因此，紅色的油彩吸收並反射除紅色之外的所有光線；紫色吸收並反射除紫色之外的所有光線等等。但實際效果要遠遠複雜得多，因為沒有物質是完全孤立的，每個物質不僅發出特有的紅色或綠色或紫色的光線，還反射相鄰所有物質的光。還有，每個顏色皆有其對比色（contrasting colour）或互補色（complementary colour），例如，綠色為紅色的互補色，橘色為藍色的互補色，黃色為的紫色的互補色。因此，盯著看一會白色畫板上的一片紅色，眼睛多多少少會清晰看到那片紅色為一圈互補色包圍，然後馬上去看一塊白色畫板，一片綠色會清晰可見 —— 這也是眾人透過英國梨牌香皂（Pears' soap）的廣告而熟知的試驗。

　　還有，兩個顏色並列時各為其互補色環繞，這些互補色在其會合或重疊之處彼此混合，於是又產生新的合成色。我們此前談過眼睛可以或多少清楚看見這些互補色，因為這些互補色的清晰度實際上有賴於一塊白底

畫板，互補色只有置於其上時才可清晰看見，且須注目良久之後方可。

　　這些光學規律還有另一個涉及看畫人和畫家的簡單作用。當拿著記事本或目錄在畫廊裡參觀時，如果我們不時把目光從記事本或目錄的白色紙頁移開而後舉目看畫，就會發現那些畫的色彩會顯得愈加鮮豔。還有兩個基本定律要牢記於心：並列的互補色彼此增色；而並列的非互補色則彼此減色。例如，藍色與橘色彼此為互補色，因此藍色與橘色並列時會從橘色中吸收增量的藍色而顯得更藍。在此提及以上諸規律只為強調畫家著色時所遭遇的難題的複雜性。儘管以科學原理形式對這些規律進行了闡述，這些規律相對而言皆是較現代，差不多是當代的發現；然而早在數世紀之前這些原理在應用上的重要性已為人悉知，雖然這些規律當時尚未有系統性的闡述，但喬久內、委羅內塞、魯本斯卻皆信守著這些規律。我們也絕不能認為當今畫家就一定會依循這些規律進行繪畫。對於當今畫家來說，這些規律大多是消極的；他很清楚他若是在藍色上衣下面畫上一條紅裙子，兩種顏色的亮度均會減弱，而一片綠色的田野在藍天襯托下也會顯得綠意索然。所有女人都會不自覺的踐行這些原理，會考慮自己的面色去選擇衣飾的顏色。正如伊斯雷特[288]指出，「膚色在紅色襯托下最是光彩照人，與綠色相配最是紅潤，與黑色比對最是白皙，與白色對比最是黝黑。」

　　自中世紀繪畫伊始，色彩的使用已歷經了從早期溼壁畫畫家簡單傳統的著色法至當代畫家精妙逼真的著色處理等許多發展階段。去國家美術館看一看，從佛羅倫斯展廳走到荷蘭展廳，西班牙展廳抑或英國展廳。我們會自每個展廳感受到何其不同的色彩印象：歡快，鮮豔，暗淡抑或冷色。權且不去考慮其他因素，只從色彩角度比較一下安傑利科修士、提香、林布蘭、賀加斯、克洛德·莫內的畫。這些大師之間的差異何在？在一定程度上，或許在於他們所用顏色之不同，但主要還是在於他們使用顏色的方

---

288　伊斯雷特（Charles Lock Eastlake，西元 1793 ～ 1865 年），英國畫家、作家、收藏家，英國倫敦國家美術館首任
　　館長。

式各異。

　　像安傑利科修士等文藝復興
初期畫家們所用顏色的種類很
少，每種顏色之間涇渭分明。他
們畫藍色衣袍時會用較淡的藍色
表現強光而用較深的藍色表現陰
影，而全然無視周圍顏色及其反
射和反作用。他們幾乎完全憑藉
色彩簡單的平面，時常對比鮮明
甚至刺眼，極少使用陰影和暗色
調。他們所用的顏色通常很是透
明純粹，形狀處理恰當；儘管他
們的作品不無魅力，但他們的著
色過於簡單，不夠逼真。他們描
畫的天空是一成不變的藍色，天

〈牧羊人崇拜〉，紹恩豪爾，藏於德國柏林畫廊

空下是褐色的岩石和暗綠色的樹，樹葉常常帶有幾抹金色。身著鮮綠、鮮
紅、豔藍或豔紫色，偶爾有金色條紋的服裝的人物，頭戴金燦燦的光環和
頭飾，都被整整齊齊聚攏在一起。頻繁使用金色本身則給人不真實的感
覺。儘管半點不似自然，但效果卻可能悅目。但這已是當時畫家能到達的
最逼真效果了。我們無法相信安傑利科修士或梅姆林會如當代修飾畫家那
般有意去簡化大自然複雜多變的陰影和色調，實際情況是陰影和色調的複
雜性至今仍讓畫家們感到力不從心。義大利畫家卡帕齊奧、貝諾佐·戈佐
利及佩魯吉諾；德國和法蘭德斯畫家紹恩豪爾[289]、杜勒及范德魏登以他們
畫中色彩的鮮豔和質樸引人入勝，而非其色彩的細膩或逼真。然而我們若
將他們的著色與他們後期畫家較成熟的著色對比，他們色彩使用中的生硬

289　紹恩豪爾（Martin Schongauer，西元 1450 ／ 1453 ～ 1491 年），德國畫家、雕刻家。

刺眼，缺少調和則更顯而易見。

再有，正如我們已經看到，這些早期畫家中很多人對於表現物體遠近對色彩之作用的空氣或空間透視法知之甚少。物體離眼前越遠，則不僅變小而且色彩也發生變化，通常因大氣層作用而變得模糊不清直至最後消失在一層淡淡的藍色之中；這些早期畫家完全無視這一現象，他們用同樣的亮度描畫遠處和前景的物體。在這些畫中距離是固定的，毫無空氣透視感。有一個說明距離對於色彩的模糊作用的小試驗，即盯著一輛紅色馬車或有軌電車沿長街漸行漸遠。車的色彩一點點變得朦朧不清，最後已變得無法辨清車原本是紅色的；清楚這一點會讓我們目光敏銳起來，或許可能欺騙我們的視覺。那麼，在畫家的認知裡，紅色的馬車若是近在眼前則一定是紅色的，所以畫家很可能滿腦子想的都是要把一輛遠處的紅色馬車也畫成紅色。距離對於色彩的這種影響也是逐漸為人理解的。以前的風景畫的各種背景與前景或中景相比描畫得不夠準確細膩，著色更暗淡；時至十六世紀畫家們才認識到距離所導致的顏色變化。

關於空氣透視法的問題與色調的問題緊密相連。對於畫家而言，只是如實描繪其目力所及的物體顏色，例如天空的蔚藍、草之碧綠、獵人的深紅色外衣，是遠遠不夠的。他可能會極盡真實的描繪以上每種顏色，但他的畫布上將呈現的是五花八門的幾幅畫而非一幅畫，因為色彩缺乏統一感，各種顏色互不關聯，孤立的色調或許逼真但盡失整體色彩的真實感。很顯然，這是所有早期畫家難以避免的錯誤。色調（tone）是現代畫家和批評家總是掛在嘴邊的一個詞；它意味著所有顏色彼此之間的關係，而這種關係，或者用一個科學術語稱之為整體設計中的色彩的「值」（value），是由每種顏色所反射的光的多少所決定的。畫家很清楚獵人的外衣是鮮豔的深紅色，但知道這一點於他無濟於事。實際上他必須忘記這一點而只將深紅色外衣視為一塊色彩，且其濃度、亮度及色調均由其周圍環境所決定。這件深紅色外衣在明亮的天空襯托下會顯得色彩暗淡，或者置於晦暗

環境下則會顯得如一片鮮亮或一團暖色。首先將紅色的天竺葵置於灰色的牆前並讓光照射其上，然後再朝向明亮的天空將之舉起。在第一種情況下，天竹葵會呈鮮紅色；在第二種情況下，天竹葵則幾乎是黑色的，因為逆光時其所有色彩消失。畫家務必要觀察對象本身色彩的這些變化；在尋求逼真效果時務必要認識到無絕對的顏色，且要將眼前的景象視為一片光芒照耀的空間，在此空間內每種顏色務必置於其與其他顏色及整體的關係中進行審視。倘若某種顏色色調不和諧，就整個畫面而言過於明亮或光太強，那麼該顏色則會如樂曲中極不悅耳的走調音符一般有礙觀感。色值（colour value）之於畫家如和聲之於音樂家一般。現代畫家苛求色調的逼真，他們更多的是回望維拉斯奎茲和荷蘭畫家們而非文藝復興時期那些更偏向純裝飾性色彩的畫家們。

絢麗的著色並非只源於使用鮮豔的物體自身色彩。各種顏色和色彩之間，某幅七拼八湊的畫中隨意可見的一些鮮豔但未經調和的色調與和諧的色彩搭配之間有著雲泥之別。大自然中的物體看似並非只是色彩生硬、一成不變的簡單形狀，而是被分解成無盡無休的變化微妙的色彩，每種

〈戴手套的男人〉，提香，藏於法國巴黎羅浮宮

〈律師〉，莫羅尼，藏於英國倫敦國家美術館

色調皆受其鄰近色調影響，每個表面皆呈現反射和逆反射，每種顏色皆透過關聯或對比發揮作用。隨著對於這些現象的逐漸認識，最早一批傑出的色彩大師們應運而生：南有提香、委羅內塞、柯勒喬，北有魯本斯和林布蘭。這種變化並非一日之功。我們可以透過喬瓦尼·貝利尼及其弟子喬久內和提香的作品尋覓到威尼斯繪畫藝術中色彩演變發展的蹤跡，即被稱譽為更開放、更自由，愈加大膽、愈加臻美和諧的「新方式（the New Manner）」。

那麼被譽為色彩畫派（colour-school）的威尼斯畫家們何以在當時一時無兩？原因主要在於除了使用明豔的暖色外，他們更是將世間萬物皆沐浴在輝煌燦爛的金色之中。坦白的講，當時的畫法就是如此。只是世界幾乎從來不曾如在他們畫中那般金光燦爛。與其他畫家相比，他們實際上也並未使用更鮮豔的顏色或有更多的色彩選擇；恰恰相反，他們常常使用黑色，這在早期繪畫中是極罕見的。當觀賞現藏於羅浮宮提香的〈戴手套的男人〉（*Man with a Glove*）和現藏

〈荊棘加冕〉，提香，現藏於德國慕尼黑老繪畫陳列館

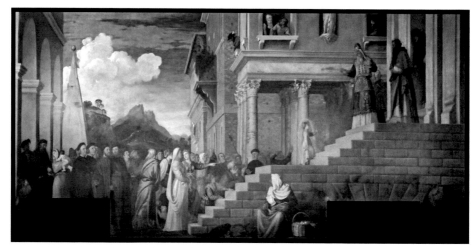

〈顯聖母於聖殿〉，提香，藏於義大利威尼斯學院美術館

於國家美術館莫羅尼[290]畫的〈律師〉（*Lawyer*）這些佳作之時，丁托列托那句似非而是的雋語「黑白乃最美之顏色」（*black and white are the most beautiful colours*）就很好理解了。唯有不凡的色彩大師方能懂得黑色和白色並非表示毫無色彩。正如威尼斯畫家所描畫的那樣，天鵝絨、絲綢或錦緞的黑色與紅色或紫色一樣生動鮮豔，光彩絢麗，令人賞心悅目。

　　同樣，很多威尼斯畫家只用寥寥無幾的顏色，或簡約的用色風格，卻獲得了至美的效果。在其現藏於慕尼黑老繪畫陳列館的名畫〈荊棘加冕〉（*Crowning with Thorns*）中，提香只用了黑、白、紅、橘四種顏色而效果則十分鮮豔動人；若是數一數許多色彩效果非凡的畫中所使用的色調，結果往往是屈指可數。提香的〈顯聖母於聖殿〉（*The Presentation of the Virgin*）、波爾多內的〈漁夫向總督獻聖馬可戒指〉（*The Fisherman presenting the Ring of St. Mark to the Doge*）、丁托列托的〈聖馬可的奇蹟〉（*the Miriacle of St. Mark*）是威尼斯畫派著色鮮豔濃郁的典型代表作品；這些作品均藏於威尼斯學院美術館內。鮮

---

290　莫羅尼（Giovanni Battista Moroni，西元 1520 ～ 1578 年），義大利文藝復興晚期畫家，表現人物心理活動的肖像為主，是卓越的現實主義畫家。

豔的紅色、黃色、藍色皆在金光
中融和在一起。保羅・委羅內塞在
色彩使用的某些方面與同時代的
威尼斯畫家大相逕庭，但卻殊途
同歸，同樣成就斐然。提香使用
暖色調的褐色和紅色，而委羅內
塞則喜歡冷色調的藍色和灰色；
包圍其色彩的光代表著清晨的銀
白色效果，而不是日落時的燦爛
金光。在丁托列托的許多畫中我
們皆可以尋見這些類似的柔和的
銀白色光，特別在其現藏於威尼
斯總督宮（the Ducal Palace）的名
畫〈酒神巴克斯與阿里阿德涅〉
（*Bacchus and Ariadne*）中熠熠閃爍的
冷色光芒與其〈聖馬可的奇蹟〉中
的金色光芒相映成趣。莫雷托[291]
也長於使用這些冷色調的灰色或
銀白色。

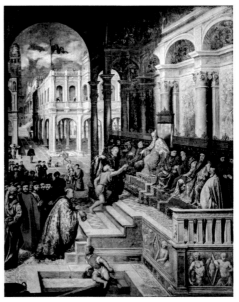

〈漁夫向總督獻聖馬可戒指〉，波爾多內，
藏於義大利威尼斯學院美術館

〈聖馬可的奇蹟〉，丁托列托，藏於義大利威尼斯學

291 莫雷托（Moretto da Brescia，西元 1498 ～ 1554
　　年），義大利文藝復興時期畫家。

〈酒神巴克斯與阿里阿德涅〉，丁托列托，
藏於義大利威尼斯總督宮

〈瑪律蒂嫩戈·切薩雷斯科大公肖像〉，莫雷托，
藏於英國倫敦國家美術館

　　作為威尼斯畫風的繼承者，魯本斯因其著色的大膽和創新在北歐幾乎超然絕俗。他繪畫時的大無畏精神和自信態度無人能及。在他眼中天下萬物皆有色彩，他無所顧忌的使用色彩，追求極致的美感，醉心於各種暖色調的黃色、褐色、紅色甚至威尼斯畫派極少使用的深紅色。把目光從魯本斯華麗堂皇的畫作轉向其同代荷蘭畫家那些色彩較為平和的畫作，我們會再次感受到一種截然不同但十分高超的色彩表達技巧。林布蘭作為荷蘭畫派的翹楚人物與提香或魯本斯一樣具有鮮明的個人色彩。對於他，正如對於丁托列托和柯勒喬一樣，色彩和生動而細膩的明暗對照法是密不可分的。在他的畫中，物體本身色彩時常融於明亮的暗影之中。整體來說，荷蘭畫派著色的主要特點在於其寫實逼真。荷蘭畫家無不是著色上的好手，因而這份表現色彩的精湛技藝彌補了他們畫中諸多粗俗不堪的場景及因常常缺失美麗面孔和身姿而造成的不足。梅曲[292]、特鮑赫、德·霍赫所畫

292　梅曲（Gabriël Metsu，西元 1629～1667 年），荷蘭黃金時代畫家，工於歷史畫、風俗畫、肖像畫和靜物畫等諸多繪畫類別。

的風俗畫場景往往是帶有細膩和諧之色彩及某種瓷釉之亮麗的瑰寶。現藏於費城藝術博物館特鮑赫的〈遞交戰報的小號手〉（*The Trumpeter handing a Dispatch*）及現藏於國家美術館德‧霍赫的〈荷蘭房屋內景〉（*The Interior of a Dutch House*）著色鮮豔絢麗，堪稱完美。在畫綢緞，天鵝絨或毛皮時，他們將這些材料的顏色及其紋理全都描畫得唯妙唯肖。無論是特鮑赫畫的白緞還是德‧霍赫畫的黑天鵝絨均是美輪美奐。

〈遞交戰報的小號手〉，特鮑赫，
藏於荷蘭海牙毛里茨之家博物館

當我們將提香、柯勒喬、魯本斯、林布蘭、華鐸、庚斯博羅、特納、德拉克羅瓦這些色彩大師的畫相比較，雖然所有畫家在色彩使用方面都極盡逼真，但我們會發現絕無兩個風格相同的色彩大師。儘管色彩大師所用色彩無不依循自然，但實際上他從未以單純追求逼真為目的。有人說色彩可以鮮豔抑或和諧，但只要不令人生厭，無論何時都足夠自然逼真了。逼真並非色彩的決定性因素。色彩不在於逼真而在於感覺。在特納的有些畫中，色彩有時堪近於鋪張和浮誇。有時他

〈荷蘭房屋內景〉，德‧霍赫，
藏於英國倫敦國家美術館

畫中最是豔麗的效果，坦白的說是絕不現實但又極富神祕美感、似非而是的景象，是他將發乎自然的靈感在畫室中化為的夢境。他捕捉到了夕陽在現實中轉瞬即逝的諸多色調，並將之以濃彩重筆躍然紙上。而誰能說整體效果不夠逼真，不堪入目，或者效果之美不合情理？畫家的天賦就是視野比之他人高遠。有位女士曾抱怨她在自然中找不到特納畫中使用的所有顏色；特納對這位女士的答覆是：「夫人，您真的希望您能找到嗎？」如此作答更多是基於畫家對於其領域的融會貫通而非針對那位女士的批評。或許從特納那裡，特別是他的水彩畫中，人們要遠比從其他畫家那裡領會到更多的大自然中色彩的魅力。

　　有一個普遍的錯誤認知即漂亮的色彩一定鮮豔，或者最佳色彩效果一定總是最鮮明的。將早期義大利或法蘭德斯大師們以純粹的連續色調（unbroken tints）創作的畫與我們當代的畫加以比較，乍看上去會感覺現代畫缺失鮮豔的色彩。某種程度上，這是因為現代畫家更精於

〈獨處〉，雷頓，藏於美國華盛頓瑪麗希爾藝術博物館

〈藍衣男孩〉，庚斯博羅，藏於美國聖馬利諾漢庭頓藝術館

色調的逼真（truth of tone），因而大大彌補了鮮豔色彩的缺失；但使用非連續色調（broken tints）的現代畫法偶爾在技藝拙劣的畫家手中會變成某種塗鴉，造成一種髒兮兮或黑漆漆的色彩效果。英國前拉斐爾派（Pre-Raphaelite）的畫家們厭倦了他們同代畫家們那種十分沉悶、總是使用褐色的著色法，因此他們的目的之一是透過使用更純粹的色彩獲得自然逼真的效果。他們重拾文藝復興早期佛羅倫斯和法蘭德斯大師們的手法，一絲不苟的描摹畫中所有物體的自身色彩，但卻喪失了效果的統一性而結果只是獲得了片面的逼真。即使在某些更近期的現代畫家之中有些人，例如雷頓，始終未能擺脫這個「以物體本身色彩為尊」（tyranny of local colour）的牽絆。再者，一幅畫的色彩實是俗麗，卻常被譽為明豔；原是柔和，卻常被貶為沉悶；只是鮮豔，卻常被斥為誇張。東方繪畫自有其鮮少人知的色標（scale of color）和用光方式，因此孤陋寡聞的看畫人會視之為粗陋做作。同樣，極其鮮豔、

刺眼的色調會被誤認為是鮮豔的暖色，而素雅、珍珠色的色調對於某些人則成了毫無生氣的冷色。使用色調較冷的藍色和灰色與使用公認的色調較暖的紅色和橘色同樣也獲得了不俗的效果。眾所周知，雷諾茲曾聲稱冷色無法成畫，所以庚斯博羅為了挑戰雷諾茲創作了日後為西敏公爵（Duke of Westminster）收藏的名畫〈藍衣男孩〉（The Blue Boy）；而許多以某種藍色、灰色、綠色描繪的現代風景畫並未用一絲暖紅或暖黃色，卻給予人炎炎夏日的效果。

〈畫家的女兒〉，伯恩 - 瓊斯，私家收藏

　或許沒有什麼比描畫肌膚更能展示一名畫家掌握色彩的才氣了。正如在自然中有各色各樣的膚色一樣，繪畫中亦是如此 —— 從魯本斯畫中人物健康紅潤的肌膚，伯恩 - 瓊斯畫中人物蒼白泛綠的面孔，到喬久內所畫的褐色面孔的牧羊人、四肢金色的維納斯以及內切爾[293]和范德沃夫[294]畫中面色蒼白蠟黃的人物。在描畫肌膚方面，威尼斯畫家和柯勒喬至今仍是無與倫比的。唯有在他們的畫中我們不僅可以發現有活生生的

〈自畫像〉，內切爾，
藏於荷蘭阿姆斯特丹國家博物館

293　內切爾（Caspar Netscher，西元 1639 ～ 1684 年），荷蘭風俗畫家、肖像畫家。

294　范德沃夫（Van der Werff，西元 1659 ～ 1722 年），荷蘭畫家。

肌膚的顏色，還可以發現唯妙唯肖的
肌膚紋理。現藏於羅浮宮柯勒喬的
〈安提俄珀〉[295] 是世界上描繪膚色的
最佳畫作。在威尼斯畫家和魯本斯的
許多畫中我們可以發現女人的白皙皮
膚和男人曬成褐色的面孔和四肢的美
妙對比。

　　在現藏於國家美術館提香的〈聖
家族〉（*The Holy Family*）中，聖母和聖
嬰與跪在他們身前，面色黝黑的牧羊
童形成鮮明的對照。這幅畫中色彩鮮
豔的肌膚與朱利奧·羅馬諾、卡拉奇
畫中人物僵硬、磚紅色的肌膚，貝爾
戈尼奧內[296] 畫中人物泛綠的灰色肌膚
及雷頓所畫裸體的褐色肌膚形成了強
烈的對比。魯本斯對於肌膚的美妙處
理可以在其所有作品中細細品味。在
此方面，他也沿襲了威尼斯畫派的傳
統，在他們潤澤豔麗的肌膚描畫基礎
上添加了某種暖紅色。正如圭多·雷
尼（Guido Reni）所說，魯本斯一定是
把鮮血融合在了他的色彩中。他也經

〈安提俄珀〉，柯勒喬，藏於法國巴黎羅浮宮

〈聖家族〉，提香，藏於英國倫敦國家美術館

295 〈安提俄珀〉，即 Antiope，安提俄珀，古希臘神話
　　人物。底比斯國王之女，也是亞馬遜女戰士，宙斯
　　（Zeus）因為垂涎其美貌而強暴她。於是安提俄珀生
　　下安菲翁和齊薩斯兩兄弟。後兄弟兩人為母復仇。
296 貝爾戈尼奧內（Ambrogio Borgognone，西元 1470 ～
　　1523 年），義大利文藝復興時期畫家，活躍於米蘭。

常在眼睛、鼻子、下頜下面和手指之間使用豔紅色陰影。在這一點上，范
戴克及英國畫家雷諾茲和羅姆尼步其後塵，有時甚至用紅色線條勾勒人物
五官。

〈帕里斯的評判〉，范德沃夫，藏於英國杜爾維治美術館

〈蒙費拉托公國女王瑪格麗特〉，朱利奧·羅馬諾，
英國王室收藏

〈主,去哪裡?〉,卡拉奇,藏於英國倫敦國家美術館

〈聖母子〉,貝爾戈尼奧內,藏於英國倫敦國家美術館

# 第十三章　光與影

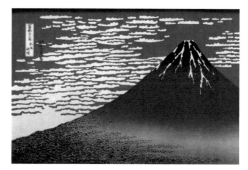

〈富岳三十六景之凱風快晴〉，葛飾北齋

　　光與影，或明暗對照法（Chiar-oscuro）在本質上與色彩幾乎是密不可分的，畫家基本上不可能將兩者分開來看。但從作為與畫家對應的看畫人的角度來看，明暗很可能被單獨看待。

　　在繪畫藝術中完全沒有嚴格定義的光與影。純粹的素描和純粹修飾性的繪畫中不存在光與影。日本的畫家，無論是以黑白還是以彩色進行創作，並沒有使用陰影但卻極其成功的描畫了立體形狀。完全透過輪廓和不加陰影的色彩（flat colours）來表現形狀是日本繪畫藝術的傳統。希臘花瓶繪畫（vase-painting）也採用毫無陰影的著色法。

希臘花瓶繪畫之一

　　早期溼壁畫及現代某些最成功的壁畫以精美繪製的大塊平面形狀為主，而並未使用立體感表現法或浮雕法。但是，歐洲繪畫在需要表現立體感或凸凹效果的所有地方皆要借助於光與影。光與影的使用實際上是實現一切立體感和凸凹效果的根本。形狀最細膩入微的變化，哪怕是平面上的不同層面，均可借助光與影得以描畫出來。

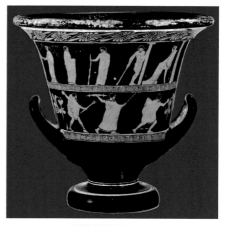

希臘花瓶繪畫之二

從較狹義但更廣泛認可的意義上，「明暗對照法」這個術語通常用來表達對於整幅畫而言最大範圍的和最強烈的光與影效果。我們首先要在腦海中移除線條和色彩，然後就可以判斷出作品透過光與影有比例的分配會達到何種效果，但要時刻記住只有與畫保持一定距離才能好好欣賞畫中明暗的設計。

學生年代的雷諾茲在義大利旅行時，對威尼斯大師們的明暗對照法特別感興趣；他在筆記本中記下了自己專心學習這些效果的獨特方法。他寫道：「在任何一幅畫中觀察到光與影的奇妙效果時，我就會從記事本中拿出一頁，然後照著那幅畫中光與影漸變的樣子將這頁紙四處塗黑，沒塗黑的部分代表光，不去管主題或者人物的勾勒。這樣做，你同樣可以看到那些形形色色的光線及其照射下的物體，一個人形或天空、或一條白色的餐巾、動物、或者廚房用具——加入這些東西常常就是為了這個目的⋯⋯

〈弗蘭克蘭姐妹〉，霍普納，
藏於美國華盛頓國家美術館

〈華特・司各特爵士〉，雷伯恩，
藏於蘇格蘭愛丁堡國立美術館

把這張塗黑的紙從眼前拿開去看，一定會讓觀察者感受到這是光與影的不凡設計，雖然它無法明示是否這是一幅歷史畫，一幅肖像畫，一幅風景畫，死獵物還是其他什麼東西；同樣的原則適用於繪畫的各個分支。」

無論我們是從較廣義還是狹義上使用明暗對照法這個術語，問題始終是關於光的漸變的。所有色彩皆因照射其上的不同程度的光或陰影而改變，如我們之前看到的紅色天竺葵在光的照射下和在灰色背景襯托下的不同變化。一幅畫中光或影的多少和比例當然是畫家的選擇。他差不多可以有意識的完全無視明暗對照法而讓畫面給予人沒有陰影的感覺。他也可以憑藉畫室的人為措施加強和誇大明暗對比，超越自然效果，讓一側完全無光而將之人為的聚集在其他地方。所有肖像畫都會顯示光的這種使用方式。如果光從側面照下來，

〈伊莉莎白·法倫〉，勞倫斯，
藏於美國紐約大都會藝術博物館

那麼五官的陰影則會造成凸出的感覺；但這些陰影又與上方光線照射出的眼睛、鼻子、下頜下面的深色陰影不同，霍普納[297]、雷伯恩[298]、勞倫斯常常使用上方光線照射這種方法輕鬆獲得強烈的凸出和立體效果。或者畫家會更喜歡完整的室外效果，讓陽光可以普照到整個畫面，或者陽光時而透過烏雲照耀在或近或遠的物體上。

我們可以在一家美術館裡找到各種使用明暗對照法的例子。早期畫作，特別是佛羅倫斯畫派的作品，顯示了最簡單的光影處理。如此做法部分緣於當時畫家習慣把牆面畫滿，因此無論是鑲嵌畫還是溼壁畫，大面積的平面處理是最有效的。正如有明顯凸凹圖案的壁紙讓人看起來很不舒服一樣，壁畫只需要可使之清晰可見的凸出感即可。雖然喬托有著敏銳的觀察力，但他在佛羅倫斯聖十字聖殿（Basilica di Santa Croce）的壁畫〈聖佛朗西斯遊說蘇丹〉[299]並沒有嘗試去表現畫中的火堆造成的光和影效果。畫中的熊熊大火以一片黑色來表現，用較淡色的背景加以襯托，既沒有留下陰影也沒有反光。在某些早期德國作品中，燃燭的火苗只用幾抹金色代表並未表現光。遠古時期的托斯卡尼畫家們所畫的聖女和聖徒所處的畫面都沒有明暗對比。即使使用了明暗對比，明暗對比往往也十分隨意，光線從四面八方照射下來，毫無章法可言。

威尼斯和法蘭德斯畫家從一開始就採用了更為生動的明暗對照法；十五世紀開始的油彩畫法非常適合表現更寬廣的效果和更縱深的陰影。瓦薩里恰如其分的將明暗對照法稱為十六世紀的「新形式」（the New Manner）；明暗對比法很大程度上構成了光與影愈加完美的統一，即對立體感和凸出感的愈加強烈的追求；人們借助於光與影得以更逼真的表現自然。對於很多畫家而言，明暗對照法已不再是藉以表現形狀的輔助方式而是美

---

297　霍普納（John Hoppner，西元 1758 ～ 1810 年），英國畫家，作品以肖像畫為主。

298　雷伯恩（Henry Raeburn，西元 1756 ～ 1823 年），蘇格蘭肖像畫畫家，是喬治四世（George IV）的御用畫家。

299　〈聖佛朗西斯遊說蘇丹〉（St. Francis before the Soldan），聖佛朗西斯，又譯聖方濟各。Soldan，又拼寫為 Sultan，中譯蘇丹。

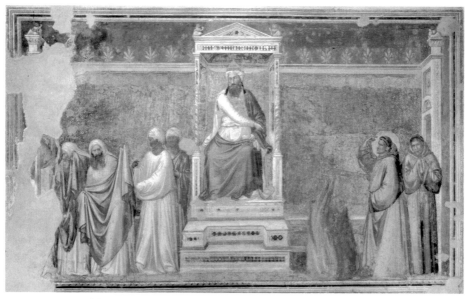

〈聖佛朗西斯遊說蘇丹〉，喬托，藏於義大利佛羅倫斯聖十字聖殿

感之源，而美感即是目的本身。像達文西、柯勒喬、丁托列托、林布蘭這些精於明暗對比法的巨擘在新出現的、大膽的光影效果中悉心尋找並找到了藝術之美。將這些畫家與前輩相比，對比極其鮮明。光線並沒有統一分配而是分散開來，這樣只有一部分畫面被光照射而其他部分則處於半明半暗的陰影或深色的、無法穿透的幽暗之中。根據雷諾茲所言，後期威尼斯畫家的畫法看似只允許少於四分之一的畫面被光線照射，這些光線包括主光線和次光線；而另外四分之一的畫面則處於陰影之中，其餘畫面則處於半陰影之中。雷諾茲曾說：「魯本斯似乎在大於四分之一的畫面上用了光，而林布蘭則更少，幾乎不到八分之一；這種做法使林布蘭所用的光線極其明豔，但如此做的代價甚高，其餘的畫面只能讓位給這個光線明亮的物體。」

　　對於明暗對照法的審美價值的逐漸理解，為繪畫拓寬了藝術更新、更廣泛的可能性。物體和景色，無論其本身多麼漂亮，借助明暗對照法皆被

賦予了一層浪漫和美的光環。早期繪畫中所畫對象無不清晰可見、僵硬刻板，絲毫沒有半明半暗的朦朧效果所具有的產生神祕感的魔力。強光（high lights）透過與深色的幽暗對比變得愈加明麗。人們終於發現陰影也並非一團團黑色而是明亮的、充滿色彩。人們注意到反光對於顏色有著直接或間接的影響。繪畫在範圍和複雜度上得以發展。如此種種並非一代人或某一個畫派的發現，而是先驅者們對於光與影的奇妙之處的不斷探索漸漸影響了繪畫藝術。瓦薩里寫道，達文西不滿意自己所畫的深色陰影，因而孜孜不倦的專研並發現其他畫家的打底色調較之更深；為解決這一問題，光線可以描畫得更明亮一些。

〈岩間聖母〉，達文西，藏於法國巴黎羅浮宮

　　現藏於羅浮宮達文西的〈岩間聖母〉（*The Virgin of the Rocks*）中那神祕陰森的效果正是來自於照亮畫中人面孔的明麗光線與周遭的幽暗形成的強烈對比。不幸的是，達文西所採用的深色陰影對於像巴爾托洛梅奧修士[300]這些當代畫家不無惡劣

---

300　巴爾托洛梅奧修士（Fra Bartolommeo，西元 1472 ～

影響；這些畫家在模仿達文西鮮明突出的效果過程中將他們的陰影著色過深，無可挽回的損害了他們的作品。達文西也是首位採用精心布置的室內或畫室光線效果進行創作的畫家。

丁托列托則更進一步，為了獲得更好的效果常常採用人造光線。他習慣於用蠟或泥巴製作尺寸很小的人物模型，然後把它們放入一個有燃燭的盒子中以便研究它們的明暗對比。在他的筆下，光與影化為表現力驚人的利器。他在威尼斯創作的許多傑作，例如現藏於總督宮的〈酒神巴克斯與阿里阿德涅〉、現藏於聖洛克大會堂的〈聖母領報〉（the Annunciation）、現藏於安康聖母大殿的〈迦拿的婚禮〉

〈基督耶穌與福音書著者〉，巴爾托洛梅奧修士，藏於義大利佛羅倫斯碧提宮

（the Marriage of Cana），皆因採用生動有力的明暗對比而大放異彩。事實上，丁托列托的許多畫完全憑藉其對光影的獨特處理來達到各自的效果，而畫中所畫對象的本身色彩被徹底掩沒。在〈酒神巴克斯與阿里阿德涅〉中，銀白色的光芒籠罩著畫中人物，人物裸露的肌膚上閃爍著細膩透明的光。〈迦拿的婚禮〉中所用的紛繁有效的光特別讓年輕時的雷諾茲心馳神往。他在筆記中寫道：「這幅畫有著能夠想像到的最自然的光。所有的光線來自於桌子上方幾扇窗戶。那個站著、身體前傾去拿酒杯的女人於畫中的作用很奇妙；她的身體遮住了一部分桌布，因而畫中就不會有過多的白色，利用她的陰影她讓桌子顯得向後延展，使畫中透視感益發合理。但是她的

1517 年），義大利文藝復興時期佛羅倫斯宗教畫家。

身形並未看似一個嵌入淺底色之中的暗色人形，她的面部顏色較淡，頭髮與底色融合在一起，她的圍巾的光比桌布還要白。」如果說丁托列托使用光以求得戲劇性效果，達文西則使用光以加強其作品微妙的神祕性，那麼對於柯勒喬而言，光可以使其接觸的對象變得柔和美好，是美之主要泉源。因其在明暗對比方面的出色才能，柯勒喬稱得上是義大利的林布蘭，但卻是一個將陰鬱轉化為充滿快樂和朝氣的、陽光明媚的林布蘭。

〈聖母領報〉，丁托列托，
藏於義大利威尼斯聖洛克大會堂

〈迦拿的婚禮〉，丁托列托，
藏於義大利威尼斯安康聖母大殿

那些義大利大師們之追隨者和仿效者們在使用強烈鮮明的明暗對比方面突破了所有時下認可的範圍，在他們超越前人的努力過程中創造了一個光與暗黑對比極其強烈，充斥著堂皇、非凡的巨人的藝術世界。卡拉瓦喬（Caravaggio）是這批追求誇張明暗對比效果的畫家的代表人物；他們以「暗色調主義者」（Tenebrosi）或暗色調畫家（Painters of Darkness）著稱於世。追隨柯勒喬和卡拉瓦喬的西班牙畫家里貝拉[301]同樣也是表現鮮明生動、耐人尋味的光影效果，因而他的畫獨有一番意境。但在一些技藝較差的畫家筆下，用以增強明亮色彩的深色陰影不再光亮、生動、充滿色彩，而是變得冰冷、黑暗、陰沉。原本充滿活力的明暗對比變得如通俗劇一般的淺薄濫情。

---

301　里貝拉（Ribera，西元 1591 ～ 1652 年），西班牙紫金色黑暗派、卡拉瓦喬主義畫家及版畫家。

直到林布蘭時期，明暗對照法的神祕之美和那種可以讓最庸俗的題材化腐朽為神奇的魅力才被顯露出來。在他成熟期的作品中，他採用了一系列封閉的光線，將光線與深色但明亮的陰影分隔開來並強烈照射在某個具體對象上。這層色彩濃厚的金褐色透明陰影使林布蘭畫中人物的精妙塑造和立體感更上一層樓。他成功的掌握了畫與夜的表現方式，可以隨心所欲的描繪白畫或夜晚的景象——這是前所未有的。林布蘭畫中的鮮豔光線是否如

〈聖腓力殉道〉，里貝拉，藏於西班牙馬德里普拉多博物館

雷諾茲說的確實代價很大嗎？現藏於英國國家美術館的〈基督和通姦的女人〉（the Woman taken in Adultery），現藏於羅浮宮的〈以馬忤斯的朝聖者〉[302]，現藏於慕尼黑的〈豎起十字架〉（the Raising of the Cross）及其中晚期的大量系列肖像畫作品中光線皆聚焦在畫中最主要的部分；而面對如此精湛的手法，人們怎麼可能苟同雷諾茲的說法呢？林布蘭獨特的個性化的明暗對比手法很自然的激發了一眾追隨者和效仿者。很大程度上由於他的影響，荷蘭畫派（The Dutch School）以無比驚豔，富有詩意的光線處理名動天下。荷蘭台夫特城的德·霍赫及維梅爾在光影處理上幾乎是現代的。德·霍赫往往以金色的陽光和濃郁的色彩描繪自己畫中那些簡單，幾乎空無一物的房屋內景。而維梅爾則喜用冷色調，各種藍色和灰色，樂於表現光透過花格窗照在牆上和家具上的效果。同樣奇妙的魔力將阿德里安·范·奧斯塔德和布勞威爾畫中那些俗不可耐的場景昇華為充滿美感的境界。

302　〈以馬忤斯的朝聖者〉，即 the Pilgrims of Emmaus，又稱〈朝聖者在以馬忤斯〉（the Pilgrims at Emmaus）或〈以馬忤斯的晚餐〉（Supper at Emmaus）。

〈基督和通姦的女人〉，林布蘭，
藏於英國倫敦國家美術館

〈豎起十字架〉，林布蘭，
藏於德國慕尼黑老繪畫陳列館

〈以馬忤斯的朝聖者〉，林布蘭，
藏於法國巴黎羅浮宮

〈快樂的飲酒者〉，德・霍赫，藏於德國柏林畫廊

〈寫信的女主人及其女傭〉，維梅爾，
藏於愛爾蘭都柏林國立美術館

〈休息的旅者〉，阿德里安‧范‧奧斯塔德，
藏於荷蘭阿姆斯特丹國家博物館

〈玩牌打鬥起來的農民〉，布勞威爾，藏於德國慕尼黑老繪畫陳列館

　　畫家們很敏銳的感受到憑藉光與影，每個題材都可以被描畫得充滿情趣和美感。雷諾茲在聲名最盛之時曾被問及他如何能忍受去畫當時那些難看的三角帽、無邊女帽、假髮，他的回答是，「這些東西都有光和影」；對於這位年輕時在威尼斯懷著對丁托列托和委羅內塞的無比敬仰、摹仿他們的畫而塗黑了一頁頁的記事本的大師來說，這一回答似乎已明白無誤。描繪靜物、各種炊具、櫥櫃裡的日用什物的畫家們則更進一步證明了只要細心觀察並對生活充滿理解，世間實無凡俗或齷齪之物，一切皆可透過藝術形式化為永恆。

　　此前曾提及過介於物體和眼睛之間的大氣層或大氣圈。這個大氣層的性質或特質取決於照射它的光的多少。而光之多少反過來又要依空氣的純度、每天的不同時刻、一年的不同季節等因素而定。如果光是純白或夾雜著些許色彩，那麼通常的效果則分別是冷色的或閃爍的。清晨的光較之午後的金色光芒感覺更顯冷色和銀白。同樣，無論一幅畫的打光（lighting）是自然的或人為的，畫室或戶外的光及其對於近處或遠處對象的影響都必須加以準確的描繪。顏色值與色調實則是同一個問題的不同形式而已；色調的逼真或正確的顏色值有賴於畫家對於光的認真分析和合理認知，因為色調是一個關於某種顏色反射光的量的問題──這也證明色彩與明暗對比之間的關聯何其緊密。

　　光是一幅畫中不可小覷的融合力量。透過對光與影的和諧處理，畫中各部分形成完美共融的關係。現將藏於英國國家美術館奧爾卡尼亞[303]的有著高低錯落的一行行聖徒和殉道士的〈聖母加冕〉（*The Coronation of the Virgin*）與同一批收藏的特鮑赫的〈明斯特和約〉加以比較。在這個佛羅倫斯畫家的作品中沒有色調的微妙漸變，描繪最靠前和最靠後的人物所用的光沒有分別，因而光線不協調。背景與前景中的人物所用的光線同樣明亮。一言以蔽之，奧爾卡尼亞的畫全無對於光的整體設計，其中每個人物的考量均

---

303　奧爾卡尼亞（Orcagna，西元 1308 ～ 1368 年），義大利畫家、雕塑家和建築師。

是獨立的。相反，特鮑赫所畫的
〈明斯特和約〉中有著深思熟慮的
光線設計，有著與每種色調相關
聯的確定的光線中心。他以極其
細膩的色調使用不同比例的光來
描畫前方人物和後面及側面的人
物，使之區分開來。整幅畫是和
諧的一體而非不同部分的拼湊。

　　對於明暗統一的認知是現代
繪畫的一大特點，也是維拉斯奎
茲留給當今，其後繼畫家的特殊
遺產。一名畫家只有將其眼前景
象視為一個整體之時才能獲得整
體的統一性。對於維拉斯奎茲而
言，這種統一性是至關重要的因
素。他從未因觀察某題材的一部
分而去忽視整體印象，即第一眼
留下的印象。在此方面，他與威
尼斯畫派及魯本斯等老一輩大師
們截然不同；老一輩大師們只是
憑藉線條和被修飾過的色塊來尋
求畫面的統一性而實際上忽視
了打光的一致性和色調的微妙之
處。提香甚至以強烈的陽光描畫
落日天空襯托下的人物輪廓。不
過，畫家和詩人自有其各自的不

〈聖母加冕〉，奧爾卡尼亞，藏於英國倫敦國家美術館

〈明斯特和約〉，特鮑赫，藏於英國倫敦國家美術館

〈隆尚賽馬〉，馬奈，藏於美國芝加哥藝術學院

羈和自由；即使是華鐸畫中最漂亮的公園和花園景色的光照也從未使用戶外的光線。

　　因為反對使用畫室人造光，主張追求自然光效果，三十年前崛起了一批法國畫家，自此其擁護者遍布世界各地。所謂的外光派畫家（Plein-air-ist）主張在室外描畫自然，徹底反對於畫室內創作風景畫。這些畫家對於光的瞬息變化極其敏感，很顯然要求畫家有飛快的下筆速度；他們很成功的捕捉和描錄了待在室內永遠無法知曉的效果，因為室內的光是長久不變的，相比之下不為時間或天氣因素所影響。這場藝術運動首當其衝反對的是幾乎完全在室內、在不可能存在於自然中的光線和大氣條件下進行風景畫創作的做法。即使在冬天，外光派畫家的玻璃畫室也可以有極似露天的光線。總之，這些畫家致力於詮釋強烈的陽光照射在自然物體時的效果，陽光將所有物體的自身色彩一律包裹於朦朧的銀白色時的力量。更進一步的是外光原則也應用到了室內繪畫題材。無疑，或者至少某種程度上，這一新的光線理念導致了在現代畫收藏中缺失了往昔大師們作品的那些暗色調特點。即使我們考慮天黑下來的影響，畫面的整體印象較以往顯然更加

明亮。現代繪畫的這種更加合理的光線處理確實是一場擺脫十八世紀刻板的「畫廊色調」（gallery tones）的革命，而這樣一場革命則需要有像康斯特勃或者馬奈這樣的人傑，滿懷藝術家的勇氣去破除如此壓抑和荒唐的傳統。

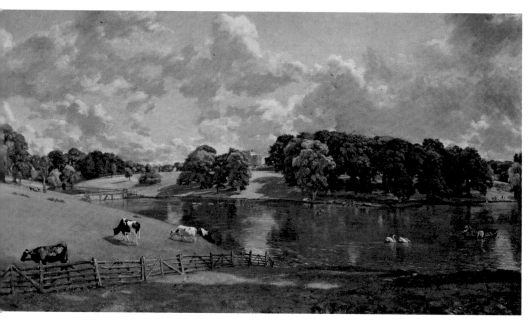

〈維文霍公園〉，康斯特勃，藏於美國華盛頓國家美術館

# 第十四章　構圖

當我們站在一幅看起來畫得很好且色彩宜人的畫前，我們卻意識到有些美中不足 —— 這種情況時有發生。該畫似乎沒有中心，讓人茫然四顧而不知所終，只看到一團亂糟糟的細枝末節而沒有統一感或連貫性。這可能是由於該作品未能很好的融合，各種元素未能完美的合為

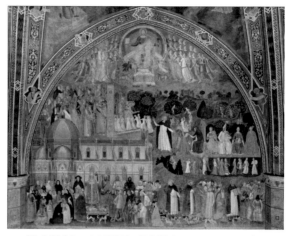

〈教會鬥士〉，安德里亞‧費倫澤（Andrea da Firenze），藏於義大利佛羅倫斯新聖母大殿西班牙小堂

一體；簡言之，其構圖（composition）不當。與音樂家一樣，畫家亦有某些憑其嫻熟的處理可以轉化為藝術作品的題材。音樂家工於音律而畫家工於形狀和色彩。而在以上兩種情況下，該藝術作品，無論是交響曲還是畫作，無不是這些元素融合的結果。該作品所包含的各個部分理應「盡美矣」，但若是各部分散亂無序、互不相連，卻「未盡善焉」。畫家所需的不僅僅是精湛的繪圖和著色技藝。他還必須具有審美意義上的對稱感和整體的平衡統一感；唯如此才能促使他將繪畫視為某種布局並將各種形狀和顏色融匯成一個深思熟慮的設計，而在此設計中各個部分彼此相連且合為一個整體。許多畫缺少這種對於各個組成部分協調一致的布局，結果是一塊畫布上好像是有幾幅畫而實則一畫難成。此類畫家是過多慮及各個部分片斷（morceau）而忽視了整體效果。

構圖的統一性，正如我們所見，可以透過幾種方法獲得，其中和諧的線條及協調的明暗對比是至關重要的。構圖使用的線條可以彼此重合或對立，但無論哪種情況，這些線條必須彼此密切相關並皆與畫的中心連通。有些畫完全靠相互交織融合的線條連結在一起；儘管光線的設計或許粗

淺，色彩看上去頗似臨時起意所為，但構圖的統一性仍有可能保持無損。大多數現代畫的構圖主要在於精心布置光線，同時畫家格外追求明暗對比的一致性和色彩的逼真。

　　情節的完整性（unity of action）也是優秀構圖的一個重要因素。一幅畫中只應有一個關注中心，一個主要人物或群體，而畫的其他部分皆附屬於中心。許多早期畫家完全無視這個情節的完整性，常常因亟欲描繪一個故事而將幾個場景加入在同一畫面上。在佛羅倫斯的新聖母大殿西班牙小堂（the Spanish Chapel of S. Maria Novella）的溼壁畫〈教會鬥士〉（The Church Militant）中就出現這種情況，其效果值得探究；畫中不僅把不同事件堆砌在一起，而且為了適應畫面的空間要求，人物大小也參差不齊；馬薩喬在布蘭卡契小堂（the Brancacci Chapel）創作的溼壁畫〈納稅銀〉（The Tribute Money）中一共描繪了三個不同的事件而由基督和門徒組成的中間一群人物構成了畫面的真正中心，因而在此情況下畫面效果的整體性得以保全；即使拉斐爾在其〈耶穌顯聖容〉（Transfiguration）中也描繪了兩個不同的中心：耶穌在山上和山下顯現聖容的場景，及令人費解的被置於更加顯眼位置的治癒附魔孩子的場景；在西斯汀教堂的天頂上，米開朗基羅在一塊分隔區域內描

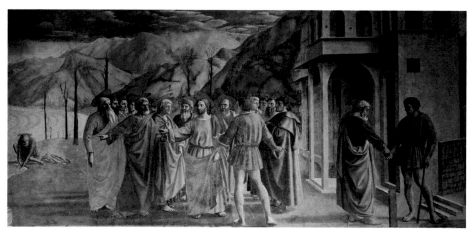

〈納稅銀〉，馬薩喬，藏於佛羅倫斯卡爾米內聖母大殿

繪了〈誘惑〉（Temptation）、〈亞當與
夏娃的墮落與被逐出伊甸園〉幾個
場景。儘管在如此眾多畫面組成的
作品中無法保持情節的一致性，但
線條的和諧及各個形狀的精心布局
有助於保全構圖的一致性。壁畫中
人物的優美線條將整個畫面融合在
一起，並無孤立感或疏離感。畫中
心是那棵智慧之樹，引誘者（蛇）
從樹的一側向夏娃伸出手而亞當把
手伸向那顆禁果。在畫的右手，實
施懲罰的天使將那對悖逆男女逐出
樂園。由同樣人物組成的兩群人在
畫中平衡完美，天使、引誘者、亞
當各自伸出的胳臂將三個主要形體
連結在一起。

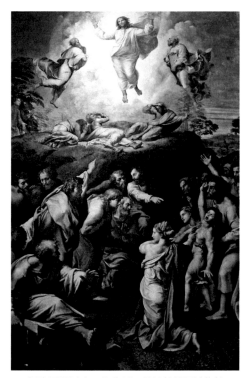

〈耶穌顯聖容〉，拉斐爾，藏於梵蒂岡博物館

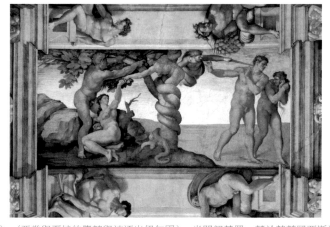

〈誘惑〉、〈亞當與夏娃的墮落與被逐出伊甸園〉，米開朗基羅，藏於梵蒂岡西斯汀教堂

　　群體肖像畫畫家某種程度上則面臨一個同樣尷尬的情況，即沒有哪個要畫像的人會願意接受一個次要位置。正如我們已看到的，荷蘭畫家們受邀去為某個公司或行會成員畫肖像時就不得不面對這個難題。一起畫上十個人或許並不難，但若是每個人都要求平等對待和不輸於他人的顯著職位，那麼畫面的統一性幾乎無法達成。這些行會群體畫（Regent pictures）中很多作品無非就是羅列一副副面孔的圖表。但是像哈爾斯和拉佛斯坦[304]這樣出類拔萃的畫家卻解決了這個難題；他們透過巧妙的人物排列和光線設計，既滿足了贊助者的願望又達成了畫家力求的和諧構圖。有些早期義大利畫家，尤其是維瓦里尼[305]和克里韋利，在一塊畫板上只描繪祭壇畫中的一個人物，然後將所有畫板在一個框內合成，因而迴避了這個將數個人物畫在一起的棘手問題。在這些「祭壇畫」（Ancona）中每個人物呈現在一個單獨的框架內，畫家無意去嘗試達成構圖的一致性。每個聖徒都是一個獨立的人物，與其他人物只存在極其表面的關聯。然而，畫家們漸漸放棄了使用人物之間的框架並有意嘗試協調的人物布局。

〈賢士朝聖〉，維瓦里尼，藏於德國柏林畫廊

304　拉佛斯坦（Ravesteyn，西元 1572 ～ 1657 年），荷蘭畫家。
305　維瓦里尼（Antonio Vivarini，西元 1415 ～ 1480 年），義大利文藝復興晚期畫家。

　　很顯然，設計一個題材少而簡單或只有一、兩個人物的畫面構圖要比獲得一個繁雜場景的一致性容易很多。然而，即使是一幅只有一個人物的畫，或肖像畫，也可能構圖完美或構圖不當。倘若畫面給人不舒服的空間逼仄感，畫框則顯得擁擠；倘若畫中人物偏向一側或位置過高，則人物會顯得不平衡，畫作會顯得一頭沉或頭重腳輕。有些肖像畫與畫框何其相配，既不顯得空曠也不顯得擁擠。維拉斯奎茲透過巧妙安排使我們能感覺到肖像畫中人物四周空間的縱深感。畫家有時一經開始作畫，就會清楚所繪主題難免受限於畫布的大小，他為此會在畫布兩邊各加上細長的空白以獲得更強烈的空間感。溼壁畫畫家則無此機會。牆面空間的大小和形狀是固定的，他的畫只能依此進行構圖。現藏於梵蒂岡拉斐爾的〈帕那蘇斯山〉（The Parnassus）和〈博爾塞納的彌撒〉（The Mass at Bolsena）構圖極其巧妙，我們很難意識到拉斐爾受召去繪畫的空間何其逼仄——牆中間是門而門兩側沿牆盡是轉彎和拐角。此外，拉斐爾在法爾內西納別墅[306]的天頂拱肩上的構圖可以作為畫面空間設計的成功案例加以研習。除了這些影響溼壁畫畫家的特別難點外，哪怕是一個人物的實際構圖也需要畫家對於空間效果具有豐富經驗和知識。當畫家設計一個彎腰的人物時，如果其構圖令人物無法站直，或者在人物懸在半空之時，畫面沒有讓人物完成這個動作的空間，我們則會有一種不順暢和不舒服的感覺。

　　畫家面臨的更棘手的難題是如何令一個複雜、擁擠的場景協調統一，讓雜亂無章變得和諧有序，而同時又不讓人覺察到過於著意安排或大費周章的痕跡。魯本斯是這方面構圖的絕頂天才。乍看上去，現藏於慕尼黑老繪畫陳列館魯本斯的〈獵獅〉（The Lion Hunt）給人的印象是雜亂無章，馬匹、眾人、獅子和四肢、武器絞纏一處。這當然是畫家有意為之，刻意營造的混亂效果，而事實上畫面層序分明，和諧有致。魯本斯的現藏於同館

---

306　法爾內西納別墅（Villa Farnesina），位於義大利中部羅馬特拉斯提弗列的一座修建於文藝復興時期的別墅。別墅修建於西元 1506 ～ 1510 年間。眾多藝術家，包括拉斐爾等都曾在別墅留下自己的作品。西元 1577 年，別墅成為法爾內塞家族的財產。現在別墅是義大利政府的財產，並對遊人開放。

法爾內西納別墅穹頂壁畫，拉斐爾

的〈亞馬遜之戰〉（*The Battle of the Amazons*）及現藏於羅浮宮的〈鄉村節日〉（*The Kermesse*）描繪的是熙熙攘攘的場景，人物千姿百態；儘管構圖略顯做作，但仍令人嘆服不已。儘管人物繁雜，但從未影響效果。在進行如此精心的構圖時，畫家要時刻銘記於心一幅畫必須讓人第一眼就留下深刻印象。一幅畫必須有讓人本能的去關注的中心。之後，看畫者才可以理清錯綜複雜的構圖，欣賞各個部分的相互關係。現藏於總督宮丁托列托的〈天堂〉（*Paradise*）在以上這點上不盡人意。畫面過於紛亂，無法盡收眼底；畫中人物繁雜，沒有著

〈帕那蘇斯山〉，拉斐爾，藏於梵蒂岡城宗座宮殿

〈博爾塞納的彌撒〉，拉斐爾，藏於梵蒂岡城宗座宮殿

眼點。整體印象是一片混亂,紛雜無序。

當我們闡述畫家為獲得構圖的一致性所使用的不同方法之時,我們可以將以下兩組畫作加以比較:第一組是很顯然布局隨意自然的畫作,例如,現藏於海牙揚·斯特恩的〈畫家一家人〉(*Family of the Painter*)、巴斯蒂昂-勒帕奇<sup>307</sup>的〈晒乾草的人〉(*The Hay-makers*) 和米萊的〈基督在父母家中〉;第二組則是構圖整齊勻稱的畫作,例如,梅姆林的〈聖約翰祭壇畫〉(*St. John Altar-piece*)、拉斐爾的〈結婚〉(*Sposalizio*)、提香的〈聖母升天〉。第一組畫作的構圖顯得隨意,似即興之作。畫家並未力求勻稱,因而畫作予人的印象是興之所至,刻畫逼真。我們有理由相信揚·斯特恩是將他自己與友人歡飲所在的酒館接待廳裡的所見場景描繪下來。〈晒乾草的人〉描繪的是一對在烈日炎炎下工作的男女休息的現實畫面。在〈基

〈獵獅〉,魯本斯,藏於德國慕尼黑老繪畫陳列館

〈亞馬遜之戰〉,魯本斯,
藏於德國慕尼黑老繪畫陳列館

〈鄉村節日〉,魯本斯,藏於法國巴黎羅浮宮

---

307 巴斯蒂昂·勒帕奇(Bastien-Lepage,1848-
1884),法國畫家、自然主義畫派創始人。

〈天堂〉，丁托列托，藏於義大利威尼斯總督宮

督在父母家中〉[308] 中被釘子傷了手的聖嬰基督是整個畫面的關注中心，而這個場景很可能是畫家曾在某家現代的木匠鋪所見的。若是出自昔年某位大師筆下，那手法將是何其不同！儘管在這些畫中人物看似布局隨意，而稍加研究便一定可以顯露出畫家對於排序和平衡的用心。構圖巧妙的畫作中每個細節的安排皆是從整體角度出發，每個人物、每個姿態皆要充分考慮到；看似最為自然的構圖往往是悉心研究和深思熟慮的結果。有一個辦法可以檢驗畫的構圖，即把某個人物去除或調換一下，效果常會被破壞得一塌糊塗；若增加一個人物，結果可能是損害畫的整體平衡。當我們看向第二組畫作時，我們的印象又截然不同。我們所見的不是自然隨意的人物排列而是嚴謹整齊的布局，其中不乏完美對稱的設計。在拉斐爾畫的〈結婚〉中，與畫面左側的聖母及其女僕對應的是畫面右側的約瑟夫（Joseph）及其他沮喪的追求者。為新娘新郎證婚的大祭司立於畫面中間；人們身後的教堂，有拾級而上的臺階 —— 如此達成了十分均衡的構圖。之所以布置得如此井然，一望而知。這些畫作是為了掛在某個特定的地方，或構成某家教堂的裝飾的一部分而畫的；這些畫作高懸在祭壇或側面小教堂之上以利於禮拜者瞻仰。在此情況下，很顯然畫家除了慮及自己的品味之外不可能毫無顧忌的進行構圖。一幅為某一個特定位置創作的畫必須要專門設計，方能與其周圍環境協調；簡言之，必須實現與整體建築設計的和諧一

308 〈基督在父母家中〉，即 Christ in the House of His Parents，又作 The Carpenter's Shop。

致性。構圖的主要線條必須與該
建築的線條一致並可以銜接，抑
或有意與該建築的線條形成反
差，使之更意趣盎然。某種程度
上，一個建築的勻稱比例應該在
為裝飾它而創作的畫中找到共
鳴；畫家應該協調畫中人物的布
局與畫外的線條和物體以達成和
諧 —— 這是極其必要的。提香
為一家威尼斯教堂高大的祭壇設
計其名畫〈聖母升天〉時，他做
夢都想不到那幅畫有一天會從其
特定的位置摘下來，然後掛在一
家美術館裡而盡失畫的本意和原
本適宜的裝飾之美。在他創作打
算掛在一家私人宮殿牆上的某幅
畫架畫（easel picture）時，他本
能的採用了較隨意的構圖；現藏
於英國國家美術館的〈酒神巴克
斯與阿里阿德涅〉（Bacchus and Ari-
adne）就是遭遇了這種情況，因
而在該美術館中此畫的構圖顯得
無序失衡，甚至有些混亂。

〈畫家一家人〉，揚・斯特恩，
藏於荷蘭海牙毛里茨之家博物館

〈晒乾草的人〉，巴斯蒂昂 - 勒帕奇，
藏於法國巴黎奧賽博物館

〈基督在父母家中〉，米萊，藏於英國倫敦泰德美術館

〈聖約翰祭壇畫〉，梅姆林，藏於比利時布魯日梅姆林博物館

〈結婚〉，拉斐爾，藏於義大利米蘭布雷拉畫廊

〈酒神巴克斯與阿里阿德涅〉，提香，
藏於英國倫敦國家美術館

　　尤其是溼壁畫畫家必須要考慮他要裝飾的建築的各種因素。同時，其畫作的設計須能使作品置於常見的地方以獲得最佳效果。為此，最簡約的構圖常常是最佳的，用心設計的線條遠比細膩的色彩或明暗對比效果好得多。達文西的〈最後的晚餐〉（the Last Supper）不僅本身是一幅構圖方面的傑作，而且也是為一處寬敞的修道院食堂的端牆所作的令人嘆服的設計；修士們在此就餐時，可以感受到畫中長長的餐桌似乎與食堂融為一體，而餐桌像是學校禮堂中的講臺一樣在畫中處於比其他景物略高的位置。如此設計顯然方便將門徒們排列在餐桌靠邊、面向餐廳的位置而基督位於中央；為了協調這一長排人物，畫家將之分成四組，且又以無比高超的技巧，透過人物的各種手勢將人物統一起來；現藏於羅浮宮委羅內塞的〈迦拿的婚禮〉及現藏於威尼斯學院美術館的〈利未家的宴會〉（The Feast in the House of Levi），雖然不是溼壁畫，但也是為類似的位置而創作；而如今，這些畫與其他畫混在一處，掛在畫廊裡，其原本目的喪失殆盡。柯勒喬在其傑作〈聖母升天〉（也稱〈異象〉）的構圖中意欲破除帕爾馬主教座堂穹頂的局限，使之看起來似乎被穿透，讓觀者以為他們在舉目凝望蒼穹；這是畫家無比大膽的手法，是透視法和構圖上的壯舉；這在任何其他畫家筆下幾無勝算。在威尼斯教堂中這種幻覺式構圖中的對比法屢見不鮮；畫家通常巧妙利用透視法，使教堂平坦的天頂看起來呈穹頂之狀。

　　然而，至於早期義大利繪畫中中規中矩的人物布局，公平的說，切勿忘記在當時的情況下，畫家都在因襲教會偏好的構圖傳統；只是隨著時間的推移，畫家們逐步擺脫了那些舊習並進而形成了更個性化的構圖理念。唯有研究了早期的雕刻作品和鑲嵌畫，方能意識到文藝復興時期的畫家們何其嚴苛的墨守著前人的設計。〈基督受洗〉（the Baptism of Christ）的傳統構圖可在威尼斯聖馬可洗禮堂（the Baptistery of St. Mark）的鑲嵌畫中尋見端倪；這種構圖一直沿用到十六世紀。基督站在位於畫中央的河水之中；聖徒約翰站在基督的一側，身後是岩石嶙峋的河岸，將水澆在基督的頭上，

〈最後的晚餐〉，達文西，藏於義大利米蘭恩寵聖母

〈利未家的宴會〉，委羅內塞，藏於義大利威尼斯學院美術館

而三個小天使跪在另一側，拿著基督的衣服。喬托在帕多瓦城斯克羅維尼禮拜堂[309]的壁畫中亦是如此描繪的這個場景；即使貝利尼在其祭壇畫中亦是固守成法，然而他在畫中添加了一道山光美景和一片晴空。另外，〈聖

---

309　斯克羅維尼禮拜堂（Cappella Scrovegni），一座羅馬風格的禮拜堂，它位於古競技場的遺跡中央，因而又名 the Arena Chapel。此教堂因著喬托的壁畫而出名。

容顯現〉畫中場景的傳統構圖從六世紀至十六世紀一成不變。

現藏於英國國家美術館杜喬[310]畫的小幅〈聖容顯現〉所呈現的拜占庭風格與其眾原型相比幾乎不相上下，甚至兩百年之後的拉斐爾除了略加改變外幾乎沿襲了同樣的人物布局。新的題材使畫家迸發了創新和構圖的能力。在亞西西的聖方濟各聖殿的上教堂（the Upper Church at Assisi）的牆壁上，喬托在前無古人的作品可以效仿的情況下，透過二十八個場景刻畫了聖方濟各的傳說。在此之前絕無畫家將家喻戶曉的故事以繪畫的形式演繹出來，他創造了一幅之後幾個世紀仍為畫家們原封不動的加以摹仿的經典作品。喬托只能按自己所想進行構圖，他以高超的技巧設計了這些頗具戲劇性但又簡單的場景，將人物以最富表現性的姿態加以排列，然後又將他們依某些共同特徵統一起來。再者，當神話和歷史主題開始流行之際，並無可以沿襲的現成模式，因而畫家們只好自行設計。

在許多畫中可以發現構圖可包含在某種簡單的幾何圖形之中，例如，三角形或稜錐體。實際上，有時構圖要有賴於使用兩個不同尺寸的此類圖形。巴爾托洛梅奧修士是首位使用稜錐體構圖並獲得宏偉效果的畫家。幾乎他所有的祭壇畫皆依此原則設計。正如我們在拉斐爾的〈聖母子及聖約翰〉（*La Belle Jardiniere*）及其第二期的許多畫作中所見的，拉菲爾借鑑了此設計原則。提香在其現藏於羅浮宮的〈基督下

亞西西的聖方濟各聖殿的上教堂壁畫之一，喬托

310 杜喬（Duccio，約西元 1225～1318 年），義大利畫家。

〈基督受洗〉，藝術家不詳，
藏於義大利威尼斯聖馬可洗禮堂

〈基督受洗〉，貝利尼，
藏於義大利維琴察聖皇冠教堂

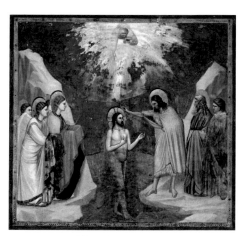

〈基督受洗〉，喬托，
藏於義大利帕多瓦斯克羅維尼禮拜堂

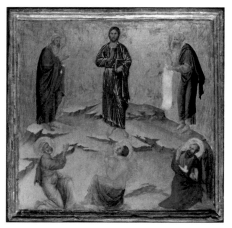

〈聖容顯現〉，杜喬，藏於英國倫敦國家美術館

葬〉（*The Entombment of Christ*）一畫中使用了該原則進行構圖則並獲得了無與倫比的效果；喬久內在其現藏於羅浮宮的〈聖宴〉（*Fête Champêtre*）亦套用此法，儘管構圖形式上不甚勻稱。時至十七世紀，稜錐體構圖幾乎成了義大利繪畫的準則，被拉斐爾的摹仿者不斷炮製，乃至了然無趣。實際上，如任何其他規則圖形一樣，稜錐體使畫面有視覺中心，給人堅固和堂皇之感。即使在荷蘭大師們和現代畫家的相對較隨意的構圖中，人物的布局仍在某種程度上時常按照某種不規則稜錐體的線條處理。賀加斯在《美的分析》（*Analysis of Beauty*）一書中譽之為構圖的最佳形式。

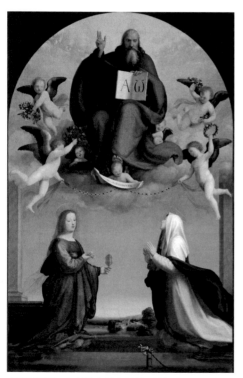 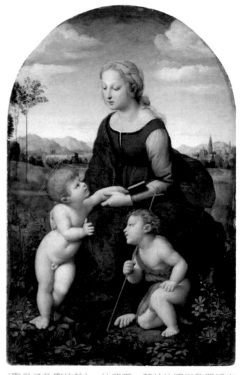

〈聖父與聖加大利納和抹大拉的瑪利亞〉，巴爾托洛梅奧修士，藏於義大利盧卡國立圭尼吉別墅博物館

〈聖母子及聖約翰〉，拉斐爾，藏於法國巴黎羅浮宮

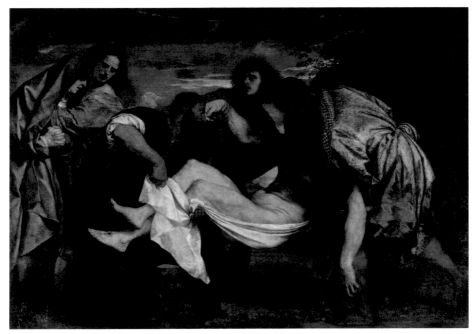

〈基督下葬〉，提香，藏於法國巴黎羅浮宮

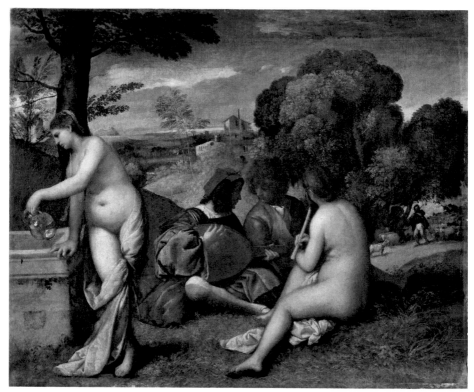

〈聖宴〉，喬久內，藏於法國巴黎羅浮宮

# 第十五章　處理手法

　　畫家似乎以無盡變化的視角去看這個充滿形狀和色彩的世界，又以千差萬別的方式從中獲得題材；而且他們以各種可能的風格記錄下他們的觀感 —— 這一點哪怕是對於最漫不經心的看畫人來說都是顯而易見的。有的畫家好似將其畫布視為盡心盡力的反照其周遭萬物的一面鏡子。另外的畫家顯然視大自然為倉儲之地，從中揀選令其動心的熟悉物體和場景並賦予它們源於畫家的某種獨特之美和不凡。而還有的畫家給了我們奇異而陌生的效果，如夢如幻，絕非屬於我們的凡俗世界。那麼就產生了不可避免的問題：是否所有這些看待自然和描畫自然的方式對於畫家的技藝而言都是恰當的？畫家意欲達到什麼目的？畫家可以使用何種方法？由於其方法的各種局限性，畫家期望能夠成功到何種程度？和這些問題的答案糾纏在一起的有諸多被用爛的術語 —— 現實主義、理想主義、古典主義、自然主義、印象主義 —— 這些術語很容易表達某些寬泛的傾向或觀點，而用於定義嚴謹的繪畫分類系統則立即相形見絀了。

　　大多數人看畫時首先考慮的問題之一是該畫作是否逼真。難道每幅畫不應該與自然相似，甚至是摹仿自然嗎？既然如此，一幅畫能逼真到何種程度？這是非常粗淺的批評但卻是至關重要的。

　　某種意義上，一切繪畫皆須根據實際需求去摹仿自然，但同樣也有必要只在有限的範圍內如此操作。繪畫終究是一種障眼法，一種騙人的把戲，一種利用線條、色彩、光影，以平面表現立體物體的傳統手法。畫家以各種自然形狀為其模型來摹仿自然。嚴格來講，摹仿也僅止於此。實際上，如果期望達成對自然的完完全全的摹仿，那麼僅靠顏料是無法實現的；即使是最鮮豔的顏料與自然的色調之間在實際亮度上仍存在著無法克服的極大差別 —— 單憑這一點就無法實現完完全全的摹仿自然。即使彩色攝影技術已臻完美，其對自然的模仿也不可能是無缺的。而且，畫家是人而非機器，是一個有品味和理解力的個體；這一事實意味著每個畫家皆有自己對自然的獨特詮釋，而這正是繪畫藝術的核心。令人奇怪的是，人

們腦海中有著一個頑固的錯誤概念，認為繪畫只是對自然的被動摹仿。這是一個難以去除的謬論。伯格[311]曾寫道：「在令我們感興趣的作品中，可以這麼說，作者是將自身代入自然。無論那個自然題材何其平庸，作者對它的感覺是特殊而珍貴的。」他一語道破了個中真諦。

伯格

在論及肖像畫和風景畫時，我們曾注意到兩個畫家絕不會對同一事物有相同的看法，最終絕不可能以相同的方式描繪同一事物。甚至諸如近視或遠視這類因素都會影響畫家個性的發揮。很可能，畫家會任自己的想像力信馬由韁，同時極力強調和發展主題中的那些觸動人心的特質和特點。這些情感很可能極力朝一個方向發展，而且這一方向是畫家對事物帶有強烈個人情愫的藝術表現而非對於其所見進行的客觀細膩的複製。畫家所受的訓練及其所受的各種影響可能會使之更傾向於極其富有想像力的藝術處理方法。他的腦海中可能存有比之同道更高遠、更精彩的意象。他會以詩人的眼睛去觀察，然後將其視覺所感知的壯麗輝煌賦予所描畫的一切。他的藝術求索可能是無法企及的，成功之路「漫漫其修遠兮」。理想主義畫派（Idealist）的態度便是如此；另一方面，有的畫家會有意識的力求原原本本的再現眼前的事物和景象，不遺漏、不改變、不掩蓋以求真實。這種觀點則是現實主義畫派（Realist）的觀點。

每個畫家都不可避免的某種程度上既具有理想主義畫風，同時又兼具

---

311 伯格（Théophile Thoré-Bürger，西元 1807 ～ 1869 年），法國藝術評論家、記者。

現實主義畫風。這些術語
不可能彼此排斥。我們常
常聽說某個主題是以現實
主義或理想主義風格進行
處理的，將畫家分為理想
主義和現實主義兩大畫派
是常見的做法。這種令未
來批評家滿意的劃分一旦
成立，他下一步必然會認
為一個真正的畫家要麼是
理想主義畫派，要麼現實
主義畫派，兩者只能居其
一。

　　然而，每個畫派只代
表一種看待繪畫藝術的不
同觀點而已。僅就這些術
語代表對立的藝術風格而
論，諸多性質不同的事情
混淆起來造成了誤解。在
許多人的想法中，理想主
義與宗教藝術緊密相關，
這一點可能適用於解釋佩
魯吉諾或阿里·謝弗[312]的
某幅作品所展現的精神

〈王后佛蘭切斯卡與騎士保羅〉，阿里·謝弗，
藏於英國倫敦華萊士收藏館

〈釘十字架〉雙聯畫，羅希爾·范德魏登，
藏於美國費城藝術博物館

312　阿里·謝弗（Ary Scheffer，西元 1795～1858 年），荷蘭浪漫主義畫家。以但丁、歌德（Goethe）和拜倫勛爵的作
　　品以及宗教題材為基礎的繪畫作品而聞名。

性，而大大忽視了羅希爾·范德魏
登或霍爾曼·亨特[313]的某幅作品之
中對於宗教主題的處理帶有強烈的
現實主義風格。

　　另外一些人將理想主義與道德
說教相提並論而未能意識到這一事
實：賀加斯不僅是最傑出的道德家
也是當時最堅定的現實主義畫家。
還有人將之與卡洛·多爾齊[314]或格
勒茲的某幅畫作的多愁善感，抑或
勒布倫[315]或奧韋爾貝克[316]的某幅畫
作的矯揉造作混為一談。同樣的，
現實主義已普遍被視為等同於肉欲
主義和粗俗，醜陋和畸形，而完全
無視其關乎思想觀點而與主題選擇
無關的事實。

　　無論這種聯想多麼荒謬，繪畫
史上一定有許多東西可以解釋這些
想法盛行一時的原因。拉斐爾聲稱
他不是把男人和女人畫成他們眼前

〈牧羊人〉，霍爾曼·亨特，藏於英國曼徹斯特美術館

〈聖則濟利亞〉，卡洛·多爾齊，私家收藏

313　霍爾曼·亨特（Holman Hunt，西元 1827 ～ 1910
　　年），英國畫家。他是前拉斐爾派的創始人之一。

314　卡洛·多爾齊（Carlo Dolci，西元 1616 ～ 1686
　　年），巴洛克時期的義大利畫家，以精美的宗教
　　畫作而聞名。

315　勒布倫（Le Brun，西元 1619 ～ 1690 年），法國宮
　　廷畫家，曾為凡爾賽宮和羅浮宮做過大量的壁畫
　　和天頂畫。

316　奧韋爾貝克（Johann Overbeck，西元 1789 ～ 1869
　　年），德國浪漫主義畫家。

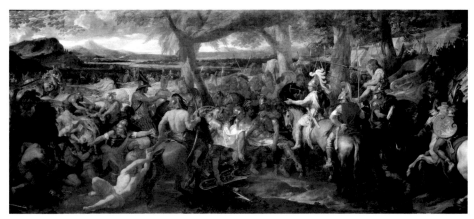

〈亞歷山大大帝與波羅斯〉，勒布倫，私家收藏

的樣子而是把他們畫成他們該
有的樣子 —— 拉斐爾道出了理
想主義的真諦。其後繼畫家奉
此為圭臬，但他們所繪的圖形
大多空洞、誇張而且缺少天然
和純美之感。

　　曾有一種人們普遍認可的
學說，即自然永遠是不完美
的，多有不足之處或者過於瑣
碎，須透過藝術加以修正。雷
諾茲深受義大利理想主義影
響，曾斷言：「卓爾不凡的畫家
只會讓平庸之輩去畫那些將同
一類事物中的甲和乙區分開來
的細枝末節，而自己應似哲學
家一般去抽象的看待自然。」許

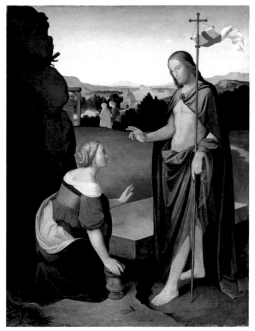

〈復活日早晨〉，奧韋爾貝克，
藏於德國杜塞道夫藝術宮博物館

多畫家本著這種精神創作，無意尋求逼真而是故意籠統的描畫所有事物，滿心以為如此這般他們就可以登大雅之堂了。到了十八世紀，這些原則在英國和法國那些的大膽創新的畫家眼中則常常變得荒謬可笑。我們發現畫家大衛在其傑作〈烏戈利諾和他的兒子們〉（Ugolino and his two sons）中賦予了獄中將要餓死的父子們極其完美的古典身體輪廓和比例，有血有肉，人物姿態根據當時流行的構圖理念進行了精心設計。雖然理想主義否定逼真自然，但這種半真半假的理想主義卻與那些充滿想像力的大師們的真正理想主義相去甚遠。

廣義上講，繪畫藝術中的理想主義所指的應是對自然充滿浪漫詩意的詮釋，這種詮釋甚至拋開了理想主義的最基本含義。而實際上，展示原原本本的真相絕非藝術的唯一目標和目的。理想主義畫家超越了這一局限，他看得更遠，而且更加深入探索自然的核心；他所思所見的景象比我們所思所見更奇麗，更加包羅萬象。事實上，無可否認在某一時期不夠逼真就是瑕疵，而最富創新精神的畫家有時甚至逾越了畫家的自由度。儘管一個頗具想像力的看畫人看到其完全陌生的東西也會震驚，但失真本身不會減損一幅畫的美。有人曾很公允的評價道在繪畫史上誇張的失真，無論是形狀上還是色彩上，都難以徹底抹殺憑藉壯麗的效果和大膽的處理畫家試圖達到的目的。事實上，只有一種例外情況，即當人們主張逼真比畫家的破格更為重要的時候。當特納在他的〈法蘭西之河〉（Rivers of France）中描畫他想像中的一座城堡並稱之為昂布瓦斯城堡（the Chateau of Amboise）時，畫中的城堡與同名的真正城堡實在是天差地別，無法辨認而這對於作品沒有絲毫影響。但對於肖像畫則不同了。這是因為風景畫中單純摹仿自然是遠遠不夠的，而肖像畫則務必與畫像人相像。甚至像大衛和安格爾這樣特立獨行的古典主義畫家，儘管悉心追求在繪畫中表現超越自然的秀美壯麗景象，但仍然認可更自然的風格和更強烈的現實主義在其肖像畫中的必要性。

〈法蘭西之河〉，特納，藏於英國倫敦泰德美術館

　　還有一批畫家希望忠實再現眼前所見的一切，更看重效果的真實性而非虛幻性；他們所追求的與現實主義畫派的目的形成鮮明對比。錯視畫法（Trompe Pceil）是一種設計巧妙的視覺陷阱，讓我們誤以為作品所描畫的是真實自然的，一個描畫的二維平面是三維立體的；錯視畫效果意味著現實主義的極限。這種畫法早在宙克西斯[317]時期就不乏推崇者；這種畫法的成就如何與其非藝術性（inartistic）的程度是成正比的。正如我們所見，模仿自然並非繪畫藝術的目的。即使是如委羅內塞這般傑出的畫家也曾為裝飾某位威尼斯貴族在卡斯泰爾夫蘭科（Castelfranco）附近的一座別墅時畫過不少錯視畫。當你走進大廳，只見一位身著十六世紀服裝，穿著有裝飾性開叉的短身上衣和寬鬆短罩褲的見習騎士正從半開的門後帶著探詢的目光看著你。片刻之後你才意識到那扇門和那位見習騎士只存在於畫中。從一間作為畫廊的房間裡，兩名女士和一隻狗俯視著來訪者。原來那些女士和那間畫廊仍是大師巧奪天工繪在牆上的畫。這些錯覺畫只是這位威尼斯

317　宙克西斯（Zeuxis），約活動於西元前 5 世紀前後的義大利畫家。

繪畫大師一時興起之作，顯然不能當真。最正統的現實主義畫家深知其繪畫的範疇，也很清楚逼真只是一個相對而言的術語。

〈卡斯泰爾夫蘭科壁畫〉，委羅內塞，藏於義大利威尼斯威尼托自由堡

　　繪畫藝術上的真實與道德或哲學上的真實幾乎一樣有著很多方面。畫家可能會不在乎細節上的真實而將之理解為整體效果的真實。在眼睛尚未去注意細節之前，畫家可以將目睹一片林中空地、一片開闊的風景、一間有人物的房間內景的瞬間所產生的整體印象描畫下來。印象主義著重於這一方面的逼真。注重普遍效果的寫實派畫家和現代印象主義畫家專注於具體方面的真實或印象。他們的目的是表現在某個特定時刻所感受到的對於某一場景的印象，記錄親眼所見的而非透過推理和仔細研究才清楚的事物。他們描畫的是表面現象而非事實。普通人帶著先入為主的想法來看自然；而這些想法是建立在某種約定俗成的標準之上的，並且與之背離的任

何思想和行為皆視為異端邪說。「對於此類人而言，草永遠是綠色的，天永遠是藍色的；他自以為正在憑其肉眼真真切切的明察秋毫，而那些細枝末節只是他的記憶所界定的而已。」注重印象的寫實派畫家摒棄一切先入為主的結論；雖然他清楚草實際上是綠色的，但倘若因為光或影的獨特效果而草給他的印象就是紫色，他們會毫不猶豫的把草畫成紫色。他也不會特意選擇最美的景色或模特兒，而只在它們被光照射或造型最佳時作畫。對於他而言，真實是很廣義上的美。因此，印象派畫家時常選擇大自然中對於看畫人來說乍看上去顯得陌生和不甚漂亮的某些時段的景象；這些景象是畫家隨意捕捉的，並按其實際印象描畫下來，而不是像從事彩色石印者或攝影家那樣將場景精心布置後的樣子。正是捕捉和描畫轉瞬即逝並不為人熟知的這些自然畫面，讓第一次目睹惠斯勒、馬奈、克洛德・莫內的作品的人及許多傳統畫家們驚詫不已。一幅畫令見識膚淺的人覺得不正常和不真實，而這一事實恰好證明該畫表現了此等看畫人自己無力感知的大自然的某個方面或情愫。陽光照耀在雲彩或山上的瞬間效果即使在大自然中，也會常常顯得怪異、不真實。當將這番景象付諸畫面上時則會愈加如此，故而若是一個從未見過如此自然景象的人幾乎不可能認可此類繪畫，那絕對是不足為奇的。

　　同樣，既然有普遍效果上的現實主義，也就有局部細節上的現實主義。細膩處理主題及其細節的畫家與尋求逼真的畫家並無二致，但是前者追求的是事實上的真實而非表相上的真實。一位現代批評家認為注重細節的現實主義是嘗試再現事物表相的行為；而「對觀察事物如透過顯微鏡一般，之後按照記憶中早前發現的細節而非實際所見、在某個認為適當的距離描畫事物」。在許多法蘭德斯和義大利畫家的細膩繪畫作品中所呈現的就是這種畫風。當我們朝一個房間裡看的時候，我們不會同時看到所有東西。如果眼睛只睜開一秒鐘，然後又閉上，眼睛所感受到的一定就是普遍效果的印象。但當我們仔細去看房間的每一面、每個角落，並記下視野內

〈鴿子重返方舟〉，米萊，
藏於英國牛津阿須摩林博物館

〈死亡的陰影〉，霍爾曼‧亨特，
藏於英國曼徹斯特美術館

的每個物體的形狀、顏色、光照，然後盡可能的準確畫下來，那麼結果肯定是寫實的。可是，達到如此細膩入微的現實主義往往是以犧牲更廣義的真實，即普遍效果的真實為代價的。

　　譬如，英國的前拉斐爾派畫家，霍爾曼‧亨特和米萊極其反對當代藝術模糊籠統的表現方式，遵循十五世紀前輩畫家的傳統，刻意強調、甚至誇大細節的精確性和所畫物體本身色彩的逼真。米萊在其名畫〈鴿子重返方舟〉[318]的畫面角落裡於地上畫上一堆乾草，他沒有表現這堆乾草處於那個位置對於觀眾所產生的實際效果，而好像是他全神貫注的盯著每根乾草一般將草堆描畫下來。他的著色亦復如此。所有物體的自身色彩皆是獨立於整體效果、按照其所呈現的樣子進行處理的。看這類作品時，人們絕不

會茫然四顧，可以很清楚自己在看什麼；然而對於每個部分的過度細膩處理卻使作品喪失了整體性。在現存於曼賈斯特美術館、霍爾曼·亨特畫的〈死亡的陰影〉（*The Shadow of Death*）中這種傾向達到登峰造極的地步，乃至於地板上的刨花都被以寫實手法描畫得纖毫畢現，令人眼花繚亂。

如此一絲不苟的逼真需要同樣細膩入微、精益求精的處理。細膩處理事實上可以與效果的廣泛性相結合，正如在像特鮑赫和梅曲這些荷蘭最傑出的大師們的作品中所展現的。他們作品潤色的細膩精緻幾乎無與倫比，然而如此細節並不顯眼。梅索尼埃作品的潤色幾乎是同一品質的。畫筆的痕跡極其細微，幾不可辨。而作品確實無可挑剔。這種細膩入微的繪畫中的極品無論是其漂亮的紋理和色彩的鮮豔，還是技巧上的細膩和精湛均悅目娛心。但是情況並非總是如此。例如，傑瑞特·道繪畫中的過分細膩不是使其作品增色，而是大大失色。極端細膩的結果是畫作顯得過於繁瑣、不夠自然，給人感覺畫家似乎更著意其畫工而不在乎藝術表現。據說，他竟然耗費數日來畫一把掃帚的長柄。彼得·范·斯林格蘭德[319]的作品聲稱無懼顯微鏡的考驗。他曾誇口他的一幅小畫就花了他三年時間，其中僅為了畫一個人物服飾的褶皺就花了一個月的時間。結果可謂不俗，但那不是藝術。

〈花邊女工〉，彼得·范·斯林格蘭德，
藏於盧森堡沃邦莊園

319 彼得·范·斯林格蘭德（Peter van Slingelandt，西元 1640 ～ 1691 年），荷蘭黃金時代畫家。

〈西元 1814 年法國戰役〉，梅索尼埃，藏於法國巴黎奧賽博物館

　　與之形成鮮明對比的是那些力圖以灑脫遒勁的畫風表現效果之廣泛性的畫家對畫作進行的大膽處理。特別是成熟期的林布蘭、維拉斯奎茲、薩金特所表現出敏銳的觀察力和嫻熟的手法，毫不遜色於微觀畫派（the Microscopic School）。大師們所表現出的對媒介的掌控力更是顯而易見。畫家以自信，略帶緊張的筆觸運筆如飛，留下畫筆的痕跡任人去看。薩金特對其傑作〈卡門西塔〉[320]的處理何其恣意所欲，揮灑自如！在這種無人能及的處理中彰顯著力量和活力，展現了藝術上細膩的整體感和無上的美感。哈爾斯畫的〈微笑騎士〉（*Laughing Cavalier*）在刻畫服裝圖案方面稱得上是生動有力及細膩入微的畫風的極佳典範。想要感受此類畫作的整體效果，看畫人不可站得太近，只有這樣一塊塊和一道道的色彩在整體圖案上才能各就其位。正如林布蘭對一個站得太靠近、觀賞他的某幅畫的人所說的：畫是用來看的，不是去聞的。

320 〈卡門西塔〉，即 La Carmencita。卡門西塔為西班牙著名舞蹈家。

〈卡門西塔〉，薩金特，藏於法國巴黎奧賽博物館　　　　〈微笑騎士〉，哈爾斯，藏於英國倫敦華萊士收藏館

# 第十六章　方法和材料

　　經常光顧畫廊和甚至自有畫作收藏的諸君對於畫作形成的技術過程往往興趣缺缺或者絲毫不感興趣。實際上，有些人視繪畫的這一方面「幾乎與下廚無異」。從美學欣賞角度上看，確實沒必要搞清楚一件藝術品是如何產生的。而對於他人，特別是畫家，很大一部分快樂恰恰來源於畫作的這一產生過程。因為只有他心知肚明，所以或許只有他能完全明白畫家不得不面對的困難和如何成功的解決這些困難。他會確切知道每個效果是如何實現的。偶爾，畫家會過於側重繪畫的這一技術層面，幾乎背離了審美的愉悅；當然，這一點外行人通常是不會懂的。

　　一幅畫的效果很大程度上取決於其所使用的材料。就現代繪畫而言，大部分人可以很容易區分油彩、水彩、粉彩之間的差別。但對於研究今天眾所周知的繪畫方法發現之前所畫的老畫，這點基本經驗是遠遠不夠的。畫家在繪畫時不僅要選定哪種顏料，還要定下來使用哪種底板（ground）以及用什麼媒介物（medium）來使用這些顏料。這些底板或基底一般是木頭、帆布、石膏或銅製品；所用的媒介物是各種動植物油、樹脂及水。此前曾多次討論過溼壁畫，尤其是與義大利藝術相關的溼壁畫。大多數的十四和十五世紀義大利繪畫是直接繪在教堂、修道院、宮殿的石灰牆上。這種方法顯然只適用於在氣候相對比較乾燥的地區，因此只局限於義大利。即使是威尼斯的畫家們也發現溼壁畫在當地環礁湖影響下的潮溼空氣中是不可行的；取而代之的是繃在木框內，然後繫在牆上的畫布。義大利人稱真正的溼壁畫為「好壁畫」（*buon fresco*）；繪溼壁畫時，顏料用水潤溼，然後塗在牆上預先準備好的溼灰泥基底上。隨著壁畫變乾，在隨之出現的化學變化過程中各種顏色與灰泥牢牢粘合在一起，因此畫與牆本身融為一體。這種溼壁畫必須在灰泥潮溼之時繪製；畫家只能準備他一天之內可以繪完的牆面所用的灰泥；每天收工時，必須將尚未描繪的灰泥牆面刮掉。第二天，畫家要重新在牆上抹灰泥並與已畫好的牆面相接。在有些壁畫中，甚至可以透過攝影方法，發現這些灰泥接縫，進而估算出畫家一

天可以畫多少。在米開朗基羅所繪的西斯汀教堂天頂畫〈創造亞當〉（*The Creation of Adam*）中，畫家每次何處歇工的痕跡清晰可見。依照其特性，溼壁畫繪畫要求大範圍、快速的處理及精湛的手工。一旦灰泥變乾，畫面無法改變，除非畫家徹底毀掉作品、刮掉已畫好的基底，重新抹上一層。若是畫家技藝有限，無法一揮而就的話，他們就有可能在灰泥乾了之後採用乾壁繪畫法（secco）進行完善。這些補畫工作是用蛋彩顏料描繪的。

〈創造亞當〉，米開朗基羅，藏於西斯汀教堂天頂畫

在中世紀，油彩尚未發明之前，蛋彩顏料普遍用來繪製祭壇畫和畫架畫，即使之後也並未完全棄之不用。在該畫法中，蛋黃是用來調製顏料的常見媒介物，因此瓦薩里稱之為蛋彩畫（tempera）。顏料置於預先準備好的畫板上，之後塗上清漆。如溼壁畫需要大面積、快速的有效處理，蛋彩顏料非常適於進行細膩精美的點綴和潤色。由於該媒介物易乾，所以通常將顏料以細毛畫筆連續輕輕點畫。蛋彩顏料不如油彩繪畫那般靈動融合，因此效果顯得有些呆板，缺少縱深感。用蛋黃作媒介物的最大好處之一就是它的耐久性。許多四百年前的畫至今仍色彩鮮豔如新，恍若昨日所畫。油彩繪畫直至十五世紀才廣為流行。數百年來，畫家們都十分清楚蛋彩顏料的珍貴品質，儘管他們嘗試以各種油作為媒介物，但與其他媒介物相

比，油的黏稠度和欠靈活性使之不適用於細膩精美的作品。然而，蛋彩畫
的不足之處在於其顏料的乾性和缺少流動感。之後，人們發現了充分提煉
後的某種油完全可以作為媒介物使用在精緻的繪畫之中；這一發現並非源
於於義大利而是源於北歐，要歸功於兩位法蘭德斯畫家，許伯特和揚·范
艾克。可是，令人震驚不已的是流傳下來的、以此新顏料繪製的第一幅畫
所展現的技巧竟是如此精湛嫻熟。著名的祭壇畫〈神祕羔羊之愛〉(*Adoration
of the Mystic Lamb*) 毫無技巧滯澀、生疏的痕跡。畫中色彩柔和透明，有著蛋
彩畫無法媲美的深度和光澤。很明顯，使用新媒介物合成的顏料所固有的
缺點已被克服。范艾克的發明到底是什麼至今仍是未解之謎。他好像是透
過混合某些油和樹脂而製作出了一種無須使用最後一道清漆的媒介物，即
媒介物和清漆合二為一。他努力解決的最大難題可能就是如何使這種媒介
物易乾、無色。法蘭德斯畫家們則在塗了一層白色基底的畫板上繪畫。他
們的方法是使用蛋彩顏料以浮雕式灰色裝飾畫畫法（Grisaille）進行繪畫，
最後塗上透明的油彩。

〈神祕羔羊之愛〉，揚·范艾克，藏於比利時根特聖巴夫主教座堂

這種北歐的繪畫方法最終於十五世紀末由安托內羅‧達‧梅西那[321]引入義大利。此前，多梅尼科‧維內齊亞諾[322]、巴爾多維內蒂[323]、皮耶羅‧德拉‧弗朗切斯卡[324]在他們各種媒介物的試驗中均嘗試過使用某種油作為顏料媒介物。現藏於英國國家美術館維內齊亞諾的〈聖座上的聖母〉（*Enthroned Madonna*）和皮耶羅的〈耶穌誕生〉（*The Nativity*）均以油彩描畫；據傳卡斯塔尼奧[325]為了獲得這一祕法謀殺了維內齊亞諾；這一古老傳說已說明了當時義大利畫家對此的強烈興趣。安托內羅的創新之舉在義大利掀起了一場藝術革命。義大利畫家，特別是威尼斯畫家，使用遠比北歐畫家厚重的顏料，而北歐

〈聖座上的聖母〉，維內齊亞諾，
藏於英國倫敦國家美術館

畫家所塗的顏料則較稀薄。威尼斯畫家也不喜歡木製畫板而偏愛帆布或亞麻布質地的畫布。帆布作為基底較之木板有許多優勢。帆布更易獲得，大小不受限制而且不會開裂。甚至帆布的粗糙紋理也可為畫家所用；正如荷

---

321　安托內羅‧達‧梅西那（Antonello da Messina，約西元 1430 ～ 1479 年），義大利文藝復興時期藝術家、畫家。

322　多梅尼科‧維內齊亞諾（Domenico Veneziano，西元 1410 ～ 1461 年），義大利文藝復興時期畫家。

323　巴爾多維內蒂（Baldovinetti，西元 1427 ～ 1499 年），義大利文藝復興時期畫家、匠人。

324　皮耶羅‧德拉‧弗朗切斯卡（Piero della Francesca，西元 1415 ～ 1492 年），義大利文藝復興時期畫家。

325　卡斯塔尼奧（Andrea del Castagno，西元 1419 ～ 1457 年），義大利文藝復興時期畫家。

蘭畫家在畫板上作畫時常常會特意讓些許褐色木紋透過描畫天空或海洋的半明半暗的油彩顯露出來一樣，威尼斯畫家偶爾會在畫布上薄薄塗上一層油彩，使油彩下面的粗糙表面變得清晰可見。如若沒有這種新方法的發明，就不可能出現十六世紀繪畫中所展現的那種活力、廣泛性和自由度。米開朗基羅是其同代人中唯一拒絕用油彩繪畫的；他曾公開斷言油彩只適合女人去用，但時間已證明這種觀點有失偏頗。

〈耶穌誕生〉，皮耶羅，藏於英國倫敦國家美術館

　　雖然現代繪畫與蛋彩畫法，甚至與在繪畫完成後塗上清漆的傳統法蘭德斯畫法皆大不相同，但無論哪種情況去判定這些老畫中所用的媒介物實屬不易。對於有些作品即使是業內專家也躊躇不決，難下定論；例如，現藏於英國國家美術館貝利尼的〈基督之血〉（*The Blood of the Redeemer*）所使用

的媒介物似乎介於油彩和較古老的蛋彩兩者之間。在此方面，十五世紀是
一個轉折期，傳統方法被逐漸拋棄而尚不為人熟知的新方法開始興起。莫
雷利曾如是說：「在很多情況下，說不準畫家到底用的何種顏料或亮光漆，
甚至也難以確定畫作是否完全以蛋彩顏料繪製的還是塗上清漆拋光的。但
總而言之，典型的蛋彩畫所採用的嚴謹細膩的手法與油畫所表現的較自由
靈動的效果是有著極其顯著的區別的。」

例如，現藏於英國國家美術館菲利普·利皮的〈聖母領報〉、〈聖約翰和眾聖徒〉（*St. John and Saints*）和克里韋利的〈聖母領報〉皆是以蛋彩顏料所繪；將這些畫與安德烈亞·德爾·薩爾托、提香、委羅內塞的作品相比較。兩類畫作之間的差異顯而易見，毋庸置疑。而另一方面，早期的法蘭德斯油畫在手法上與蛋彩畫一樣細膩入微，但明顯的區別在於這些畫作更加流暢兼具更加明快的縱深度，且畫面毫無畫筆的纖痕。即使在油作為媒介物廣泛

〈基督之血〉，貝利尼，藏於英國倫敦國家美術館

使用之後，很多畫家仍沿襲法蘭德斯風格使用蛋彩打底（Underpainting）。
以油彩繪畫確實可以讓畫面透明或不透明；如塗上薄薄的油彩或透明的顏
料，則底色可以顯露；或者直接塗上厚厚的油彩，呈現出甘迪[326]所稱道的
如濃濃的冰淇淋或乳酪一般的完美紋理。

---

326　甘迪（Joseph Gandy，西元 1771 ～ 1843 年），英國藝術家、建築理論家。

〈聖約翰和眾聖徒〉，菲利普・利皮，藏於英國倫敦國家美術館

　　每個畫家皆有其打底塗色
的獨特方法。有些畫表面極其
平坦，而有些畫則呈現以厚重
顏料描畫的山巒峽谷。無論哪
種方式都可以用得效果極佳或
者極差。特鮑赫的小畫紋理和
品質何其細膩精緻；范德沃夫
或丹納[327] 作品的畫面平坦蒼
白，何其無趣！林布蘭和康斯
特勃的作品透過粗糙、凸凹不
平的紋理及為了捕捉光和描畫
幾不可察的陰影而巧妙設計的
不規則表面，展現出了何其不
凡的特點！很多現代畫作粗陋
難看的紋理並非畫家有意為

〈聖母領報〉，克里韋利，藏於英國倫敦國家美術館

之，而是他們不能充分領悟油彩的真實之美所致。

〈老婦人肖像〉，丹納，
藏於奧地利維也納藝術史博物館

直到十五世紀水彩才得以廣泛使用；水彩的使用幾乎無不與英國繪畫相關，雖然現今法國和荷蘭畫家亦開始採用水彩，且早前杜勒和范‧奧斯塔德也曾使用過水彩。水彩是所有媒介物中最為透明的。水彩因為較淡而易塗抹；為了獲得強光效果，畫紙用水彩著色後幾乎是白的，雖然如今許多畫家也使用不透明色（body colour）。由於水彩的這一透明特性及其速乾的特點，正如我們所見，水彩專門用來捕捉轉瞬即逝的大氣或光的效果、最細膩入微的不同色調；只要看一眼如科岑斯[328]、特納、吉爾丁[329]、科特曼[330]、瓦利[331]、大衛‧考克斯[332]、德‧溫特[333]這些推崇水彩的畫家的作品，則足以明瞭水彩對於無窮無盡的繪畫處理何其功不可沒。

現今非常流行的粉彩繪畫可能是最為曇花一現的方法。與水彩之透明相反，粉彩是不透明的──這一特點在最為推崇粉彩畫的畫家約翰‧羅素[334]的作品中可見一斑；其作品畫面細膩潤滑，朦朧柔和。有些畫家錯將粉彩以處理油彩的方式處理，因此使粉彩失去了如此特點，並進而導致錯

328 科岑斯（Alexander Cozens，西元 1717～1786 年），英國風景畫家。
329 吉爾丁（Thomas Girtin，西元 1775～1802 年），英國畫家、蝕刻畫家。
330 科特曼（John Sell Cotman，西元 1782～1842 年），英國風景畫家、海洋畫家、蝕刻畫家。
331 瓦利（John Varley，西元 1778～1842 年），英國水彩畫家。
332 大衛‧考克斯（David Cox，西元 1783～1859 年），英國風景畫家，伯明罕畫派的成員，早期印象派畫家。
333 德‧溫特（Peter de Wint，西元 1784～1849 年），英國風景畫家。
334 約翰‧羅素（John Russell，西元 1745～1806 年），英國畫家、作家、教育家。

〈馬特洛克溪谷〉，科岑斯，私家收藏

〈沿河之城〉，瓦利，藏於南澳美術館

〈柯克斯多修道院〉，吉爾丁，
藏於英國倫敦維多利亞與艾伯特博物館

〈兩個看鵝的女孩〉，大衛・考克斯，私家收藏

〈盧昂聖旺教堂〉，科特曼，藏於英國諾福克博物館

〈河邊的村莊〉，德・溫特，藏於美國丹佛藝術博物館

失兩者的優點。粉彩性乾，與顏料調配時鮮少添加媒介物而呈粉狀，因此搬動或顛簸極易損壞粉彩畫。

正如在所有藝術創作中，精湛的技藝對於繪畫成功也是必不可少的。一個畫家可能滿腦子奇思妙想，可若是未能得心應手，其美好願望則無法化為美妙永恆的形狀。相較於畫家對於眼光和技巧的信心、對於繪畫材料的實際掌握，畫家的聲譽最終有賴於他的天賦和藝術感覺。只有透過長期嚴格的訓練才可以獲取這些能力。有些人只具有這些習得的特質，終其一生只是匠人而已。還有一些人，雖然更具有藝術天賦，但在技藝方面缺乏經驗，因

〈婦人肖像〉，約翰・羅素，
藏於美國耶魯大學英國藝術中心

此白白浪費他們的能力，真是令人扼腕。一個藝術家的名望終歸要靠其作品的持久性，而唯有憑藉知識、實踐，精湛的技藝才能確保作品的持久性。哪怕是最細心繪製的畫亦可能因意外或誤用而毀於一旦。一幅畫越老，其風險越大。但時間對於畫作而言並非最致命的。諸多繪於十四或十五世紀的畫時至今日狀態大大好於那些較後期的作品。雷諾茲的有些畫在其活著的時候就毀掉了。特納的很多畫實際上已經面目全非。這些畫才歷時百年而已，而無數十五世紀的法蘭德斯和義大利畫作儘管歷盡各自天氣、沾滿塵埃、流落各地，但仍保存良好。一幅繪製得當的畫作竟能禁得起如此折磨而得以保存，實是令人稱奇。誰能相信揚・范艾克為他妻子畫的肖像是在布魯日的魚市上發現的而且覆滿塵土？現藏於英國國家美術館

米開朗基羅未畫完的一幅作品〈基督下葬〉（*The Entombment*）亦有類似遭遇，曾以極低的價格在羅馬賣掉。

然而，除去意外因素，一幅畫的保存時間取決於繪畫的方式、所用的材料以及進行保存的精心程度。倘若一個畫家使用劣質的顏料、未經檢驗的媒介物或未風乾的畫板，那麼他則不要指望其作品能保存長久。儘管現今世界科學發達，但在繪畫工藝方面遠不如中世紀；當時，畫家們恪守繪畫技藝和優質的材料為繪畫的根本。他們只有在完成很長的學徒期後才可能有資格成為畫師，而這一點有助於確保繪畫的高標準；學徒期可不僅限於實際繪畫，還包括材料的準備、顏料研磨、媒介物處理及打底。當時的畫家自己調配顏料而並不以此為低賤之舉。當今的畫家極少去做這些預備工作。現在沒有任何行會要求畫家必須使用優質的材料和保證工藝標準。據說，傑瑞特·道準備顏料時，為了確保其

〈畫家妻子畫像〉，揚·范艾克，
藏於比利時布魯日格羅寧格博物館

〈基督下葬〉，米開朗基羅，
藏於英國倫敦國家美術館

純度，會將畫室的窗戶密封以隔絕塵埃，然後緩緩走進，盡量避免揚起灰塵，待灰塵落下後，才拿出調色板和畫筆。現代畫家一般都是購買現成的顏料和清漆，而對於這些材料的化學特性和可能變化知之甚少。

　　假如當今的畫作，從純粹藝術角度去看，禁得起時間的裁決，那麼它們能否像提香、柯勒喬、魯本斯，或者甚至更久遠一些的安傑利科修士、羅希爾·范德魏登及范艾克兄弟的作品那般可以歷經數百年而保存下來？如若畫作的持久性是保有藝術聲譽的一個條件的話，現代畫家似乎遠不如前輩們那樣愛惜羽毛。許多特納最傑出的作品如今風采不再，原因在於他對於所使用顏料的準備和混用的各種方法漫不經心。雖然他在油彩和水彩方面的造詣爐火純青，但有時他在同一幅畫中兼用兩種媒介物，將油彩當作水彩處理。因此，我們毫不奇怪他的畫會出現褪色和皸裂。然而誰會認為特納會對於名聲漠不關心 —— 因為特納的遺囑恰恰證實了他對於流芳後世的強烈期盼。

　　還有一些畫由於畫家嘗試新材料，使用未經試驗的顏料和清漆而遭到破損、甚至毀掉。達文西的〈最後的晚餐〉（*Last Supper*）之所以損壞，主要原因在於用油彩把畫繪在牆上而不是以溼壁畫法進行繪製，結果是就連他的學生洛馬奏[335]都斷言這幅畫徹底毀了。他的名畫〈蒙娜麗莎〉（*Mona Lisa*）也因此褪色不少。雷諾茲的作品同樣因為這些輕率的試驗招致損壞。他的畫作基本都變得色澤黯淡或出現裂痕。達文西的〈聖家族〉（*Holy Family*）之前掛在英國國家美術館，由於破損狀況而從中撤換下來。約書亞·雷諾茲爵士用極易變色的顏料為當時一位頗為幽默的人畫了一幅肖像，之後畫幾乎馬上就褪色了；這位先生在其著名的雋語中為如此之「英年早逝」一洩其忿：

　　從前繪畫用心良，逝者容顏心中藏。

335　洛馬奏（Gian Paolo Lomazzo，西元 1538 ～ 1592 年），義大利畫家、藝術評論家。

此獠設計甚反常，人尚活著畫已亡。

〈蒙娜麗莎〉，達文西，藏於法國巴黎羅浮宮

〈聖家族〉，達文西，藏於英國倫敦國家美術館

　　這種變質很大程度上源於濫用被稱之為「繪畫的災難」的瀝青，當時英國和法國的畫家用之甚多。很多十八世紀的畫因為這種材料以及其他劣質顏料的使用而受損嚴重。如今看起來不透明，黑漆漆的陰影原本是不吸光的，且因反光而發亮。甚至相對鮮豔的色彩也變得暗淡無光，恍若被遮蔽了似的；風景畫中的如茵綠地變成毫無生氣的靛藍色甚至黑色，細膩傳神的膚色變成了深深的褐色，整幅畫失去了色彩。以現有的先進化學知識，無論畫家們是否去應用，畫家們在使用顏料或媒介物之前無疑有各種方法來確定各種材料的性能：哪些是持久的，哪些是易變的，哪些是相互

具有破壞性的。過去的數百年已
經證明畫油畫時透過塗上一層薄
薄的油彩來進行修改是不穩妥
的。隨著時間的推移，底色會逐
漸透過畫面顯現出來，而之前改
動的地方也就暴露無遺了。在英
國國家美術館收藏的幾幅畫中均
可以看到這些改動或義大利畫家
所指的修飾（pentimenti）：尤為
明顯的是，在安托內羅·達·梅
西那畫的〈救世主〉（*Salvator Mun-
di*）中，手的位置被改動過，而
在庚斯博羅畫的〈穆西朵拉〉
（*Musidora*）中顯然出現了一條多
餘的腿的痕跡。

　　時間對於畫作發揮著千變萬
化的作用，可以使有些作品愈加
醇美成熟，亦可以使某些作品變
得晦暗，失去色澤，破敗不堪；
因此，時間最能顯露畫家的初
心。繪畫不同於建築，殘缺破損
的畫永遠不可能予人以美感。然
而，時間的溫柔之手常常可以將
原本新鮮但或許顯得生澀刺眼的
色彩變得柔和。如果一幅畫的工
藝精良，時間則使之愈加色彩協

〈救世主〉，安托內羅·達·梅西，
藏於英國倫敦國家美術館

〈穆西朵拉〉，庚斯博羅畫，英國倫敦泰德美術館

調柔和；反之，如果工藝拙劣，時間則會極其無情。然而，不能把所有老畫那種暗淡的樣子皆歸咎於時間的作用。沒有什麼畫能比現藏於威尼斯聖洛可大會堂（the Scuola di San Rocco）丁托列托所畫的那些作品在色調上更黑了。根據瓦薩里的記述，這些畫剛剛畫好時即是如此。溼壁畫常常受到潮溼和氣溫變化的影響，對於它們來說，歲月的流逝確是無情。

義大利威尼斯聖洛可大會堂內部

〈基督的割禮〉，丁托列托，
藏於義大利威尼斯聖洛可大會堂

有一點或許是無可爭議的：因修復而被毀掉的畫，不管是清潔或重新著色哪種方式，遠遠多於其他可防控的因由。巧妙適當的修復確實可以讓一幅畫恢復昔日風采，但通常情況下，無論好壞，順其自然更好，或者至少盡可能少的進行修改。若是一幅畫已被多次塗上一層層深色的清漆，或者已被祭壇燃燭的煙或教堂司事的掃帚上的塵土弄髒，那麼有很多既不損壞畫又可將之清潔的辦法。另一方面，在類似的畫作清潔過程中，畫面某些易損、透明的光漆常常被弄掉，使畫面受損而變得粗劣難看；如果畫是用清漆以法蘭德斯畫法塗過，那麼塗上的清漆實際上已與畫面融為一體，因而清潔勢必對畫造成某種損壞。甚至一些現藏於英國國

家美術館的畫也被如此過度清潔過，結果大大損傷了作品；把某些磨損或有裂痕的部分小心的進行輕微的重新上漆無可厚非，但修復者極少就此罷手。

　　而比過度清潔更糟糕的是過分的重繪，許多畫因此招致破壞。有些時候，修復者在畫上糊塗亂抹，使之面目全非。拉蓋爾[336]在曼特尼亞所畫的〈凱撒的勝利〉（*The Triumph of Julius Caesar*）之上塗上了一層新漆，讓我們幾乎看不見半點該畫的昔日風采，因此該畫現已是漢普敦宮的一件廢品。如此「修復」簡直令人髮指。不幸的是，畫作修復者幾乎不可能是畫家，而且也不太可能富有藝術品味和理解力。在許多大型美術館中，特別是十八世紀那種粗陋的、毀了許多佳作的重繪往往又被除掉，但還是足以看清當時這種做法何其氾濫，結果何其糟糕。唯一穩妥的方式是盡可能多方請教，聘請技藝精湛，富有經驗的匠人，然後一定要堅持盡可能少的去進行改動。

〈凱撒的勝利〉，曼特尼亞所畫，藏於英國倫敦漢普敦宮

336　拉蓋爾（Louis Laguerre，西元 1663 ～ 1721 年），法國裝飾畫家。

# 第十七章　如何展示畫作

「我一直認為一幅畫須經由兩名藝術家之手，一名來創作它，而另一名來安排如何在牆上展示它。」如此真知灼見只是近來才被認可。想要認可這一點，我們則要面對一系列涉及美術館布展和管理的基本問題。

若是在私人住宅中，因為室內完全沒有側光，而且牆面有限且不連貫，所以最佳展示某些畫作的可能性大大降低。事實上，背景顏色的選擇，尤其是避開過於擁擠和陰暗的角落始終是個問題。一間尋常的客廳盡可能不要有過多的畫或是被隨口稱為「小藝術品」（objets d'art）但偶爾有誤導性的東西。除此之外，可以將畫作懸掛出品味的好地方某種程度上實是有限。

另一方面，畫廊在建造時就應該確保可以最大程度的彰顯所要展示的作品的優點。在此方面，很多年代較久的畫廊不盡人意，一則因為它們原本是宮殿或者作為宴會或接待的場所而非用作畫展之地，只是為適用新的用途進行了不甚完備的改建；二則因為它們裝潢得過於富麗堂皇，令人眼花繚亂，心猿意馬。即使是它們原本即為畫廊所建，像我們英國的國家美術館，當時有些特殊問題並未予以充分研究，結果是，例如我們的國家美術館，展廳挑高超常，除了大型畫作外，產生一種如深井一般空洞、極不利於所展示作品的效果。現代美術館的經驗大多基於對於遍布歐洲的美術館的研究，而這些美術館均早於波士頓博物館的設計，傾向於屋頂較低的美術館、彼此相連的展室分布在一間大廳之內；根據所要展示的畫的特點，有些展室燈光置於上方，其他展室則用側燈。

燈光的問題實際上極其複雜棘手。因為要切記即使光線最佳、最為寬敞的美術館也不可能提供適合所有畫作展示的場景。過去的畫在創作時不可能考慮到現代美術館的統一規範，而現代美術館也確實無法考慮個別作品的需求。許多畫是作為祭壇畫而為光線昏暗肅穆的教堂或大教堂創作的；實際上，這些畫往往是為了具體某個祭壇的建築框架而專門設計的。在某些情況下，畫家會特意調整作品以適合類似的位置，因此作品的很多

效果會在美術館明亮的光線下大打折扣。即使是如提香的〈聖母升天〉這樣的佳作置於在威尼斯美術學院的新家中也顯得色彩刺眼、粗陋；該作品原是為聖方濟會榮耀聖母教堂高聳的祭壇所畫，而置於祭壇上方時，其各種鮮豔的藍、紅、黃色則變得柔和黯淡了。還有一例，就發生在幾年前，魯本斯受瑪麗·德·麥地奇[337]之命為了裝潢盧森堡宮[338]所專門繪製的一大批油畫掛在羅浮宮長廊之中，大大超出人們視線的高度，而且散亂無序，未能在四周其他小幅畫作之中顯得出類拔萃而只是在破壞它們；這種展覽方式讓這些名畫顯得無所適從，毫無意義。而今，這些畫加上框掛在專門為此設計的、寬敞的魯本斯展廳的牆上，人們可以將之視為一整套宏偉的裝飾畫來欣賞並體會其真正價值而不是將之作為一些孤立的作品來看待。

義大利威尼斯聖方濟會榮耀聖母教堂

337 瑪麗·德·麥地奇（Maria de' Medici，西元 1575 ～ 1642 年），義大利豪門麥地奇家族的重要成員，法國國王亨利四世（Henri IV）的王后，路易十三（Louis XIII）的母親。

338 盧森堡宮（the Luxembourg Palace），位於法國首都巴黎第六區盧森堡公園內，是法國參議院（上議院）所在。該宮殿始建於西元 1615 年，當時是瑪麗·德·麥地奇的住所。

法國巴黎羅浮宮魯本斯〈盧森堡宮系列〉展廳

義大利威尼斯聖方濟會榮耀聖母教堂正祭壇，
提香的〈聖母升天〉鑲嵌於祭壇上方

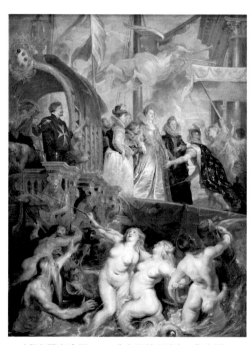

〈盧森堡宮系列 —— 公主登陸馬賽〉，魯本斯，
藏於法國巴黎羅浮宮

瑪麗・德・麥地奇

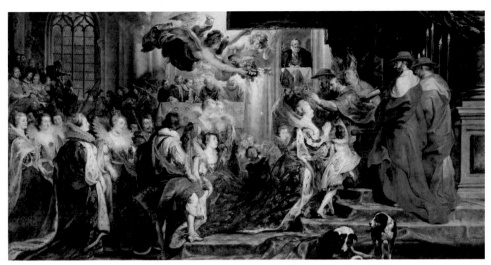

〈盧森堡宮系列 —— 皇后聖但尼加冕〉，魯本斯，藏於法國巴黎羅浮宮

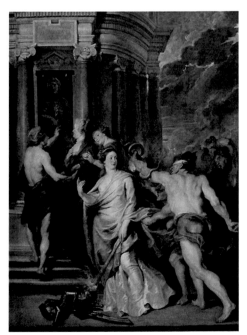

〈盧森堡宮系列 —— 皇宮應允護駕〉，魯本斯，
藏於法國巴黎羅浮宮

〈盧森堡宮系列 —— 昂古萊姆和談〉，魯本斯，
藏於法國巴黎羅浮宮

　　另一方面，許多畫作，尤其是荷蘭畫派畫家的作品，就是為了掛在空間有限、燈光不甚明亮的居室而畫的。這些畫掛在天花板上裝有燈光的畫廊的寬大牆面上則顯得微不足道。對於這些畫而言，現在採用的由側窗的光線照明的小展室模式則非常合適；如此安排尊重了畫家的意圖，確保光線從側面照在畫面上，使畫上光線充沛。

　　有一種根深蒂固的掛畫方式最有礙欣賞名畫之美，即將畫作密密麻麻的掛在一起，一層疊一層，畫框之間幾乎擠擠擦擦，混亂一團，而且每幅畫與相鄰的畫無論是在大小，還是主題、情態或色彩上皆勢同水火。不可避免的結果是在畫廊看畫者抱怨最多的是「眼睛疲勞」。在一間屋頂較低的展室內將畫作排成一列，彼此間隔適中，以建築中最為常見的各種豎直方式懸掛；這種單一排列的優勢只有親眼所見才能領會。每幅畫都需要某種「氛圍」或空間背景，以此將該畫作為一個獨立的藝術單位襯托出來；如果一幅畫與其他五顏六色的畫面和畫框混為一體，對於看畫人來說是毫無意義，極其累壞眼睛的。

　　透過以適當間隔來懸掛每幅畫，背景的顏色和紋理的無比重要性終於得以彰顯。在類似背景的選擇上是否可以制定放之四海而皆準的原則？理論上是不可行的，因為在一個理想狀態下每幅畫都應有對其合適的背景。而從實用角度上，所謂選擇則是一個對大多數畫作而言折衷和相對合適的問題。經驗似乎顯示至少在一家大型美術館中，不同展廳的牆面應該在一定限度內不要千篇一律，這樣才能令看畫者的眼睛感到舒服。再者，牆面或紋理不應該是平整成片的而是要不連貫的；最後一點，色調較冷的顏色，例如淡金色和暗灰色，則不適用在色調較純的背景下展示。同時，對於某些畫派，以威尼斯畫派為例，深紅色整體而言則是效果最佳的。

　　在一家美術館的布置中，至少有些事要依是否有必要為畫作鑲上玻璃加以保護而定。有些畫加上玻璃後顯得明亮，使原本的冷色調得以緩和，效果更佳；但通常，油彩的優異品質不僅未被突出反被模糊了；玻璃會無

法避免的映照出地板和對面牆的影像，雖然在一間燈光自棚頂照射的展廳內可以憑藉懸掛在屋頂的天幕或遮光篷將這些反射降到最低。

還要說一說畫的裝框。我們正在逐漸擺脫現今所有畫作都千篇一律使用大型鍍金畫框的流行做法。這種潮流好像是由英國的勞倫斯發起的，而他作為當時的皇家藝術研究院的院長自然有一批追隨者；十八世紀那種細條、樣式普通但設計精良的畫框逐漸為風格較為張揚的畫框所取代。如今，人們已對替一幅畫配上合適畫框的重要性及對於整體裝飾效果的作用有了正確認識。在這方面，我們正在回歸文藝復興時期的傳統；當時的畫框本身與

〈聖柴諾聖殿祭壇畫〉，曼特尼亞，
藏於義大利維羅納聖柴諾聖殿

其所鑲的畫在設計上均是佳品。曼特尼亞的〈聖柴諾聖殿祭壇畫〉（*San Zeno Altarpiece*）和貝利尼的〈聖方濟會榮耀聖母教堂聖母像〉（*Frari Madonna*）鑲嵌在那種精美的金色泛灰的老畫框中，畫框絲毫不顯得喧賓奪主而是為畫作增添了無盡的美感和莊重。大多數大型畫廊如今已恢復了最初替古老的荷蘭畫作配上黑色或褐色畫框的方式，正如我們常常在維梅爾和梅曲的內景畫中所見的那種畫掛在牆上的樣子。荷蘭風俗畫鑲在鍍金的畫框裡往往顯得不倫不類，而比較雅靜的環境則更適合此類作品。

而根據其顏色和設計，鍍金畫框本身既可能是一件藝術品或亦可能是一件不堪入目的俗物。畫框的設計應與畫作的時代同步，與作品所處的時

〈聖方濟會榮耀聖母教堂聖母像〉，貝利尼，
藏於義大利威尼斯聖方濟會榮耀聖母教堂

〈台夫特風景〉，維梅爾，
藏於荷蘭海牙毛里茨之家博物館

〈音樂課〉，維梅爾，
藏於英國倫敦皇家藝術研究院美術館

〈讀信的女人〉，維梅爾，
藏於荷蘭阿姆斯特丹國家博物館

〈倒牛奶的女僕〉，維梅爾，
藏於荷蘭阿姆斯特丹國家博物館

代和所屬的畫派的風格相搭配。對於當代畫家為其作品所設定的畫框，我們大多可以判斷其優劣。一定要在紅底上而非白底上鍍金，鍍金的顏料同樣極其重要。唯有如此才能獲得最佳浸鍍金所有暗色調的美妙效果，淡雅不俗，完全不同於那種有著鮮亮刺眼的金屬光澤畫框，與其所配的畫極不和諧，彼此風馬牛不相及。

在畫的擺放方面，目前根據畫的不同流派盡可能的按時間順序懸掛的做法幾乎已廣為採用。如此，不同畫派的興衰、天才人物的演變、師生之間的關聯則脈絡清晰，有跡可循。無視作品所屬畫派，將一眾最著名的畫一同掛在一間中央的展廳裡的方案為某些較保守的美術館所青睞，例如羅浮宮的方形中庭、烏菲茲美術館、普拉多博物館的女王伊莉莎白大廳（the Sala de la Reina Isabel）的畫作展例方式；這種方案頗受詬病。在如此「至聖之地」這些傑作喪失了與這些畫家品級略低的作品相比較，或與名聲稍弱的畫家的最佳作品相比較的良機；這些傑作曲高和寡，難免顯得單調。再者，這些畫脫離了其應有的氛圍，顯得頗為牽強。這種設計在操作上有著明顯的瑕疵，在羅浮宮博物館可見一斑。之前，揚‧范艾克的精美小畫〈羅林大臣的聖母〉（The Madonna with the Chancellor Rollin）與方形中庭內的其他畫派的大幅名畫掛在一處，毫不顯眼，幾不可見。現在該畫已被移到專門展示早期法蘭德斯畫派作品的小廳之中；在此間，這幅細膩精緻的經典畫作掛在最為醒目、令人敬仰的位置，在其同類中卓爾不凡。誠然，另一方面，我們也喪失了同時將早期

法蘭德斯畫派頂尖之作與其他
畫派占有同樣地位的作品進行
比較的機會。

　　同時，把畫作與其同畫派
和同時期的其他藝術品和家具
和諧的安排在一起進行展出的
做法正流行開來，特別是在歐
洲大陸頗受歡迎。關於這一方
向，尚有許多有待探討之處。
其中許多畫原本畫來掛在牆
上，與現今與其一起展出的雕
塑、陶器、掛毯、琺瑯製品珠
聯璧合，相映成趣；在新的設
計下，這些畫又與家具融合在
一起，而這些家具源於當初訂
購這些畫的買家的客廳之中。
不幸的是，在畫廊之中畫作和
與其頗有淵源的藝術品長久以
來一直割裂，我們很可能要花
很長的時間才能適應它們的融
合並暢快淋漓的欣賞它們。

　　要想使一間畫廊對於畫作
的懸掛和間隔安排合理以便每
幅畫得以盡善盡美的展示則涉
及一個關鍵問題。由於展廳牆
面的有限性，不可能展示現有

西元 1880 年的羅浮宮方形中庭

2018 年的羅浮宮方形中庭

西元 1899 年的普拉多博物館女王伊莉莎白大廳

2000 年的普拉多博物館女王伊莉莎白大廳

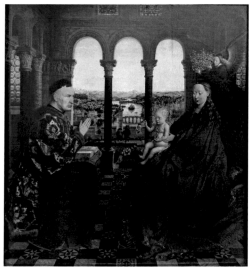

〈羅林大臣的聖母〉，揚・范艾克，
藏於法國巴黎羅浮宮

的全部畫作。解決這一難題的唯一辦法是不斷更換牆上的作品。世界上所有傑出的畫藏皆可大略分為三類：必須永遠展示的頂尖傑作；那些確實不值得占用牆面的作品，即使最佳的畫藏中也會有少數此類作品；還有目前數量最大的一類，即那些倘若牆面允許的話應該永遠展示，但鑒於牆面的局限只能輪流展出的畫作。那些傑作毋庸置疑應該掛在最佳位置，永久展出。那些畫是美術館的榮耀，而且它們的審美和教育價值無法估量。正如中國聖人所言，「物以類聚」。另一個極端則是永遠不會有機會在牆上展出的畫。這不僅包括往昔的諸多紕謬，亦包括美術館並非為純審美緣故而時不時接收的那些作品。在藝術價值上稍遜一籌但又因其署名或日期而意義非凡的畫作、為特別鮮為人知而又令人充滿興趣的大師們所畫的作品，狀況不佳的畫作、填補某些重要空白的畫

作、或者具有某些畫像或聖徒傳記特徵的畫作皆歸屬於這一類別。這些畫應該保存在某個適當的展室之中，任何時候有學生或訪客需要都可以隨時在畫架上置於光線良好之處加以審視。最後也是數量最大的那個類別的畫，只要展牆面積允許，應該盡可能的不斷更替懸掛。但此類安排必須時時確保每幅畫除了展示之時外，隨時可以讓訪客觀覽，因為只有真正的藝術愛好者才能深刻感受到為了目睹某幅畫而長途跋涉後，卻發現無法一飽眼福的那種痛心疾首的失望。訪客有權觀賞公共美術館中的每幅畫，而事實上那些要求觀賞未被展出的畫的人，一定有其特殊緣由才能提出如此述求；當然，這種制度需要美術館配備足夠的服務人員及允許隨時可以參觀所有作品的現代藏畫設施。另外，特別是在位於中心地帶的大型都市美術館中，員工和藏畫設施要遠比額外的展牆空間成本低。無論是否展出，所有的畫作都應該在美術館的目錄中加以適當描述。

在此並非要爭論這個制度是否完美無缺；在一個理想的美術館裡，我們應該看到每幅畫都漂漂亮亮的掛在牆上，彼此間隔合理。美術館最終的規模，至少以國家美術館的收藏為例，變得非常龐大。展廳數量眾多、占地數畝，其效果令人瞠目，令人生出乏力感。

現如今大型美術館的自然發展已現困境，似乎某種程度上呈分散化之勢。規模較小的美術館，特別是類似位於漢普敦宮和杜爾維治美術館，所處環境優美宜人，予人以閒適寧靜的愉悅及審美之樂；此類美術館若能在全國大力發展，實乃幸事。在此之前，只要可用展牆面積不足以展出全部藏畫，則可以採用以上建議的某些折衷方法，勢必會促成作品輪流展出的結果。人們會很欣慰的認識到除開為負責人造成的繁瑣之外，這種輪流懸掛和重新布局的確頗有優勢。所有美術館要面對的棘手問題是停滯不前的危險。熟悉的事物容易讓人覺得顯而易見，而顯而易見的事物令人生厭。而解決這一挑戰只能靠不斷的變化和推陳出新。為求新求異而變化是可取的，因為有所變化才能生趣盎然。每次對畫作的重新懸掛、重新歸類、重

新布局幾乎都會令美術館煥然一新，因此會更有助於促成美術館管理者的
理想目標，盡可能使每個參觀者興致勃勃，有不虛此行之感。

漢普敦宮，位於英國倫敦

杜爾維治美術館，位於英國倫敦

就此而言，提供一份恰到好處的作品目錄應視為畫展制度中的一個必
要環節。一份令人滿意的目錄應有其標準可循。目錄應有詳細配圖說明，
包含畫家的生平簡介及所展作品的梗概。目錄應包括色彩和色調的分析，
特別是關於皮膚的色調、風景、天空、前景、中景、背景的相互關係以及
任何畫法、釉色、重新著色、修飾痕、修復等特點。目錄還應該注明畫的
尺寸，繪畫的方法：油彩、蛋彩、樹膠水彩畫顏料及使用的材料：畫布、
畫板、銅板等。目錄應該對近期關於美學和歷史方面的諸多批評的影響加
以總結，如有必要，應該包括作品的歸屬、仿製品、流派、複製品以及文

獻目錄。人們可以以便宜的價格買到不加配圖、簡明扼要版本的目錄。這些畫的教育價值極大，且這些真跡的照片及明信片是其收藏的必要補充，所以要讓人們可以以便宜的價格買到美術館中所有畫的照片及明信片。

最後，始發於英國國家美術館並已在其他各地採用數年的講解員制度應該大力推廣；特別是對於那些有心學習繪畫藝術但缺少機會的大眾來說，該制度是非常有益的。

# 索引：繪畫術語中英文對照

# A

aesthetic ／美的；審美的；美學的；藝術的

allegory ／諷喻；寓言

altarpiece ／祭壇畫

anachronism ／年代誤植現象

Ancona ／（義大利語）1. 祭壇畫；2.（義大利）安科納城

Antipictorial ／反繪畫性的；反畫意攝影主義的

art ／藝術；繪畫

art critics ／藝術評論家

artistic/poetic licence ／藝術或詩歌的破格或自由發揮

atmosphere ／大氣層或大氣圈；氛圍

atmospheric perspective ／空氣透視（法），又作 aerial perspective

# B

background – 背景；遠景

balance ／均衡；平衡

Barbizon School ／法國巴比松畫派

body colour ／不透明色

broken/unbroken tints ／非／連續色調

brilliance ／亮度

brilliant colour(s) ／鮮豔的顏色

brushwork ／畫法；繪畫風格

Byzantine ／拜占庭式的

# C

canvas ／帆布；畫布

chiaroscuro ／明暗對照（比）法

Classicism ／古典主義

collection ／收藏品

colour ／顏色；色彩

colouring ／上色；著色

colour scale/scale of colur ／色階，色標

colour-school ／色彩畫派

colour-sense ／色彩感

colour-value ／色值

colourist ／善用色彩的畫家；調色師

combination ／合成色

complementary colour ／互補色

composition ／構圖；布局

coherence ／連貫性；一致性

consistence ／一致性；統一性；（色調）調和

consistency ／連貫性；一致性

consistency of chiaroscuro ／明暗對比的一致性

contrast ／對比；反差

contrasting colour ／對比色

cool tone ／冷色調

cool colour ／冷色

counter effect ／反作用

craftsmanship ／手藝

criticism ／批評；評論

# D

decorative effect ／裝飾效果

depth ／縱深（度）

dimension ／尺寸；維度

distance ／距離

Doric column ／（古希臘建築）多立克柱

draw ／動詞：繪圖；素描、勾勒。名詞：drawing。

draughtsman ／繪圖員；擅長繪畫的人

draughtsmanship ／繪圖技藝

The Dutch School ／荷蘭畫派

# E

the Eclectic School ／折衷主義畫派

effect ／效果

the effect of solidity ／立體效果

easel ／畫架

easel picture ／畫架畫

# F

fidelity ／忠實；保真度

figure ／人物；人體輪廓

fine arts ／美術

finish ／處理；拋光；使……完美

flat colour ／不加陰影的顏色

Flemish ／佛拉蒙人，或佛蘭德人；佛蘭德（人）的

Flemish School ／法蘭德斯畫派

Florentine School ／佛羅倫斯畫派

foreground – 前景

foreshortening ／前縮透視法

form – 形狀

frame ／名詞：畫框；動詞：替……裝框

fresco ／溼壁畫

# G

gallery ／畫廊；美術館

gallery tones ／畫廊色調

genre ／風俗畫；風俗畫風

genre picture/painting ／風俗畫

the Ghent altarpiece ／根特祭壇畫

gilt frame ／鍍金畫框

glaze ／釉

glazing ／上釉；加光；透明畫法

gouache ／（法語）指不透明水彩；樹脂水彩

gradation ／漸變

the Grand Style ／盛行於十八世紀的富麗堂皇的畫風

Grisaille ／浮雕式灰色裝飾畫畫法，或者灰色單色畫

ground ／畫布的底色

ground tone ／打底色調

# H

hard colour ／刺眼或不柔和的顏色；硬彩

harmony ／和諧

high light（s）／強光

high relief ／1. 隆雕、高浮雕；2. 繪畫中的透過顏色對比或光影突出對象的技法

hue ／色相

# I

impasto ／（義大利語）指厚塗顏料技術，或未稀釋、厚塗的顏料

Idealism ／理想主義；理想主義畫派

Idealist ／理想主義者，理想主義風格的畫家或作家

Impressionism ／印象主義；印象主義畫派

Impressionist ／印象派畫家

inartistic ／非藝術性的；無藝術修養的

individuality ／個性化

indoor light ／室內光，用作 studio light

interior ／內部；室內、房間內景；（荷蘭）內景畫

# L

lifelike ／逼真的

life-size ／真人大小；與真人等身的

light ／名詞：光，光線。動詞：打光

linear perspective ／直線透視法

local colour ／所畫對象的本身色彩

# M

manner – 方式

Mannerism – 矯飾主義

marine painting – 等於 seascape，海景畫

medium – 媒介；媒介物

the Microscopic School - 微觀畫派

middleground – 中景

mosaic - 鑲嵌畫

mural - 壁畫

modeling – 立體感（表現法）

# N

Naturalism - 自然主義；自然主義畫派

Naturalist - 自然主義者，自然主義風格的畫家或作家

Naturalistic School - （荷蘭）自然主義風景畫畫派

natures mortes - （法語）靜物畫；（英語）still life

the New Manner – 新方式，指明暗對照法

# O

oil colour ／油彩　　　　　　　　　outline ／輪廓

# P

painting ／畫　　　　　　　　　　pastel ／粉彩

palette ／調色板　　　　　　　　　pentimenti ／（義大利語）修飾痕

# R

# S

spacing ／間隔

subject ／主題；題材

surface ／表面

# T

Tenebrosi ／（義大利語）暗色調主義者

texture ／肌理；紋理；質感

treatment ／處理；處理手法

triptych ／（義大利語）三聯畫

Trompe-l'œil ／（法語）錯視畫亦作視覺陷阱

tempera ／（義大利語）蛋彩顏料；蛋彩畫

three dimensions ／三維

tint ／色澤；淡色調

tone ／色調；色層；明暗

truth to life ／逼真、貼近生活

truth to nature ／逼真、酷似自然

two dimensions ／二維

# U

underpainting ／底色；畫底色

unity ／統一，一致性

unity of action ／情節的一致性

unity of composition ／構圖的統一性

unity of effect ／效果的統一性

unity of ensemble ／整體的一致性

unpictorial ／非繪畫性的

# V

vanishing point ／滅點，遁點，沒影點，交匯點

varnish ／名詞：清漆；亮光漆。動詞：為……上清漆

# W

water colour ／水彩

water-gilding ／浸鍍金

# 科陶德藝術啟蒙課——
# 威特爵士談如何欣賞名畫：
## 表現主題 × 處理手法 × 專業術語 × 畫家名作，從西方繪畫發展歷程到畫派風格解說

作　　者：[ 英 ] 羅伯特·克萊蒙特·威特（Robert Clermont Witt）

翻　　譯：傅穎達，傅語嫣

發 行 人：黃振庭

出 版 者：崧燁文化事業有限公司

發 行 者：崧燁文化事業有限公司

E-mail：sonbookservice@gmail.com

粉 絲 頁：https://www.facebook.com/sonbookss/

網　　址：https://sonbook.net/

地　　址：台北市中正區重慶南路一段六十一號八樓 815 室

Rm. 815, 8F., No.61, Sec. 1, Chongqing S. Rd., Zhongzheng Dist., Taipei City 100, Taiwan

電　　話：(02)2370-3310

傳　　真：(02)2388-1990

印　　刷：京峯彩色印刷有限公司（京峰數位）

法律顧問：廣華律師事務所　張佩琦律師

定　　價：750 元

發行日期：2023 年 4 月第一版

◎本書以 POD 印製

**國家圖書館出版品預行編目資料**

科陶德藝術啟蒙課——威特爵士談如何欣賞名畫：表現主題 × 處理手法 × 專業術語 × 畫家名作，從西方繪畫發展歷程到畫派風格解說 / [ 英 ] 羅伯特·克萊蒙特·威特（Robert Clermont Witt） 著，傅穎達，傅語嫣 譯 -- 第一版 . -- 臺北市：崧燁文化事業有限公司，2023.4

面；　公分

POD 版

譯自：How to look at pictures

ISBN 978-626-357-279-9( 平裝 )

1.CST: 繪畫 2.CST: 藝術欣賞

947.5　　112004625

官網

臉書